GALERIES
HISTORIQUES

DU PALAIS

DE VERSAILLES.

GALERIES HISTORIQUES

DU PALAIS

DE VERSAILLES

TOME I

PARIS
IMPRIMERIE ROYALE

M DCCC XXXIX

INTRODUCTION.

Lorsqu'en 1832 la loi sur la liste civile maintint le palais de Versailles dans le domaine de la couronne, la première pensée du roi Louis-Philippe fut de donner à ce monument une destination digne de sa grandeur. Consacrer l'ancienne demeure de Louis XIV à toutes les gloires de la France, rassembler dans son enceinte tous les grands souvenirs de notre histoire, tel fut le projet immédiatement conçu par Sa Majesté. Mais le palais de Versailles, à cette époque, ne renfermait ni tableaux, ni statues : les plafonds seuls avaient été restaurés. Le Roi donna l'ordre de rechercher dans les dépôts de la couronne et dans les résidences royales toutes les peintures, statues, bustes ou

bas-reliefs représentant des faits ou des personnages célèbres de nos annales, en même temps que tous les objets d'art qui offriraient un caractère historique. Des ouvrages, la plupart remarquables, oubliés depuis longtemps dans les magasins du Louvre et dans les greniers des Gobelins, furent tirés de la poussière ; d'autres, dispersés dans divers palais, furent réunis à Versailles : on mit enfin le même soin à recueillir tout ce qui avait été produit par la peinture et la sculpture modernes.

Cependant ces diverses réunions étaient bien loin de suffire à l'accomplissement du projet conçu par Sa Majesté : ni tous les grands hommes, ni tous les grands événements de notre histoire n'avaient leur place dans cette collection, empruntée à des époques différentes. Le Roi a comblé cette lacune en commandant à nos artistes les plus distingués un nombre considérable de tableaux, de statues et de bustes, destinés à compléter le magnifique ensemble de toutes les illustrations de la France. Les souvenirs militaires occupent naturellement la plus grande partie de ces vastes galeries; et s'il en est quelques-uns que l'on s'étonne de n'y pas retrouver, c'est que la pensée qui a présidé à ce travail n'a pas voulu perpétuer la triste mémoire de

INTRODUCTION.

nos discordes civiles; elle n'a donné place qu'aux heureux événements qui les ont terminées.

La collection générale que renferme le palais de Versailles peut se diviser en cinq parties:

1° Les tableaux consacrés à la représentation des événements historiques;

2° Les portraits;

3° Les résidences royales;

4° Les bustes, statues et bas-reliefs;

5° Les médailles.

Les tableaux représentent:

1° Les grandes batailles qui, depuis l'origine de la monarchie jusqu'à nos jours, ont honoré les armes françaises;

2° Les événements ou les traits les plus remarquables de notre histoire, en y comprenant les croisades;

3° Le règne de Louis XIV;

4° Les règnes de Louis XV et de Louis XVI;

5° La campagne de 1792;

6° Les campagnes de la république, depuis 1793 jusqu'en 1796;

7° Les campagnes de Napoléon, depuis 1796 jusqu'en 1814;

8° Les règnes de Louis XVIII et de Charles X;

9° Les principaux événements qui ont signalé le règne de Louis-Philippe Ier, depuis juillet 1830 jusqu'au temps présent.

Il faut ajouter à l'énumération de ces tableaux la collection des gouaches qui retracent les campagnes d'Italie, de Hollande, de Suisse, d'Allemagne, de Pologne, d'Espagne, etc. etc., et enfin les marines qui offrent la représentation des batailles et combats de mer glorieux pour la France.

Les portraits comprennent :

1° Les grands amiraux;

2° Les connétables de France;

3° Les maréchaux de France;

4° Ceux de nos guerriers célèbres qui n'ont été revêtus d'aucune de ces dignités;

5° Une réunion indistincte de personnages français et étrangers qui se sont illustrés sur le trône, à la guerre, dans l'ordre politique, dans le clergé et la magistrature, dans les sciences, les lettres et les arts.

Sous le titre de résidences royales sont réunies les vues des anciens châteaux de nos rois, avec les personnages dans le costume de leur époque.

Les bustes et statues forment une autre galerie de personnages célèbres depuis les premiers siècles

de la monarchie jusqu'à nos jours; on y a joint les tombeaux des rois et reines, princes et princesses de France, ainsi que ceux de quelques autres personnages historiques.

La collection des médailles commence vers 1300 et finit au règne de Louis-Philippe I^{er}.

C'était déjà un grand travail que de rassembler toutes ces richesses dans un même lieu; mais ce n'était pas tout : il fallait encore les classer de manière à ce que l'œil et la pensée pussent s'y promener sans confusion. L'ordre chronologique, le seul qu'on pût suivre, ne s'accordait que bien difficilement avec la distribution des localités. Malgré les grands travaux faits par le Roi dans l'intérieur du palais, malgré les heureux changements qui ont converti des amas de petits appartements et d'indignes soupentes en de vastes salles et de magnifiques galeries, les divisions primitives du palais ne pouvaient être changées; il y avait nécessité de le prendre tel qu'il était construit. Il consistait en trois corps de bâtiments principaux, sans compter ce que l'on peut appeler les pavillons; il était divisé en plusieurs étages et distribué en pièces de différentes grandeurs; rien n'y était disposé pour recevoir des tableaux, et les tableaux eux-mêmes,

par la diversité de leurs dimensions, ne pouvaient se prêter à la régularité de l'ordre chronologique. Il fallait donc accepter ce qui était fait, et, tout en respectant la succession historique des événements et des personnages, s'efforcer de la mettre en accord avec la disposition générale des bâtiments et leur distribution antérieure. Il fallait aussi assortir la dimension des tableaux à l'étendue des emplacements destinés à les recevoir. Voici le système imaginé pour triompher de cette double difficulté.

On a pensé d'abord qu'il était possible de suppléer, jusqu'à un certain point, au classement chronologique des peintures et des sculptures par le moyen d'un catalogue général, où elles se succéderaient selon l'ordre assigné dans la suite des temps aux événements et aux personnages qu'elles représentent. Ce catalogue est celui que l'on offre ici; la série des numéros y suit la marche des années. Puis, pour le classement à la fois le plus commode et le plus raisonnable des tableaux et des statues, on a créé de grandes divisions historiques; on a adapté à chaque salle, à chaque galerie, à chaque série d'appartements, une série correspondante de faits et d'événements historiques, toujours classés par époque et formant une suite

chronologique aussi complète que le nombre des tableaux le permettait, aussi étendue que le comportait la dimension des pièces. C'est ainsi, pour citer au hasard quelques exemples, que les souvenirs des croisades et des états généraux, ceux des années 1792 et 1830, sont rassemblés dans des salles particulières, qui n'ont aucun rapport chronologique avec les salles voisines. Ce système offre d'ailleurs le précieux avantage que, si plus tard on veut ajouter à la collection de Versailles de nouvelles séries historiques, cette addition pourra se faire sans entraîner aucun changement à l'ordre maintenant établi.

Le palais de Versailles se divise en trois principaux corps de bâtiment : le corps Central, l'aile du Sud, l'aile du Nord.

CORPS CENTRAL.

Le corps Central renferme :

AU REZ-DE-CHAUSSÉE.

1° Un vestibule décoré de bustes et statues, qui se trouve au pied de l'escalier de marbre.

2° Quatre salles consacrées aux résidences royales.

3° La salle des Rois de France. Les portraits des rois y sont rangés dans leur ordre chronologique. Seulement, à l'égard de quelques-uns des princes de la première race, on a suppléé au défaut de portraits authentiques par des écussons avec la date de leur règne.

4° Le vestibule de Louis XIII.

5° Trois salles et plusieurs vestibules qui entourent l'escalier des Ambassadeurs récemment reconstruit, et dans lesquels sont placés des bustes et statues, ainsi que les tableaux-plans de divers siéges et campagnes.

6° Les grands amiraux, classés par ordre de promotion.

7° Les connétables de France, rangés dans le même ordre.

8° Les maréchaux de France. La série des salles consacrées aux maréchaux est interrompue par la galerie de Louis XIII, après laquelle la suite des maréchaux recommence.

9° Deux salles où sont placés les guerriers célèbres.

AU PREMIER ÉTAGE.

1° En partant du salon d'Hercule, qui touche

au vestibule de la Chapelle, se succèdent sept salons ayant vue sur la pièce d'eau du Dragon et portant les noms de l'Abondance, de Vénus, de Diane, de Mars, de Mercure, d'Apollon, de la Guerre. Dans cette longue enfilade, qui formait autrefois les grands appartements de Louis XIV, est distribuée une partie des tableaux représentant les événements de son règne ; la suite en est interrompue par la galerie qui porte le nom de ce prince, et qui donne sur la terrasse du grand parterre. Cinq autres salons donnant sur la pièce d'eau des Suisses, et qui portaient autrefois les noms de salon de la Paix, chambre et salon de la Reine, salon du Grand-Couvert, salle des Gardes de la Reine, complètent l'ensemble des événements du règne de Louis XIV, si l'on y ajoute toutefois encore quelques tableaux répartis dans les deux salles des Gardes du corps et des Valets de pied, ou placés dans d'autres séries.

2° Au haut de l'escalier de marbre s'ouvre la grande salle des Gardes, aujourd'hui salle de Napoléon.

3° La salle de 1792, qui est attenante au corps Central, mais qui fait partie de l'aile du Sud.

4° Quatre salles consacrées aux campagnes de 1793, 1794, 1795 et 1796.

5° Une suite de pièces où sont placées les gouaches et aquarelles qui reproduisent les campagnes de nos armées depuis 1796.

6° Les petits appartements de la Reine.

7° L'OEil-de-Bœuf, la chambre du lit de Louis XIV, son cabinet, et tout le reste de l'appartement royal; la bibliothèque, le salon des Porcelaines, l'escalier des Ambassadeurs, et la salle adjacente où était le billard de Louis XVI, et où l'on voit aujourd'hui les grands tableaux du siége de Luxembourg et de la bataille de Cassano. Des portraits de Louis XIV, des princes et des princesses de sa famille, et des personnages illustres de son temps, sont distribués dans quelques-unes de ces salles.

8° Le cabinet des gouaches du règne de Louis XV.

9° La petite salle des Croisades.

10° La salle des États Généraux.

AILE DU SUD.

L'aile du Sud comprend :

AU REZ-DE-CHAUSSÉE.

1° Douze salles consacrées au souvenir de Napo-

INTRODUCTION.

léon, et renfermant les tableaux qui représentent les batailles et les principaux événements politiques, depuis 1796 jusqu'en 1810.

Plus une salle de bustes et statues de Napoléon et de sa famille ; et enfin la salle de Marengo.

2° Une galerie de bustes et statues, depuis 1789 jusqu'en 1814.

Les bustes placés dans les fenêtres sont ceux des généraux tués en combattant pour la France.

AU PREMIER ÉTAGE.

1° La grande galerie des Batailles, depuis Tolbiac jusqu'à Wagram.

2° La salle de 1830.

3° Une galerie de sculptures, depuis le XVI^e siècle jusqu'à 1789.

AU DEUXIÈME ÉTAGE.

Une collection de portraits historiques, depuis 1789 jusqu'à nos jours.

AILE DU NORD.

L'aile du Nord comprend :

AU REZ-DE-CHAUSSÉE.

1° Une série de tableaux historiques représen-

tant les événements les plus importants de nos annales, depuis l'origine de la monarchie jusqu'au règne de Louis XVI inclusivement.

2° Une galerie de bustes, statues et tombeaux.

AU PREMIER ÉTAGE.

1° La suite des tableaux historiques du rez-de-chaussée, depuis la république jusqu'au règne de Louis-Philippe Ier.

2° Une galerie de bustes, statues et tombeaux.

AU DEUXIÈME ÉTAGE.

Une galerie de portraits historiques, antérieurs à 1790.

PAVILLON DU ROI.

Ce pavillon, attenant perpendiculairement à l'aile du Nord et à celle du Réservoir, qui borde la rue de ce nom, sépare la cour de la Bouche de celle du Théâtre. Il n'a point d'attique ou de deuxième étage ; mais le rez-de-chaussée et le premier étage sont de plain-pied avec ceux de l'aile du Nord.

Le pavillon du Roi comprend :

AU REZ-DE-CHAUSSÉE.

1° Quatre salles où sont placées les batailles navales et combats sur mer.

2° La grande salle des Croisades, où sont placées les portes en bois de cèdre de l'hôpital des chevaliers de Rhodes, que le Sultan a données au Roi, sur la demande qu'en fit le prince de Joinville, lorsqu'il visita l'île de Rhodes en 1836.

AU PREMIER ÉTAGE.

1° Quatre salles de tableaux historiques représentant des faits mémorables de notre histoire, depuis le baptême de Clovis jusqu'à nos jours.

2° Deux salles contenant des tableaux qui représentent des événements du règne du roi Louis-Philippe Ier.

Le système des séries dans leur rapport avec les localités se trouve clairement indiqué par cette énumération. Quant à la classification, on va entrer dans quelques détails pour tâcher de la bien faire comprendre.

Le Roi a voulu réunir à Versailles tous les grands amiraux, tous les connétables, tous les maréchaux de France. La collection des amiraux était complète à l'exception de trois, créés depuis le comte de Toulouse, de qui provient cette collection. On leur a consacré, dans le corps central du palais, la pre-

mière salle du rez-de-chaussée qui regarde le midi ; on les a rangés dans leur ordre de création, et avec la date de leur mort toujours indiquée. Mais, pour les suivre dans leur succession chronologique, il est nécessaire de commencer par la droite en entrant dans la salle, et de monter de bas en haut, en ayant soin de revenir toujours sur la ligne du bas.

Quant aux connétables et aux maréchaux de France, il y en a deux collections distinctes, l'une en buste et l'autre en pied. La collection des connétables et des maréchaux en buste est complète. On y voit tous les connétables, depuis le premier, Albéric de Montmorency, en 1060, jusqu'au dernier de tous, Lesdiguières, créé en 1622 ; tous les maréchaux de France, depuis le premier, le maréchal Pierre, créé par Philippe-Auguste, en 1185, jusqu'au dernier, le maréchal Valée, nommé en 1837 ; c'est-à-dire la série non interrompue des maréchaux de France pendant sept siècles.

Cependant, parmi les connétables et les maréchaux qui appartiennent aux époques les plus reculées, il y en a un assez grand nombre dont on n'a pu retrouver les portraits, du moins avec un caractère suffisant d'authenticité ; on a imaginé alors

INTRODUCTION.

de mettre à la place que devait occuper leur image un écusson où sont inscrits leurs noms, leurs titres, l'époque de leur nomination et la date de leur mort. Pour visiter dans leur ordre chronologique les portraits en buste des connétables et des maréchaux de France, il faut adopter la même marche que dans la salle des grands amiraux. On commence par la droite en entrant, et l'œil doit chercher, en remontant toujours de bas en haut, la succession des dates marquée par celle des numéros.

Les connétables et les maréchaux en pied ou à cheval forment une collection à part, mais incomplète, et qui, ainsi que la première, se succède de salle en salle, suivant l'ordre chronologique.

Tel est l'ordre général suivi pour le classement des séries historiques dans toutes les salles et galeries qui composent le magnifique ensemble du palais de Versailles.

Il reste à faire une dernière observation.

L'ancienne dénomination de certains appartements aurait formé un contraste bizarre avec les tableaux qu'on y a placés : afin de concilier les anciennes traditions avec les modifications nouvelles, on a conservé à côté de la désignation mo-

derne le nom consacré par l'usage. Ainsi on dira : Salle de 1792 (ancienne salle des Cent-Suisses); Salle de Napoléon (ancienne salle des Gardes), etc. De cette manière les dispositions du présent seront en accord avec les souvenirs du passé, et Versailles sera présenté aux générations du XIXe siècle avec le double caractère qui a présidé à sa création sous Louis XIV et à sa restauration sous Louis-Philippe Ier.

PEINTURE.

PREMIÈRE PARTIE.

TABLEAUX HISTORIQUES.

DE PHARAMOND AU RÈGNE DE LOUIS XIV.

GALERIES HISTORIQUES

DU PALAIS DE VERSAILLES.

PEINTURE.

PREMIÈRE PARTIE.

I.

PHARAMOND ÉLEVÉ PAR LES FRANCS SUR LE PAVOIS. — VERS L'AN 420.

.

C'était l'usage chez les Francs encore barbares, chaque fois qu'ils se donnaient un nouveau chef, de l'élever sur un large bouclier, et de le promener ainsi autour de l'assemblée, parmi les marques bruyantes d'un belliqueux enthousiasme.

L'auteur des Gestes des rois francs parle de Pharamond, fils de Marcomir, comme ayant régné sur les

Francs Saliens dans le commencement du v⁰ siècle. C'est sur ce fondement que les chroniqueurs des âges suivants ont placé ce prince à la tête de la liste de nos rois, et lui ont attribué les premiers honneurs de cette inauguration militaire.

II.

BATAILLE DE TOLBIAC. — 496.

ARY SCHEFFER. — 1837.

Clovis, fils de Childéric et petit-fils de Mérovée, succéda à son père en 481. Il régnait sur la tribu des Francs Saliens, la plus noble d'entre les tribus franques alors établies dans le pays compris entre la Meuse, l'Escaut et la mer.

La domination romaine avait cessé d'exister dans les Gaules. Syagrius seul en maintenait encore l'ombre dans les murs de Soissons. Clovis alla l'attaquer, le vainquit, et mena au pillage des villes d'alentour ses bandes victorieuses (486). On connaît l'histoire du vase de Soissons.

Il épousa bientôt après (493) Clotilde, fille de Chilpéric, roi des Bourguignons, et nièce de l'usurpateur Gondebaud. Clotilde était chrétienne et cherchait tous les moyens d'arracher son époux à l'idolâtrie. Elle avait échoué dans ses efforts, jusqu'au moment où Clovis entra en guerre avec les Allemands, autre peuple de race germanique qui venait disputer aux Francs leurs nouvelles possessions.

Les deux armées se rencontrèrent à Tolbiac (aujourd'hui Zulpich), près de Cologne (496). « Comme elles se battaient avec un grand acharnement, dit Grégoire de Tours, celle de Clovis commença à être taillée en pièces : Clovis alors éleva les mains vers le ciel, et, le cœur touché et fondant en larmes, il s'écria : « Jésus-« Christ, que Clotilde affirme être le fils du Dieu vivant....
« je t'invoque; je désire croire en toi : seulement, que
« j'échappe à mes ennemis. » Comme il disait ces mots, les Allemands, tournant le dos, commencèrent à se mettre en fuite, et, voyant que leur roi était mort, ils se rendirent à Clovis en lui disant : « Nous te supplions
« de ne point faire périr notre peuple, car nous sommes
« à toi. »

Clovis conduisit peu après à Reims son armée triomphante.

III.

BAPTÊME DE CLOVIS. — 25 DÉCEMBRE 496.

Dejuinne. — 1837.

IV.

BAPTÊME DE CLOVIS.

Paul Delaroche. — 1839.

Clotilde apprit en même temps et la victoire et le vœu de Clovis. Elle s'empressa alors de faire venir l'évêque de Reims, saint Rémi, et l'envoya au roi pour travailler à l'œuvre de sa conversion. Clovis, après avoir obtenu de

ses peuples la promesse de le suivre au baptême, ne tarda plus lui-même à s'y présenter.

« On couvre de tapisseries peintes les portiques intérieurs de l'église, on les orne de voiles blancs, on dispose les fonts baptismaux, on répand des parfums, les cierges brillent de clarté : tout le temple est embaumé d'une odeur divine. Le roi pria le pontife de le baptiser le premier. Le nouveau Constantin s'avance vers le baptistère, et le saint évêque lui dit alors d'une bouche éloquente : « Sicambre, abaisse humblement ta tête ; adore « ce que tu as brûlé, brûle ce que tu as adoré[1]. »

Plus de trois mille hommes de l'armée de Clovis reçurent après lui le baptême.

Clovis, converti au christianisme, étendit dès lors sans peine sa domination de proche en proche jusqu'à la Loire. Par un rare bonheur il se trouvait alors le seul prince orthodoxe de tout l'Occident, et le siége de Rome, aussi bien que le clergé catholique des Gaules, secondèrent de tous leurs efforts l'accroissement de sa puissance.

V.

ENTRÉE TRIOMPHALE DE CLOVIS A TOURS. — 508.

ROBERT FLEURY. — 1837.

Pendant que Clovis, avec l'appui des évêques, affermissait chaque jour sa domination, les Wisigoths soulevaient contre eux, par leur attachement à l'arianisme,

[1] Grégoire de Tours, livre II.

les populations orthodoxes de la Gaule méridionale. Clovis offre en même temps à ses soldats la gloire de punir l'hérésie et les dépouilles de ces riches provinces, et il les mène contre le roi Alaric. Les Wisigoths, affaiblis par une longue paix, furent vaincus à Vouillé, près de Poitiers (507); leur roi périt en combattant, et les Francs victorieux se répandirent, de Toulouse à Bordeaux, à travers toute l'Aquitaine.

Clovis, au retour de cette belle conquête, entra en triomphe dans la ville de Tours. L'empereur Anastase, jaloux de rattacher au vieil empire de Byzance les royautés naissantes de l'Occident, avait décerné au roi des Francs les honneurs consulaires. « Clovis, dit Grégoire de Tours, revêtit dans la basilique de Saint-Martin la tunique de pourpre et la chlamyde, et posa la couronne sur sa tête. Ensuite, étant monté à cheval, il jeta de sa propre main, avec une extrême bienveillance, de l'or et de l'argent au peuple assemblé, et depuis ce jour il fut appelé Consul ou Auguste. »

VI.

CHAMP DE MARS. — 615.

ASSEMBLÉE TENUE À BONNEUIL-SUR-MARNE PAR CLOTAIRE II.

Alaux. — 1837.

L'histoire a appelé du nom de *champs de mars* ces assemblées guerrières que les premiers rois francs tenaient d'ordinaire au printemps, et où, presque toujours, quel-

que prise d'armes faisait l'objet des délibérations. Les Francs, encore voisins de l'époque où ils avaient quitté les forêts de la Germanie, portaient dans ces assemblées le costume sauvage et les turbulentes habitudes d'un peuple barbare. Plus tard, lorsque le clergé eut pris l'ascendant qui appartenait à ses vertus et à ses lumières, les prélats vinrent siéger à côté des guerriers dans le grand conseil de la nation conquérante. La plus importante des assemblées de ce genre est celle que Clotaire II convoqua à Bonneuil (d'autres disent à Paris) l'an 615. Ce prince, resté seul maître de la monarchie par la mort de Brunehaut et de toute la race des rois austrasiens, dut payer le prix de leur assistance aux grands du royaume qui lui avaient donné la victoire. La *constitution*, ou ordonnance émanée de l'assemblée de Bonneuil, renferme le détail des concessions que, sous le nom de sages réformes, la royauté fut contrainte de faire à l'aristocratie.

VII.

FUNÉRAILLES DE DAGOBERT A SAINT-DENIS. — JANVIER 638.

Tassaert. — 1837

A la mort de Clovis (511) ses états avaient été partagés entre ses quatre fils, d'après le droit qui régissait communément les successions en Germanie. L'empire des Francs ne s'en agrandit pas moins par la conquête de la Thuringe et du royaume des Bourguignons (535). Mais sous les petits-fils de Clovis un nouveau partage amena

d'affreuses discordes, et les scènes de carnage et d'horreur ne cessèrent que lorsque reparut l'unité monarchique avec Clotaire II et son fils Dagobert Ier (628).

Dagobert régna avec une gloire et une magnificence jusqu'alors sans exemple parmi ses peuples. Il porta ses armes en vainqueur chez les Wisigoths, au delà des Pyrénées; chez les Saxons et parmi les peuplades slaves qui bordaient sa frontière orientale. La terreur de son nom s'étendait bien plus loin encore. Il se montrait en même temps à ses sujets ferme et rigoureux *justicier,* et faisait rédiger par écrit les vieilles coutumes de tous les peuples d'origine germanique soumis à sa domination. Enfin tous les récits contemporains nous entretiennent de la splendeur dont il s'efforça d'environner son trône, des magnifiques ouvrages de sculpture et d'orfévrerie qu'il fit exécuter, et surtout de la richesse prodigieuse avec laquelle il construisit et décora la basilique de Saint-Denis.

C'est en 630 que, par l'ordre de Dagobert, furent exhumées les reliques de saint Denis et des deux compagnons de son martyre, Rustique et Éleuthère, et que furent jetés les fondements de l'église bâtie en leur honneur. A sa mort, en 638, ses restes y furent transportés en grande pompe, et, selon l'expression de son biographe, « très-justement ensevelis à la droite du tombeau des trois martyrs. »

VIII.

BATAILLE DE TOURS. — OCTOBRE 732.

Steuben. — 1836.

Après la mort de Dagobert, la monarchie des Francs entra en décadence : les partages recommencèrent, et une sorte de séparation permanente parut s'établir pour plus d'un siècle entre les deux royaumes de Neustrie et d'Austrasie. La race dégénérée des Mérovingiens ne produisait plus que des rois enfants, vieillis avant l'âge par la débauche, qui ne régnaient que de nom, et laissaient tout le pouvoir aux mains de leurs maires du palais. La bataille de Testry, gagnée en 687 par Pepin d'Héristal sur les Neustriens, fonda la grandeur de sa maison, où, pendant quatre générations, l'ambition et le génie devaient être héréditaires.

Avec ces nouveaux chefs, entourés des bandes guerrières qui leur venaient des bords du Rhin, la monarchie des Francs redevint conquérante. Pepin d'Héristal soumit au tribut les Saxons, les Bavarois et les Frisons. Charles Martel suivait la même carrière de gloire et de conquêtes, quand la redoutable invasion des Sarrasins dans les provinces méridionales appela de ce côté tous ses efforts.

Maîtres depuis vingt ans de la péninsule espagnole, les Sarrasins avaient franchi les Pyrénées, et, après avoir brisé la faible résistance qu'avait essayé de leur opposer

Eudes, duc d'Aquitaine, ils s'étaient répandus dans les plaines qui s'étendent entre le Poitou et la Touraine, et y avaient effrayé les peuples de leurs ravages et de leurs horribles profanations. C'est là que Charles Martel vint les arrêter. « L'impétuosité des Arabes, dit un chroniqueur du temps, se brisa comme le verre contre les corps de fer des Francs. » Leur défaite fut complète; Abdérame, l'émir qui les commandait, y périt, et Charles Martel eut la gloire de sauver du joug de l'islamisme la France et peut-être la chrétienté tout entière.

IX.

SACRE DE PEPIN LE BREF. — 28 JUILLET 754.

FRANÇOIS DUBOIS. — 1837.

X.

SACRE DE PEPIN LE BREF.

PAUL DELAROCHE. — 1839.

Pepin le Bref, fils de Charles Martel, avait mis fin à ce simulacre de royauté que conservaient encore les Mérovingiens. Dans l'assemblée de Soissons, en 750, les Francs avaient prononcé la déposition de Childéric III, le dernier des descendants de Clovis, et élevé Pepin sur le pavois. L'assentiment du pape Zacharie avait autorisé ce grand changement; mais Pepin voulait plus encore. Déjà sacré par l'archevêque de Mayence, saint Boniface, il voulait l'être une seconde fois des mains

du pontife de Rome, pour donner à son pouvoir usurpé une nouvelle et plus importante consécration. Les circonstances le servirent au gré de ses vœux. Le pape Étienne II vint en France lui demander un refuge et des secours. Il fuyait devant le roi des Lombards, Astolphe, qui, non content d'avoir envahi l'exarchat de Ravenne et la Pentapole, menaçait Rome elle-même. « Étienne, selon les paroles d'Éginhard, après avoir reçu du roi la promesse qu'il défendrait l'église romaine, le consacra par l'onction sacrée comme revêtu de la dignité royale, ainsi que ses fils Charles et Carloman. »

Pepin acquitta facilement sa promesse, et passa les Alpes pour forcer Astolphe de rendre ce qu'il avait enlevé à l'église romaine. Ainsi commença cette alliance des princes carlovingiens avec le siège de Rome, qui fut plus tard un des grands ressorts de la politique de Charlemagne.

XI.

CHAMP DE MAI. — AOUT 767.

PEPIN LE BREF PROPOSE AUX FRANCS LES MOYENS D'ACHEVER LA GUERRE CONTRE WAIFER, DUC D'AQUITAINE.

ALAUX. — 1837.

Dans le cours du VII^e siècle, au milieu de la triste décadence de la royauté mérovingienne, l'ancien usage des assemblées du champ de mars semble suspendu. Ce n'est qu'après la bataille de Testry, lorsque Pepin

d'Héristal, à la tête des Francs Austrasiens, eut ramené dans la Gaule occidentale le triomphe des armes et des mœurs germaniques, que l'on voit reparaître la convocation annuelle des assemblées nationales. Ces assemblées, sous les rois de la seconde race, ont été appelées dans nos histoires du nom de *champs de mai*.

« L'an 767, au mois d'août, Pepin le Bref, dit Éginhard, tint cette assemblée, selon la coutume franque, dans la ville de Bourges. » Bourges était rapprochée de la frontière d'Aquitaine, où Pepin faisait alors au duc Waifer et à ses peuples une guerre d'extermination. On traita des moyens d'achever cette guerre, qui en effet fut terminée l'année suivante, après huit sanglantes campagnes.

XII.

CHARLEMAGNE TRAVERSE LES ALPES. — 773.

Eug. Roger. — 1837.

XIII.

CHARLEMAGNE TRAVERSE LES ALPES.

Paul Delaroche. — 1839.

Didier, roi des Lombards, avait renouvelé contre le siége de Rome les tentatives hostiles d'Astolphe, son prédécesseur. Le pape Adrien I^{er}, à l'exemple d'Étienne, invoqua dans sa détresse l'assistance du roi des Francs. Ayant rassemblé son armée à Genève, Charlemagne marcha vers l'Italie, et y entra par le mont Cenis, dans

l'automne de 773. Éginhard parle « des immenses difficultés que les Francs trouvèrent à passer les Alpes, et des pénibles travaux qu'il leur fallut supporter pour franchir ces sommets de monts inaccessibles, ces rocs qui s'élancent vers le ciel et ces rudes masses de pierre. »

XIV.

CHARLEMAGNE COURONNÉ ROI D'ITALIE. — 774.

JACQUAND. — 1837.

Dès que Charlemagne eut forcé les Cluses, ou défilés de montagnes que les Lombards avaient fortifiés, Didier, saisi d'effroi, prit la fuite et alla s'enfermer dans Pavie, sa capitale. Il y soutint un siège de plusieurs mois, et fut enfin contraint de se remettre aux mains du vainqueur, qui l'envoya finir ses jours dans un monastère.

Charlemagne succéda aux rois lombards, dont il venait de détruire la puissance; il prit le titre de roi d'Italie, et ceignit la couronne de fer dans la cathédrale de Milan.

XV.

CHARLEMAGNE DICTE LES CAPITULAIRES.

D'après ABY SCHEFFER. — 1829.

Charlemagne employa toute la force de son génie à établir l'ordre et l'unité dans les parties si diverses de son

vaste empire. C'était là le but principal de ces grandes assemblées, annuellement convoquées à Aix-la-Chapelle, où les affaires de chaque province étaient apportées sous les yeux du maître, et d'où les volontés du maître retournaient à chaque province.

Un de ses soins les plus attentifs fut de réformer, dans un esprit de sagesse et d'équité, les lois barbares des différents peuples soumis à son obéissance. C'est d'après ce principe que furent dictés et promulgués ensuite en assemblée publique ses *capitulaires*, sorte d'édits de diverse nature, les uns ayant le véritable caractère de la loi, les autres n'offrant que de minutieux règlements d'administration publique, ou même des enseignements moraux et religieux à l'usage des peuples.

Charlemagne est ici représenté dictant ses *capitulaires* à Éginhard, le plus docte et le plus favorisé de ses secrétaires.

XVI.

ALCUIN PRÉSENTÉ A CHARLEMAGNE. — 780.

Jules Laure. — 1837, d'après le plafond de Schnetz, au Louvre.

Charlemagne s'efforça d'emprunter à l'ancienne Rome tout ce qui lui restait de civilisation, pour en faire l'ornement de son empire. Il travailla surtout à ranimer, par sa protection et ses exemples, l'étude des lettres et des arts qui s'éteignait en Occident, au milieu des ténèbres de la barbarie. Alcuin, moine anglais, le plus docte personnage de son temps, fut mis à la tête de l'é-

cole fondée dans le palais d'Aix-la-Chapelle, et appelée pour ce motif *école palatine*. Pendant les loisirs trop courts que lui laissaient ses expéditions guerrières, le grand empereur venait siéger lui-même parmi les disciples d'Alcuin, et apprenait sous lui la grammaire, la rhétorique et l'astronomie. Il s'efforçait même de plier ses doigts à l'art, si rare et si difficile alors, de l'écriture. Mais ce qui l'occupait plus encore, c'était le soin de surveiller les travaux de la nombreuse jeunesse qui, rassemblée de toutes les parties de l'empire sur les bancs de l'école palatine, devait répandre les lumières qu'elle avait reçues. Les plus studieux et les plus instruits étaient assurés de ses largesses et de ses faveurs. C'est ainsi que se forma au maniement des affaires toute cette génération d'hommes savants et habiles qui servirent aux desseins de Charlemagne et à la gloire de son règne. Éginhard en est le plus remarquable. Malheureusement cet essai de civilisation ne survécut guère à celui qui l'avait tenté, et la barbarie reprit son cours.

XVII.

CHARLEMAGNE REÇOIT A PADERBORN LA SOUMISSION DE WITIKIND. — 785.

Ary Scheffer. — 1836.

Le plus grand effort de la puissance de Charlemagne se porta contre les Saxons, nation sauvage, jalouse de son indépendance, et animée contre les Francs, ses voi-

sins, d'une haine irréconciliable. Pepin les avait vaincus (758), leur avait imposé un tribut de trois cents chevaux, et avait tâché de répandre parmi eux le christianisme. Mais le christianisme était pour eux la religion de l'esclavage, et ce fut par l'incendie de l'église de Daventer, bâtie sur la frontière, qu'en 772 ils déclarèrent la guerre à Charlemagne. Charlemagne leur répondit sur-le-champ en livrant aux flammes, près de Detmold, leur grande idole d'Erminsul (Hermann-Saüle, colonne d'Arminius ou d'Hermann).

La guerre ainsi engagée ne dura pas moins de trente-trois ans, et Charles eut jusqu'à douze campagnes à faire contre les Saxons. La plus glorieuse et la plus décisive de toutes fut celle de l'année 785, qui amena la soumission de Witikind.

Ce chef intrépide était, depuis huit ans, l'âme de la résistance nationale. Plusieurs fois il avait été forcé de fuir chez les Normands, et toujours il avait reparu pour exciter à la révolte les belliqueuses tribus de la Westphalie. Vaincu sur les bords de la rivière de Hase (783), et entraîné par l'exemple de son peuple, qui venait tout entier de déposer ses armes aux pieds du vainqueur, il renonça enfin à prolonger une lutte inutile, et consentit à recevoir le baptême.

Ce fut à la diète de Paderborn que Charlemagne reçut la soumission des Saxons. Witikind le suivit à son palais d'Attigny, où il fut baptisé.

XVIII.

CHARLEMAGNE EST COURONNÉ A ROME EMPEREUR D'OCCIDENT. — 25 DÉCEMBRE 800.

Paul Delaroche. — 1839.

Le pape Léon III avait été victime d'un odieux complot. Accablé de violences et d'outrages au milieu d'une procession solennelle, et jeté en prison par ses ennemis dont la populace romaine secondait les fureurs, il s'évada, et vint à Paderborn invoquer l'appui de Charlemagne. Le monarque, occupé de ses grandes guerres contre les Saxons, ne put alors que le renvoyer à Rome avec un cortége de prélats et de seigneurs qui devaient le rétablir sur le siége apostolique. Mais, vers l'automne de l'année suivante, il passa les Alpes Juliennes avec une armée, et descendit en Italie.

Léon III le reçut aux portes de Rome avec les plus grands honneurs, et tout aussitôt une solennelle assemblée fut convoquée où le pontife, à la face de tout le peuple romain, réfuta victorieusement les calomnies dont on avait noirci son innocence.

« Quelques semaines après cette assemblée, raconte Éginhard, dans le saint jour de la naissance du Seigneur, tandis que le roi, assistant à la messe, se levait de sa prière devant l'autel du bienheureux apôtre Pierre, le pape Léon lui posa une couronne sur la tête, et tout le peuple romain s'écria : « A Charles-*Auguste*, couronné

par Dieu, grand et pacifique empereur des Romains, vie et victoire! » Après laudes il fut adoré par le pontife, suivant la coutume des anciens princes, et, quittant le nom de patrice, fut appelé *empereur et Auguste*. »

Ce serait une erreur de croire que Charlemagne ne gagna qu'un vain titre à cette solennelle proclamation. L'établissement des royautés barbares en Occident n'avait pu y effacer le souvenir de la majesté déchue de l'empire romain. On la respectait, quoique absente, quoique bien éclipsée, dans les monarques de Constantinople. On leur reconnaissait un droit qui avait survécu aux envahissements de la force, et, dans l'opinion des conquérants eux-mêmes, l'autorité impériale portait le caractère d'une sorte de pouvoir public, supérieur à toutes les dominations fondées par la conquête. Charlemagne empereur devint donc aux yeux de ses peuples et à ses propres yeux l'héritier légitime des Césars, le dépositaire suprême de l'autorité publique, et comme la personnification vivante de l'ancienne majesté de l'empire.

XIX.

CHARLEMAGNE ASSOCIE A L'EMPIRE SON FILS LOUIS LE DÉBONNAIRE. — AOUT 813.

ALAUX. — 1837.

Charlemagne, dans une assemblée tenue à Thionville, en 806, avait partagé l'héritage de l'empire entre ses trois fils, Charles, Pepin et Louis. La mort ayant frappé

successivement (810 et 811) les deux premiers de ces princes, l'empereur, qui se sentait plier sous le poids du chagrin et de la vieillesse, songea, avant de mourir, à régler de nouveau sa succession.

« L'an 813, dit l'historien Éginhard, il appela auprès de lui, à Aix-la-Chapelle, son fils Louis, roi d'Aquitaine, le seul des enfants qu'il avait eus d'Hildegarde qui fût encore vivant. Ayant en même temps réuni, de toutes les parties du royaume des Francs, les hommes les plus considérables, dans une assemblée solennelle, il s'associa, du consentement de tous, ce jeune prince, l'établit héritier du royaume et du titre impérial, et, lui mettant la couronne sur la tête, il ordonna qu'on eût à le nommer empereur et Auguste. Ce parti fut applaudi de tous ceux qui étaient présents, et frappa de terreur les nations étrangères. »

Charlemagne, au sortir de cette assemblée, alla se livrer à l'exercice habituel de ses grandes chasses d'automne, et ne rentra à Aix-la-Chapelle que pour s'y aliter et mourir (28 janvier 814).

XX.

BATAILLE DE FONTENAY EN AUXERROIS. — 25 JUIN 841.

Tony Johannot. — 1837.

Le règne de Louis le Débonnaire avait été troublé par les révoltes de ses fils, et par le mouvement de toutes ces populations étrangères les unes aux autres, qui, con-

fondues malgré elles au sein de l'empire, tendaient à s'en détacher.

A la mort de ce prince, en 840, l'unité de l'empire se rompit pour jamais. Lothaire, son fils aîné, eut le titre d'empereur et l'Italie en partage; Louis le Germanique, la Bavière; Charles le Chauve, l'ancien royaume de Neustrie; et le jeune Pepin, leur neveu, l'Aquitaine.

Mais Lothaire, comme empereur, prétendait que l'empire entier était à lui, et il annonçait tout haut l'intention de dépouiller ses frères. Il les unit par là dans un même intérêt : ni les Germains, qui obéissaient à Louis, ni les peuples de la France occidentale, sur lesquels régnait Charles le Chauve, ne voulaient passer sous la domination du roi d'Italie. Pepin seul, dépouillé de l'Aquitaine, s'unit à Lothaire dans l'espoir de la reconquérir.

Cependant tel était le prestige encore attaché au titre impérial que, lorsque les deux armées se trouvèrent en présence à Fontenay ou Fontenaille, près d'Auxerre, les deux rois de Germanie et de Neustrie s'adressèrent humblement à Lothaire pour lui demander la paix, « au nom de l'Église, des pauvres et des orphelins. » Lothaire repoussa leurs prières; ils lui répondirent alors « qu'il eût à les attendre pour le lendemain (25 juin 841), à la deuxième heure du jour; qu'ils viendraient demander entre eux et lui ce jugement du Dieu tout-puissant auquel il les avait forcés de recourir contre leur volonté. »

« La bataille, dit l'historien Nithard, qui combattait dans l'armée de Charles le Chauve, s'engagea sur les bords d'une petite rivière de Bourgogne. Louis et Lothaire

en vinrent aux mains dans un endroit nommé les Bretignelles, et là Lothaire vaincu prit la fuite. La portion de l'armée que Charles attaqua dans le lieu nommé le Fay s'enfuit aussi..... Les deux rois furent donc vainqueurs. » Le carnage fut immense ; aucune journée, depuis l'origine de la monarchie, n'avait coûté tant de sang aux vaincus et aux vainqueurs.

Cependant la guerre se prolongea deux ans encore, et ce ne fut qu'en 843 que fut conclu le traité de Verdun, qui consomma le démembrement de l'empire de Charlemagne. C'est à dater de cette époque que commence vraiment la France moderne, et que la nation française, pure du mélange germanique, se montre sur la scène de l'histoire.

XXI.

COMBAT DE BRISSARTHE. — 25 JUILLET 866.

MORT DE ROBERT LE FORT.

LEHMANN. — 1837.

Au ixe siècle on appelait du nom générique de Normands (hommes du Nord) les peuples qui habitaient la Scandinavie, aujourd'hui les trois royaumes de Norwège, de Suède et de Danemarck. Ces peuples, jetés dans la piraterie par leur génie sauvage et par les rigueurs d'un sol stérile, avaient commencé, dès les dernières années de Charlemagne, à infester les côtes de l'empire. Sous les règnes agités de Louis le Débonnaire et de Charles le

Chauve, leurs incursions devinrent plus fréquentes et plus redoutables. Fortifiés dans leurs trois stations à l'embouchure de l'Escaut, de la Seine et de la Loire, ils ne cessèrent, pendant soixante et quinze ans, de répandre la terreur sur tous les points du royaume, par leurs massacres et leurs dévastations. Tous les récits contemporains attestent qu'à l'approche de ces barbares les populations épouvantées fuyaient sans opposer la moindre résistance, et que les rois ne parvenaient qu'à prix d'argent à écarter le fléau de ces terribles invasions.

Cependant, au milieu de cette frayeur universelle, qui laissait le champ libre aux ravages des Normands, le besoin de se défendre se fit enfin sentir, et plusieurs actes d'héroïque résistance, couronnés par le succès, tirèrent la nation de sa stupeur, et relevèrent la gloire de ses armes.

L'an 866 les Normands, sous leur chef Hasting, avaient remonté la Loire jusqu'à Brissarthe, village situé à cinq lieues d'Angers. Ils y rencontrèrent le vaillant Robert, surnommé *le Fort*, comte d'Outre-Maine, chef illustre de la troisième race de nos rois. Robert les repoussa avec tant de vigueur qu'ils n'eurent plus d'autre ressource que de se réfugier et de se fortifier dans une église. Fatigué d'une longue marche, et se fiant au blocus étroit dont il enveloppait la place d'armes des barbares, Robert donna à ses soldats l'exemple de se dépouiller de leur armure et de prendre un peu de repos. Les Normands profitèrent de ce moment d'imprévoyance, et se jetèrent sur Robert et sa troupe. Désarmé, ils le tuèrent sans

peine, et traînèrent son corps dans l'église. Cette église existe encore, quoique reconstruite à plusieurs reprises; elle a néanmoins une nef très-ancienne, que l'on croit celle même où les Normands s'enfermèrent.

XXII.

BATAILLE DE SAUCOURT EN VIMEU. — JUILLET 881.

Dassy. — 1837.

L'an 881 le roi Louis III entendit le cri de ses peuples de Flandre et d'Artois, qui gémissaient sous les ravages des Normands appelés par la trahison d'Isembard, seigneur de la Ferté en Ponthieu. Ce fut à Saucourt en Vimeu, village situé à peu près à moitié chemin entre Eu et Abbeville, que l'armée française rencontra les barbares. Il faut entendre sur cette journée l'auteur anonyme d'un chant de victoire composé en langue tudesque peu de temps après la bataille, et dont nous citerons les passages suivants :

« Dieu voyant toutes les calamités qui pesaient sur la France eut enfin pitié de son peuple. Il appelle le seigneur Louis pour lui ordonner d'aller combattre les ennemis. « Louis, mon roi, délivre mon peuple si rudement châtié par les Normands. » Le prince, ayant rassemblé ensuite les grands, leur dit, entre autres paroles : « Consolez-vous, mes compagnons, mes chevaliers : c'est par l'ordre de Dieu que nous marchons, c'est lui qui assurera le succès de nos armes... Je ne m'épargnerai

pas moi-même pour parvenir à vous délivrer; mais je veux qu'en ce jour ceux qui sont restés fidèles à Dieu suivent mes pas. » On ajoute que le roi entonna un cantique au moment de livrer bataille, et que toute l'armée répondit par le cri de *Kyrie eleïson.* « La fureur et la joie, continue le poëte, colorèrent les joues des Francs; chacun d'eux se rassasia de vengeance; mais Louis les surpassa tous en courage et en adresse. Il perce les uns, renverse les autres, et abreuve de l'amère boisson du trépas tous ceux que rencontrent ses coups. » La défaite des Normands fut complète; leur chef Garamond resta parmi les morts. Deux siècles après la bataille de Saucourt, à l'époque où fut écrite la chronique de Saint-Riquier, des chansons populaires se redisaient encore en l'honneur de cette glorieuse journée.

XXIII.

EUDES, COMTE DE PARIS, FAIT LEVER LE SIÉGE DE PARIS. — 889.

SCHNETZ. — 1837.

L'an 887 Sigefroy, voulant s'emparer de Paris, avait remonté la Seine avec sept cents barques et quarante mille hommes. Il avait appelé autour de lui tout ce qu'il avait pu réunir de guerriers scandinaves, dans les stations de la Loire et de la Seine, sur les côtes de Belgique et d'Angleterre, et l'on croit que plusieurs barques fugitives de la grande bataille d'Hafursfiord, gagnée

cette même année par le roi de Norwège, Harold Har-fager (ou aux blonds cheveux), lui avaient amené de nouveaux renforts. Paris, alors renfermé dans l'étroite enceinte de la Cité, soutint pendant un an l'effort de cette puissante armée. L'évêque Gozlin et le comte Eudes animèrent la population par leur héroïsme. Eudes, que ses glorieux services et l'accroissement de sa puissance désignaient aux suffrages du pays, fut élu roi deux ans après (889), et inaugura sa royauté en faisant essuyer un nouvel échec aux Normands près de Montfaucon. Il faillit dans cette action être victime de son courage : un barbare lui porta un coup de hache sur l'épaule; Eudes lui répondit en l'étendant à ses pieds. Un troisième combat, livré aux Normands par le roi Eudes, se termina encore à son avantage, mais ne le sauva pas de la triste nécessité de traiter avec eux comme les Carlovingiens, ses prédécesseurs. Aussi les incursions des Normands désolèrent-elles la France pendant plus de vingt ans encore, et elles ne trouvèrent leur terme qu'en 912 par le traité de Saint-Clair-sur-Epte, qui abandonna à Rollon la province de Neustrie, appelée dès lors Normandie.

XXIV.

LOTHAIRE DÉFAIT L'EMPEREUR OTHON II SUR LES BORDS DE L'AISNE. — OCTOBRE 978.

DURUPT. — 1837.

Pendant le x^e siècle il s'était opéré en France une sorte de démembrement de la puissance publique, à peu près semblable à celui qui avait emporté en lambeaux l'empire de Charlemagne. Les diverses provinces s'étaient détachées successivement de l'autorité royale; les seigneurs qui les gouvernaient y avaient usurpé une souveraineté héréditaire, et d'un bout à l'autre du royaume le régime féodal s'était établi avec le morcellement à l'infini du territoire et la hiérarchie du vasselage, qui sont ses caractères essentiels.

La dynastie carlovingienne, éteinte l'an 911 en Allemagne, était à la veille de finir en France. Deux fois déjà, dans la personne d'Eudes et de Raoul, la puissante maison de Robert le Fort avait occupé le trône presque sans contestation. Hugues Capet, fils de Hugues le Grand, comte de Paris et duc de France, entourait de ses vastes fiefs le domaine royal, réduit aux deux villes de Laon et de Reims. Tout annonçait une nouvelle dynastie. Cependant le roi Lothaire, ainsi affaibli, ne craignit pas d'attaquer l'empereur Othon II, maître puissant de l'Allemagne et de l'Italie.

L'ancien royaume de Lorraine était alors un sujet de

querelle entre les nouveaux empereurs de la maison de Saxe et les princes carlovingiens de France. Les premiers réclamaient ce royaume comme province de l'empire, les autres comme dépendance de l'héritage de Charlemagne; le dernier prince qui l'avait possédé était en effet Swentibold, fils d'Arnoulf, de la race carlovingienne. Lothaire fit un grand effort pour défendre ses droits; il se jeta avec une armée sur la Lorraine, et faillit surprendre dans Aix-la-Chapelle l'empereur Othon avec toute sa famille.

Othon, pressé de se venger, annonça à Lothaire qu'au premier octobre de la même année (978) il lui rendrait sa visite dans son royaume. En effet, à l'époque dite, on le vit paraître sous les murs de Paris, à la tête de soixante mille hommes. Hugues Capet s'y était enfermé. L'empereur, ne pouvant l'attirer au dehors, lui fit dire « qu'il allait lui faire chanter une litanie plus sonore qu'aucune de celles qu'il avait jamais entendues; et. allant se poster sur les hauteurs de Montmartre, il y rassembla un grand nombre de prêtres, dont il soutenait les chœurs par les cris de ses soldats, et leur fit entonner le cantique des martyrs, *Alleluia, te martyrum candidatus laudat exercitus*, d'une manière si bruyante, que tous les habitants de Paris purent l'entendre [1]. »

Les Allemands, croyant par cette bravade avoir vengé leur honneur, se retirèrent et marchèrent sans obstacle jusqu'au passage de l'Aisne. Mais Othon étant arrivé sur cette rivière à la fin de la journée, une partie seulement

[1] Balder. *Chron.* p. 282.

e son armée put la traverser le même soir : les bagages
t l'arrière-garde restèrent sur l'autre rive. Lothaire,
rofitant de ce que pendant la nuit des pluies avaient
rossi la rivière, attaqua et défit cette portion de l'ar-
née impériale sous les yeux d'Othon, qui ne pouvait la
ecourir.

XXV.

HUGUES CAPET PROCLAMÉ ROI DE FRANCE PAR LES GRANDS DU ROYAUME. — MAI 987.

ALAUX. — 1837.

Louis V, le dernier des Carlovingiens, était mort en
987, et son oncle Charles, duc de basse Lorraine, se
rouvait trop éloigné pour recueillir immédiatement son
héritage. Hugues Capet, duc de France, comte de Paris
t d'Orléans, et seigneur d'un grand nombre d'abbayes,
tait depuis longtemps appelé au trône par l'éclat héré-
litaire de sa race et par sa puissance. A ses nombreux
vassaux se joignirent son frère Henri le Grand, duc de
Bourgogne, et son beau-frère Richard sans Peur, duc de
Normandie, qui représentèrent à Noyon tout le *baron-
nage* de France, et le proclamèrent roi. Hugues Capet
e fit tout aussitôt sacrer à Reims, et l'année suivante
988) il donna aux droits de son fils Robert la même
consécration.

XXVI.

LEVÉE DU SIÉGE DE SALERNE. — 1016.

Eug. Roger. — 1839.

Les Normands, établis pacifiquement dans la Neustrie et convertis au christianisme, n'en avaient pas moins gardé leur passion pour la guerre et les aventures. Plus d'un siècle avant les croisades les pèlerinages de la terre sainte leur étaient devenus familiers; ils allaient en foule chercher les émotions du danger, en même temps que celles de la piété, dans ces lieux où le tombeau du Christ était sous la garde du cimeterre musulman.

C'est en revenant d'un de ces pèlerinages, sur des vaisseaux de la république marchande d'Amalfi, que quarante de ces belliqueux pèlerins débarquèrent à Salerne, au commencement du xie siècle. Presque au même temps une petite flotte de Sarrasins vint assaillir cette ville, et les habitants, cachés derrière leurs murs, attendaient dans un immobile effroi le pillage et la mort. Les quarante chevaliers normands demandent au prince Guaimar III des chevaux et des armes, se font ouvrir les portes, et malgré leur petit nombre chargent intrépidement les Sarrasins qu'ils mettent en fuite. Leur héroïsme rend le courage aux Salernitains, qui accourent sous leurs pas et achèvent la défaite de l'ennemi. Le prince de Salerne combla de présents ces braves aven-

turiers, et s'efforça, mais en vain, de les retenir à sa cour. Ils lui promirent seulement de lui envoyer ceux de leurs compatriotes que tenteraient les richesses et la fertilité de l'Italie méridionale.

XXVII.

BATAILLE DE CIVITELLA. — 18 JUIN 1053.

LAFAYE. — 1839.

On raconte qu'en effet les beaux fruits de la Campanie étalés devant les Normands eurent pour eux un charme irrésistible; et tout aussitôt une centaine d'aventuriers, sous les ordres de Drengot, s'achemina vers le mont Gargano, but apparent d'un pieux pèlerinage (1016). Là les Normands se mêlèrent à toutes les querelles de l'Italie méridionale, et, après diverses fortunes, tour à tour engagés au service de chacun des petits souverains du pays, ils finirent par garder le comté d'Averse comme prix de leur bravoure (1021). De ce comté naquit une monarchie.

Les fils de Tancrède de Hauteville, gentilhomme du pays de Caux, en furent les fondateurs. Guillaume Fier-à-Bras, Drogon et Umfroy, suivis peu après de leurs plus jeunes frères, Robert Guiscard et Roger, entreprirent la conquête du duché de Pouille, et le succès accompagna partout leurs armes. Mais, en même temps que leurs prouesses chevaleresques excitaient l'admiration, leurs sacriléges brigandages inspiraient une horreur

universelle. Le pape Léon IX, inquiet pour le saint-siége et pour l'Italie entière, arma contre eux par ses pieuses exhortations les deux empires d'Orient et d'Occident. Des Grecs, des Allemands et des milliers d'Italiens, dociles à la voix de leur pontife, se rassemblèrent autour de lui; il n'avait pas moins de cinquante mille hommes, et, pour animer leur courage, il marcha lui-même à leur tête. Mais l'intrépidité des Normands était accoutumée à braver le nombre, et ayant rencontré (18 juin 1053) à Civitella, dans la Capitanate, l'armée pontificale, ils la mirent en pleine déroute. Léon IX resta prisonnier entre leurs mains. Umfroy et Robert Guiscard lui témoignèrent un respect qui allait jusqu'à l'adoration; mais, à genoux devant lui, ils lui dictèrent leurs conditions. Le pape leur accorda l'investiture de tout ce qu'ils avaient conquis et pourraient conquérir encore dans la Pouille, dans la Calabre et dans la Sicile, à condition qu'ils tiendraient ces provinces en fief du saint-siége. A ce prix il recouvra sa liberté. Robert Guiscard, fort des droits que venait de lui concéder le pontife, eut bientôt soumis à sa domination tout le midi de l'Italie, pendant que son frère, le grand comte Roger, à travers mille hasards et mille traits de bravoure héroïque, rangeait la Sicile sous ses lois (1080).

XXVIII.

COMBAT DE CÉRAMO. — 1061.

LAFAYE. — 1839.

Un intérêt romanesque s'attache aux événements de la longue guerre qui donna la Sicile au grand comte Roger. Ce fut avec cent cinquante chevaliers seulement qu'il entreprit sur les Sarrasins cette importante conquête. La fortune lui fut tour à tour favorable ou contraire : plusieurs fois il se vit contraint de fuir l'île qu'il venait soumettre, et ce ne fut qu'après une lutte où il endura avec sa jeune épouse toutes les extrémités de la misère, qu'il s'empara enfin de la ville de Traina, dont il fit sa place d'armes; il marcha dès lors de succès en succès, mais toujours opposant des centaines d'hommes à des milliers, toujours vainqueur par d'incroyables prouesses de chevalerie. Le plus prodigieux de ces faits d'armes est le combat de Céramo, où, suivant la chronique de Gaufred Malaterra, il mit en fuite avec cent trente-six hommes trente-cinq mille Sarrasins. Ce ne fut toutefois qu'au bout de trente années d'efforts qu'il accomplit sa conquête.

XXIX.

DÉPART DE GUILLAUME LE CONQUÉRANT. — 1066.

Gudin. — 1839.

Pendant que les fils de Tancrède de Hauteville promenaient ainsi jusqu'au fond de l'Italie l'esprit aventureux de la race normande, leurs compatriotes, établis depuis cent cinquante ans sur le sol de la France, cherchaient encore autour d'eux de nouveaux sujets de guerre et de conquêtes. Mêlés à toutes les querelles dans l'espoir d'en profiter, ces turbulents voisins inquiétaient la Bretagne et le Maine, lorsqu'une occasion s'offrit à leur duc Guillaume le Bâtard de prétendre à la couronne d'Angleterre. Édouard le Confesseur, roi de cette île, étant mort sans postérité, Guillaume prétendit avoir été désigné par ce prince pour lui succéder, et, appuyant ses prétentions d'une bulle du pape Alexandre II et d'une armée de soixante mille hommes, dont quatre cent deux chevaliers, il se prépara à envahir l'Angleterre, où Harald avait été élu par l'assemblée nationale des Anglo-Saxons.

« Le rendez-vous des navires et des gens de guerre était à l'embouchure de la Dive, rivière qui se jette dans l'Océan entre la Seine et l'Orne. Durant un mois les vents furent contraires et retinrent la flotte normande au port. Ensuite une brise du sud la poussa jusqu'à l'embouchure de la Somme au mouillage de Saint-Valery ; là les mauvais temps recommencèrent, et il fallut attendre

plusieurs jours. La flotte mit à l'ancre, et les troupes campèrent sur le rivage, fort incommodées par la pluie qui ne cessait de tomber à flots. »

Le mauvais temps et le retard jetèrent le découragement dans l'armée de Guillaume, qui, pour relever le courage de ses soldats, et obtenir du ciel un vent favorable, fit promener processionnellement dans son camp la châsse de Saint-Valery ; « la nuit suivante, comme si le ciel eût fait un miracle, les vents changèrent, et le temps redevint calme et serein au point du jour : c'était le 27 septembre. Le soleil, jusque-là obscurci de nuages, parut dans tout son éclat. Aussitôt le camp fut levé et les apprêts de l'embarquement s'exécutèrent avec beaucoup d'ardeur et non moins de promptitude, et quelques heures avant le coucher du soleil la flotte entière appareilla. Quatre cents navires à grande voilure et plus d'un millier de bateaux de transport se mirent en mouvement pour gagner le large au bruit des trompettes et d'un immense cri de joie poussé par soixante mille bouches.

« Le vaisseau qui portait le duc Guillaume marchait en tête portant au haut de son mât la bannière envoyée par le pape et une croix sur son pavillon. Les voiles étaient de diverses couleurs, et l'on y voyait peints en plusieurs endroits les trois lions, enseigne de Normandie ; à la proue était sculptée une figure d'enfant portant un arc tendu, avec la flèche prête à partir. Enfin de grands fanaux élevés sur les hunes, précaution nécessaire pour une traversée de nuit, devaient servir de phare à toute la flotte et lui indiquer le point de ralliement. Ce bâti-

ment, meilleur voilier que les autres, les précéda tant que dura le jour, et la nuit il les laissa loin derrière [1]. »

Le lendemain toute la flotte débarqua heureusement à Pevensey, et l'on sait comment, un mois après, la bataille d'Hastings délivra Guillaume de son compétiteur, et livra pour jamais l'Angleterre à la domination normande.

XXX.

HENRI DE BOURGOGNE REÇOIT L'INVESTITURE DU COMTÉ DE PORTUGAL. — 1094.

JACQUAND. — 1839.

Henri de Bourgogne, arrière-petit-fils du roi de France Robert, possédé de l'esprit religieux et guerrier qui fit les croisades, était allé avec un grand nombre de chevaliers français offrir à don Alphonse VI, roi de Castille, son épée contre les infidèles. Il avait combattu en même temps que le Cid à ce fameux siége de Tolède qui dura dix ans (1075 à 1085) comme celui de Troie, et sa vaillance s'était fait remarquer à côté de celle du premier héros de la chevalerie. Il avait encore aidé Alphonse VI dans sa lutte périlleuse contre les Almoravides, tribus fanatiques et guerrières, accourues d'Afrique au secours de l'islamisme (1086). Enfin, il s'était signalé par de nombreux exploits contre les Maures de Duero, dans la Galice méridionale. En récompense de tant de glorieuses prouesses, le roi Alphonse lui donna en ma-

[1] Aug. Thierry, *Histoire de la Conquête de l'Angleterre.*

riage sa fille dona Theresa, et lui accorda en même temps l'investiture du comté de Portugal que ses armes lui avaient soumis (1094). Henri de Bourgogne plaça ainsi sur un nouveau trône la maison royale de France. Son fils Alphonse *el Conquistador* prit le titre de roi de Portugal sur le champ de bataille d'Ourique, au sein d'une victoire. On sait que la maison de Bragance, aujourd'hui régnante, est un des rameaux sortis de cette souche royale, et que le nom même de Bragance paraît être une corruption de celui de Bourgogne.

XXXI.

PRÉDICATION DE LA PREMIÈRE CROISADE, A CLERMONT EN AUVERGNE. — NOVEMBRE 1095.

H. Scheffer. — 1839.

L'ermite Pierre avait parcouru une grande partie de la chrétienté, racontant partout les misères des fidèles de la Palestine, et partout invoquant pour eux la pitié de leurs frères d'Occident. L'Europe et en particulier la France étaient donc déjà toutes pleines de l'esprit des croisades, lorsque le pape Urbain II convoqua un concile général à Clermont en Auvergne.

La voix du pontife eut un prodigieux retentissement. Treize archevêques, deux cent vingt-cinq évêques, un nombre presque égal d'abbés mitrés, avec plusieurs milliers de chevaliers, et une foule innombrable d'hommes et de femmes de toute condition, accoururent, au cœur

de l'hiver, sous le ciel rigoureux de l'Auvergne, attendant impatiemment la proclamation de la guerre sainte.

L'ermite Pierre redit alors à cette multitude immense d'hommes rassemblés ce qu'il avait dit séparément à la plupart d'entre eux dans leurs châteaux ou leurs chaumières. Il exalta puissamment les imaginations par le tableau pathétique des outrages et des persécutions prodigués par les musulmans aux fidèles qui habitaient près des saints lieux, ou aux pèlerins qui les visitaient. Le pape Urbain prit à son tour la parole : il appela toute la chrétienté aux armes pour venger la sainte cause de Jésus-Christ; il échauffa les ambitions par la promesse des riches dépouilles des infidèles, en même temps qu'il enflammait l'enthousiasme religieux en lui montrant les palmes immortelles du martyre.

Ce ne fut alors qu'un seul cri : *Dieu le veut! Dieu le veut!* Clercs et laïcs, seigneurs et humbles vassaux, tous s'empressèrent de donner leurs noms à la milice sainte et de s'enrôler pour le *grand passage*. Hugues de Vermandois, frère du roi Philippe Ier; Raymond, comte de Toulouse, représenté par ses ambassadeurs; Godefroy de Bouillon, duc de basse Lorraine, avec ses deux frères Eustache et Baudouin; Robert, duc de Normandie, fils aîné de Guillaume le Conquérant; Étienne, comte de Blois, de Chartres et de Meaux, étaient les plus renommés de ceux qui marquèrent alors leurs épaules du signe sacré de la croix, et prirent de là le nom de *croisés*. Urbain bénit toute l'assemblée, et presque aussitôt commencèrent à s'ébranler vers l'Orient les masses d'hommes

qui allaient poursuivre la querelle engagée depuis plus de quatre siècles entre la religion du Christ et celle de Mahomet.

XXXII.

L'EMPEREUR ALEXIS COMNÈNE REÇOIT A CONSTANTINOPLE L'ERMITE PIERRE A LA TÊTE DES PREMIERS CROISÉS. — 1096.

<div style="text-align:right">Saint-Èvre. — 1839.</div>

Tandis que les princes et les seigneurs, retournés dans leurs manoirs, s'y préparaient à la guerre sainte, la multitude, que les prédications de l'ermite Pierre avaient ramassée autour de lui, le suivait ou plutôt le poussait devant elle en Orient. Un seul chevalier, dont le surnom atteste la pauvreté, Gautier sans Avoir, servait de chef à ces bandes tumultueuses, qui, dans les illusions de leur enthousiasme, comptaient pour se nourrir sur la manne que Dieu leur enverrait, et marchaient à la croisade en demandant l'aumône. En France et en Allemagne la charité des fidèles vint à leurs secours; mais, arrivés sur les terres de la Hongrie et de la Bulgarie, ils ne trouvèrent plus que la faim et des ennemis redoutables. Pierre avait perdu plus de quarante mille de ses compagnons lorsqu'il atteignit la frontière de l'empire grec. L'empereur cependant fut curieux de voir l'homme extraordinaire qui avait ébranlé tout l'Occident par son éloquence.

« Pierre l'ermite, dit M. Michaud, fut admis à l'audience d'Alexis Comnène et raconta sa mission et ses revers. En présence de toute sa cour, l'empereur vanta

le zèle du prédicateur de la croisade, et, comme il n'avait rien à craindre de l'ambition d'un ermite, il le combla de présents, fit distribuer à son armée de l'argent et des vivres, et lui conseilla d'attendre, pour commencer la guerre, l'arrivée des princes et des illustres capitaines qui avaient pris la croix. » Ce conseil ne fut point suivi; l'empereur lui-même, fatigué de la turbulence de ces hôtes incommodes, eut grande hâte de leur faire passer le Bosphore. Là, au bout de peu de jours, cette formidable armée, que des milliers d'Allemands étaient venus grossir, n'était plus, selon l'expression d'Anne Comnène, qu'une énorme montagne de cadavres entassés dans la plaine de Nicée.

XXXIII.

ADOPTION DE GODEFROY DE BOUILLON PAR L'EMPEREUR ALEXIS COMNÈNE. — 1097.

ALEX. HESSE. — 1839.

Huit mois après le concile de Clermont, Godefroy de Bouillon, duc de basse Lorraine, avec quatre-vingt mille guerriers donna le signal de ce grand mouvement qui allait transporter en Asie tout ce que l'Europe et surtout la France comptaient alors de plus vaillants chevaliers. Hugues de Vermandois, frère du roi Philippe Ier; les deux Robert, l'un duc de Normandie, l'autre comte de Flandre; Raymond de Saint-Gilles, comte de Toulouse; Étienne, comte de Blois et de Chartres; Adhémar de Monteil,

évêque du Puy, tous seigneurs français, brillaient à la tête de la croisade : la France revendiquait encore comme ses enfants Bohémond, prince de Tarente, et son neveu Tancrède, issus de cette race normande qui venait de conquérir l'Italie méridionale.

Le rendez-vous de toutes ces armées féodales était sous les murs de Constantinople : elles y arrivèrent les unes après les autres, semblables, dit Anne Comnène, « à des torrents qui se réunissent pour former un grand fleuve. » Le timide empereur Alexis trembla devant les redoutables défenseurs que lui envoyait l'Occident : il hésitait à leur ouvrir les portes de sa capitale ; mais les menaces de l'audacieux Bohémond retentirent à son oreille, et, se fiant alors à la loyauté de Godefroy de Bouillon, il lui envoya son fils en otage.

Godefroy, entouré d'une brillante élite de chevaliers, se rendit au palais impérial. « En voyant le magnifique et honorable duc, dit Albert d'Aix, chroniqueur contemporain, ainsi que tous les siens dans tout l'éclat et la parure de leurs précieux vêtements de pourpre et d'or, recouverts d'hermine blanche comme la neige, de martre, de petit-gris et de diverses autres fourrures, telles que les portent les seigneurs de France, l'empereur admira vivement leur pompe et leur splendeur. D'abord il admit le duc avec bonté à recevoir le baiser de paix ; puis, et sans aucun retard, il accorda le même honneur à tous les grands de sa suite et à ses parents.... Après que du haut de son trône il les eut embrassés chacun dans l'ordre prescrit, le prince parla au duc en ces termes : « J'ai

« appris que tu es chevalier et prince très-puissant dans tes
« terres, et de plus, homme très-sage et d'une parfaite
« fidélité. C'est pourquoi je t'adopte comme fils, et je
« remets en ta puissance tout ce que je possède, afin que
« mon empire et mon territoire puissent être délivrés et
« préservés par toi de la présence de cette multitude ras-
« semblée et de celle qui viendra par la suite. » Apaisé et
gagné par ces paroles de bonté, le duc ne se borna pas à
se reconnaître pour fils de l'empereur, conformément à
l'usage de ce pays; mais, mettant la main dans la sienne,
il se déclara son vassal, et tous les premiers seigneurs,
présents à cette cérémonie, et ceux qui vinrent plus tard,
en firent autant [1]... »

XXXIV.

BATAILLE SOUS LES MURS DE NICÉE. — 1097.

Serrur. — 1839.

Les croisés, ayant passé le Bosphore, allèrent mettre
le siége devant Nicée, capitale de l'ancienne Bithynie et
du nouvel empire des sultans de Roum. C'était la pre-
mière fois que se déployaient toutes ensemble ces milliers
de bannières qui, avec la diversité de leurs emblèmes
et le signe commun de la croix, offraient une représen-
tation si vivante du grand corps de la chrétienté. Les
récits contemporains évaluent à plus de cinq cent mille
combattants ce que renfermait alors le camp des croisés.
Cependant le sultan des Turcs, Kilig-Arslan, fils de

[1] *Histoire des Croisades*, par Albert d'Aix, liv. II.

Soliman, n'en fut pas effrayé. Plein de confiance dans les fortes murailles de sa capitale, il y avait laissé sa famille et ses trésors, et était allé rassembler dans les montagnes cette formidable cavalerie des Turcs dont les cimeterres avaient, l'année précédente et dans le même lieu, moissonné les bandes indisciplinées de Pierre l'ermite. Mais ils trouvèrent ici d'autres hommes et une autre résistance. L'impétueux effort de leur avant-garde se porta vainement du côté de la ville, où le comte de Toulouse, récemment arrivé, venait à peine de dresser ses tentes. Une foule de guerriers, et parmi eux les deux Robert, Tancrède et Baudouin, « empressés de porter secours à leurs frères en Jésus-Christ, s'élancent au milieu des rangs, portant des coups aussi prompts que la foudre, et courant de tout côté de toute la rapidité de leurs chevaux. » Kilig-Arslan arrive alors avec les cinquante mille cavaliers qui forment son corps de bataille; l'armée chrétienne à son tour s'engage tout entière, et la mêlée devient épouvantable. « On voyait partout briller les casques, les boucliers, les épées nues; on entendait au loin le choc des cuirasses et des lances qui se heurtaient dans la mêlée; l'air retentissait de cris effrayants, les chevaux reculaient au bruit des armes, au sifflement des flèches; la terre tremblait sous les pas des combattants, et la plaine était couverte de javelots et de débris [1]. » La bataille dura depuis le matin jusqu'à la nuit. Les Turcs, vaincus, s'enfuirent dans les montagnes, laissant dans la plaine quatre mille morts. Mille

[1] *Mathieu d'Édesse*, cité par M. Michaud.

têtes, coupées par les vainqueurs, furent envoyées au monarque de Constantinople, comme un premier et sanglant tribut de ses vassaux.

XXXV.

BAUDOUIN S'EMPARE DE LA VILLE D'ÉDESSE. — 1097.

<div style="text-align:right">Robert Fleury. — 1839.</div>

Pendant que l'armée chrétienne, à travers mille périls, marchait sur Antioche, plusieurs des chefs croisés se détachèrent de leurs compagnons d'armes pour aller au loin courir les aventures. L'ambitieux Baudouin, frère de Godefroy de Bouillon, ne craignit pas de se hasarder dans les montagnes de l'Arménie et de traverser l'Euphrate, avec une poignée de chevaliers décidés à suivre sa fortune. Il arriva sur le territoire d'Édesse, grande ville devenue en ces temps la métropole de la Mésopotamie. A la vue de la bannière de la croix, tout le peuple se porte à la rencontre de Baudouin, tenant à la main des branches d'olivier, et chantant des cantiques. Habile à profiter de l'enthousiasme populaire, Baudouin se fit aussitôt adopter par le prince arménien qui gouvernait Édesse, et quelques jours après, lorsqu'une révolution de palais eut mis fin à la vie du faible et malheureux Thoras, il fut proclamé le libérateur et le maître d'Édesse. Promenant de là sur tout le pays d'alentour son ardeur guerrière, Baudouin s'empara de la ville de Samosate, étendit sa domination jusqu'au pied du mont

Taurus, et, maître des deux rives de l'Euphrate, il offrit le singulier spectacle d'un gentilhomme français régnant sur les plus belles provinces de l'ancien empire d'Assyrie.

XXXVI.

PRISE D'ANTIOCHE PAR LES CROISÉS. — 3 JUIN 1098.

Schopin. — 1839.

Les croisés, vainqueurs à Nicée, étaient entrés en Syrie et avaient mis le siége devant Antioche. Ce siége, commencé aux approches de l'hiver, fut long et fertile en désastres pour l'armée chrétienne. Elle y souffrit les plus cruelles extrémités du froid et de la faim, et y prodigua sa bravoure en d'inutiles exploits. Huit mois s'étaient écoulés, et la ville tenait encore : l'heure même approchait où Kerbogah, général du sultan de Perse Barkiarok, allait arriver avec une armée formidable pour la délivrer. C'est alors que Bohémond, prince de Tarente, découvrit au conseil des chefs croisés l'habile intrigue qu'il avait nouée avec un renégat qui commandait trois des tours de la ville. La souveraineté d'Antioche lui fut cédée, d'un commun accord, par ses compagnons d'armes, s'il parvenait à s'en assurer la conquête. Tout se fit comme il l'avait annoncé : une échelle, suspendue aux créneaux de l'une des tours, introduisit dans la ville chefs et soldats, et le cri *Dieu le veut!* retentissant dans les rues au milieu de la nuit annonça aux musulmans leur dernière heure. Il y en eut dix mille d'égorgés.

XXXVII.

BATAILLE SOUS LES MURS D'ANTIOCHE. — 1098.

<div style="text-align:right">Gallait. — 1839.</div>

Cependant les croisés, trois jours après la prise d'Antioche, y furent assiégés à leur tour. L'armée de Kerbogah était arrivée, et elle couvrait toutes les hauteurs qui dominaient la ville, en même temps que les rives de l'Oronte. La famine fut affreuse parmi les chrétiens : la désertion et la mort réduisirent leur puissante armée à n'être plus qu'une faible image d'elle-même; et Kerbogah se croyait vainqueur, au moment d'achever par le glaive ce reste misérable *d'hommes exténués, de fantômes,* comme il les appelait dans son orgueilleux langage. Un miracle d'enthousiasme vint tout changer : on publia dans Antioche que la lance dont fut percé le côté du Sauveur sur la croix avait été retrouvée, et, à la vue de ce fer sacré, une ardeur surnaturelle enflamma toutes les âmes. Ces hommes, qui naguère attendaient la mort dans un muet découragement, sortirent de la ville avec la sainte confiance des martyrs, se jetèrent sur le camp de Kerbogah, et en une heure anéantirent sa superbe armée.

XXXVIII.

COMBAT SINGULIER DE ROBERT, DUC DE NORMANDIE, AVEC UN GUERRIER SARRASIN SOUS LES MURS D'ANTIOCHE. — 1098.

Dassy. — 1839.

Pendant le siége d'Antioche plusieurs chefs de la croisade signalèrent leur bravoure dans des combats particuliers. Les chroniqueurs citent entre autres Godefroy de Bouillon, Tancrède, Hugues de Vermandois, le comte de Flandre et Robert, duc de Normandie, qui frappèrent des coups mémorables à la vue de toute l'armée.

« Le duc de Normandie, dit M. Michaud, soutint seul un combat contre un chef des infidèles qui s'avançait au milieu des siens : d'un coup de sabre il lui fendit la tête jusqu'à l'épaule, et l'étendit à ses pieds en s'écriant : « Je dévoue ton âme impure aux puissances de l'enfer. »

XXXIX.

TANCRÈDE PREND POSSESSION DE BETHLÉEM. — 6 JUIN 1099.

Révoil. — 1839.

Les croisés venaient d'entrer dans la petite ville d'Emmaüs, presque aux portes de Jérusalem : « Au milieu de la nuit, raconte Guillaume de Tyr, une députation des fidèles qui habitaient à Bethléem vint se présenter devant le duc Godefroy, et le supplia avec les

plus vives instances d'envoyer dans cette ville un détachement de ses troupes... Le duc accueillit avec une tendre pitié la demande de ces fidèles, et leur témoigna une bienveillance toute fraternelle. Il choisit dans sa troupe cent cavaliers bien armés, et leur ordonna de se rendre à Bethléem pour porter secours à leurs frères. Tancrède fut mis à la tête de cette expédition... Les habitants le reçurent en chantant des hymnes et des cantiques sacrés. Ils entrèrent dans la ville escortés par le peuple et par le clergé. On les conduisit à l'église : ils virent avec des ravissements de joie le lieu où habita la bienheureuse mère du Sauveur du monde et la crèche où il reposa... Puis les citoyens de la ville, pour célébrer leur victoire, firent arborer au-dessus de l'église la bannière de Tancrède[1]. »

XL.

TANCRÈDE AU MONT DES OLIVIERS. — 1099.

Signol. — 1839.

Le jour même où l'armée chrétienne arrivait devant Jérusalem, Tancrède se distingua par un des faits d'armes les plus prodigieux de la croisade. Nous laissons parler ici le poëte historien de sa vie, Raoul de Caen :

« Après avoir planté sa bannière dans le voisinage de la tour de David, et donné l'ordre de dresser ses tentes, Tancrède, s'éloignant seul, sans compagnon, sans écuyer, monte sur la montagne des Oliviers, d'où il avait appris

[1] *Histoire des Croisades*, par Guillaume, archevêque de Tyr, liv. XII.

que le fils de Dieu était retourné vers son père... Du haut de la montagne il porte ses regards sur la ville, dont il n'est séparé que par la vallée de Josaphat... C'est surtout sur le Calvaire et le temple du saint sépulcre que ses yeux s'arrêtent, et en les contemplant il pousse de profonds soupirs; il se prosterne à terre; il voudrait donner sa vie au même moment, s'il lui était permis à ce prix d'imprimer ses lèvres sur ce Calvaire dont le sommet se présente à sa vue. » C'est au milieu de cette pieuse contemplation que Tancrède est attaqué par cinq musulmans. « Ils s'avançaient, continue Raoul de Caen, avec toute la confiance que peuvent avoir cinq hommes en allant attaquer un seul... Mais le fils de Guiscard prépare au combat son visage, son cœur, son coursier, sa lance de frêne, et le premier de ses ennemis qu'il voit arrivé au sommet de la montagne, il le force à rendre son âme aux profondeurs de l'enfer, son corps aux abîmes de la vallée. » Des quatre autres Sarrasins, deux sont couchés par terre, deux prennent la fuite, et Tancrède victorieux retourne sous les murs de la ville, à l'endroit du camp où flotte sa bannière.

XLI.

ARRIVÉE DES CROISÉS DEVANT JÉRUSALEM. — 1099.

Signol. — 1839.

Après une marche longue et pénible, l'armée des croisés arriva enfin sous les murs de la ville sainte. Lorsque, au lever du soleil, elle se découvrit à leurs

regards, le cri de *Jérusalem! Jérusalem!* fut répété à la fois par soixante mille bouches, et retentit au loin sur le mont de Sion et sur celui des Oliviers. Puis une sorte de pieux délire s'emparant de toutes les âmes, on les vit se jeter à genoux, se prosterner dans la poussière, et baiser avec respect cette terre consacrée par la vie et la mort du Sauveur. Ils pleuraient, ils frappaient leurs poitrines, et renouvelaient, dans un saint transport, le serment d'affranchir Jérusalem du joug impie des musulmans.

XLII.

PRISE DE JÉRUSALEM PAR LES CROISÉS. — 15 JUILLET 1099.

Schnetz. — 1839.

Les chefs se fièrent à cet enthousiasme pour opérer un nouveau miracle : sans machines de guerre ils donnèrent aussitôt un assaut, qui fut repoussé. Il fallut alors tout préparer avec la lente régularité d'un siége ordinaire, et sous le brûlant soleil de la Palestine, au cœur de l'été, l'armée chrétienne eut à essuyer les ardeurs dévorantes de la soif. L'arrivée d'une flotte génoise vint ranimer les courages : une procession faite autour de la ville, en évoquant devant les croisés le souvenir de chacun des saints lieux que foulaient leurs pas, rendit à leur foi tout son enthousiasme : l'assaut fut résolu. Il échoua encore ce jour-là (14 juillet 1099). Mais le lendemain, au moment où les chrétiens, couverts de sueur et de poussière, et succombant sous le poids de la fatigue,

allaient encore une fois se retirer devant l'opiniâtre résistance de l'ennemi, ils virent, selon la plupart des récits contemporains, apparaître sur le mont des Oliviers un cavalier revêtu d'une armure éclatante, qui agitait son bouclier, et leur donnait le signal d'entrer dans la ville. Godefroy de Bouillon est le premier à s'écrier que c'est saint Georges qui vient au secours des chrétiens, et rien dès lors ne peut arrêter leur impétueuse valeur. La tour roulante abaisse son pont-levis sur la muraille : chefs et soldats s'y précipitent ensemble, et la bannière de la croix y est arborée. Tancrède et le comte de Toulouse, animés d'une généreuse émulation, forcent de leur côté tous les obstacles, et les croisés, maîtres de Jérusalem, après avoir assouvi dans le sang des musulmans leur soif de vengeance, vont se prosterner humblement devant le saint sépulcre, qu'ils viennent de rendre aux adorations de la chrétienté.

XLIII.

GODEFROY DE BOUILLON ÉLU ROI DE JÉRUSALEM. — 23 JUILLET 1099.

Madrazzo. — 1839.

La conquête des saints lieux venait de se faire par un commun effort de la chrétienté, mais il fallait l'autorité d'un chef unique pour veiller sur cette conquête, et, dix jours après la prise de Jérusalem, le conseil des princes se rassembla pour relever dans la ville sainte le trône de

David et de Salomon. Ce fut Robert, comte de Flandre, qui ouvrit cet avis, tout en protestant qu'à aucun prix il n'accepterait pour lui-même, si on la lui offrait, cette royauté. Il fut décidé que le choix serait remis à un conseil de dix hommes les plus recommandables du clergé et de l'armée. On ordonna en même temps des prières, des jeûnes et des aumônes pour appeler les bénédictions du ciel sur l'œuvre importante qui allait se faire. Après une longue et mûre délibération, les électeurs décernèrent la couronne à Godefroy de Bouillon, comme au plus digne. Ce choix fut accueilli par les applaudissements de toute l'armée. On conduisit en triomphe le nouveau monarque au saint sépulcre, où il jura d'observer les lois de l'honneur et de la justice. Cependant, par une pieuse humilité, Godefroy refusa le diadème et les marques de la royauté : il ne voulut pas, disent les Assises de Jérusalem, « estre sacré et corosné roi de Jérusalem, parce que il ne vult porter corosne d'or là où le roy des roys, Jésus-Christ, le fils de Dieu, porta la corosne d'espines le jour de sa passion[1]. »

[1] Préface des Assises.

XLIV.

BATAILLE D'ASCALON. — 1099.

.

XLV.

GODEFROY DE BOUILLON SUSPEND AUX VOUTES DE L'ÉGLISE DU SAINT SÉPULCRE LES TROPHÉES D'ASCALON.

Granet. — 1839.

A peine le nouveau royaume de Jérusalem venait d'être institué, qu'on apprit les grands préparatifs du calife fatimite d'Égypte pour reconquérir la ville sainte. Le vizir Afdal avait déployé l'étendard du prophète, et une multitude immense de combattants était accourue de toutes les provinces soumises à l'islamisme pour se joindre à l'armée égyptienne. Les croisés sortirent de Jérusalem au nombre de vingt mille, et marchèrent au-devant de l'ennemi. Ils le rencontrèrent dans la plaine d'Ascalon (12 août 1099). La bataille fut courte et la victoire facile. Ce ramas indiscipliné de fantassins mal armés et de cavaliers du désert ne put tenir contre les armures de fer et la vaillance exercée de l'armée chrétienne. Le camp du vizir fut livré au pillage, et le plus précieux trésor qu'y trouvèrent les croisés furent des outres pleines d'eau pour désaltérer la soif ardente qui les dévorait. La victoire d'Ascalon mettait un terme aux longs travaux de la première croisade. Aussi les croisés rentrèrent-ils en triomphe dans Jérusalem, « au milieu

de la suave et délectable harmonie des chants qui, suivant un chroniqueur contemporain, retentissaient sur les vallées et dans les montagnes. » Godefroy alla suspendre aux colonnes de l'église du saint sépulcre l'étendard du grand vizir et son épée ramassés sur le champ de bataille, pendant que les croisés, dont cette victoire accomplissait le pèlerinage, offraient à genoux leurs actions de grâces au Dieu qui avait béni leurs armes.

XLVI.

GODEFROY TIENT LES PREMIÈRES ASSISES DU ROYAUME DE JÉRUSALEM. — JANVIER 1100.

JOLLIVET. — 1839.

Le royaume de Jérusalem, au lendemain même de sa fondation, fut livré à tous les désordres de l'anarchie féodale. La plupart des seigneurs, qui tenaient de leur épée ou des largesses royales les fiefs dont ils étaient investis, refusaient leur obéissance au souverain qu'ils s'étaient donné, et Godefroy voyait son autorité désarmée au milieu des ennemis sans nombre qui l'environnaient. Ce fut pour remédier à ce grand mal et apporter quelque ordre dans un gouvernement si tumultueux, qu'au commencement de l'année 1100 il convoqua à Jérusalem les assises générales du royaume. Baudouin, conquérant d'Édesse; Bohémond, prince d'Antioche; Raymond de Saint-Gilles, seigneur de Laodicée; les seigneurs de Jaffa, de Ramla, de Tibériade et tous les autres grands feuda-

taires se rendirent à cette assemblée, d'où sortit un des monuments les plus complets de la législation féodale. On lit dans la préface des Assises de Jérusalem qu'elles étaient « chacune escrite par soi, en grandes lettres, et la première lettre du commencement estoit enluminée d'or, et toutes les autres estoient vermeilles, et en chacune carte avoit le scel dou roi et dou viconte de Jérusalem. Elles furent déposées en une grande huche, et prinrent le nom de Lettres dou sépulchre[1]. »

XLVII.

FUNÉRAILLES DE GODEFROY DE BOUILLON SUR LE CALVAIRE. — 23 JUILLET 1100.

Cibot. — 1839.

Godefroy de Bouillon survécut peu aux grands travaux de la première croisade. Il s'occupait de réduire les villes de la Palestine qui appartenaient encore aux musulmans, et venait d'arriver à Joppé, lorsqu'il y tomba malade, et fut à grand'peine transporté dans la ville sainte. Ce fut en vain que, pendant quatre jours, ses parents et ses amis lui prodiguèrent les soins les plus tendres. Il expira le 18 juillet 1100, un an et trois jours après la prise de Jérusalem. « A la mort de cet illustre capitaine et très-noble athlète du Christ, dit l'historien Albert d'Aix, tous les chrétiens, Français, Italiens, Syriens, Arméniens, Grecs, la plupart des gentils eux-

[1] Préface des Assises.

mêmes, Arabes, Sarrasins et Turcs, se livrèrent aux larmes pendant cinq jours, et firent entendre de douloureuses lamentations. » On ensevelit ses restes avec toutes les pompes de l'église catholique, dans l'enceinte du Calvaire, près du sépulcre de Jésus-Christ, qu'il avait délivré par sa vaillance. L'inscription suivante fut gravée en langue latine sur son tombeau :

« Ici repose l'illustre Godefroy de Bouillon, qui a conquis toute cette terre au culte chrétien. Que son âme règne avec Jésus-Christ ! »

XLVIII.

PRISE DE TRIPOLI. — 1100.

.

Baudouin, le conquérant d'Édesse, appelé à la succession de son frère, porta sur le trône de Jérusalem moins de vertus, mais une plus ardente et plus belliqueuse ambition. Arsur, Césarée, Ptolémaïs, Béryte tombèrent successivement sous ses coups, et ce fut sous son règne que le vieux comte de Toulouse, Raymond de Saint-Gilles, qui avait juré de finir ses jours en Orient, alla assiéger Tripoli, pour laisser à sa famille un héritage en terre sainte. Tripoli, en effet, située dans une riante plaine, au pied du Liban, et renommée alors par la richesse de son sol, par son commerce et par sa vaste bibliothèque, promettait au vainqueur une magnifique proie. Mais la mort vint frapper Raymond devant cette

place, et le soin d'en poursuivre le siège resta à son fils Bertrand, qui venait d'arriver d'Europe avec une troupe de chevaliers et une flotte génoise. Le calife du Caire, dans la molle oisiveté de son harem, défendit mal Tripoli, à laquelle il ne demandait que *du bois d'abricotier pour en fabriquer les luths de ses esclaves*. La ville, abandonnée à elle-même, fut réduite à capituler, et remise par Baudouin aux mains du comte de Saint-Gilles.

XLIX.

AFFRANCHISSEMENT DES COMMUNES. — 1115.

ALAUX. — 1837.

Le commencement du XII° siècle vit éclater en France une importante révolution. De toutes parts les villes courbées sous le joug féodal firent un grand effort pour s'affranchir, les unes par voie de transaction, les autres à main armée, et plusieurs s'empressèrent de mettre sous la protection de la royauté leur liberté reconquise. Louis le Gros fut le premier de nos rois à qui les communes émancipées s'adressèrent pour en obtenir la confirmation de leurs priviléges. Amiens, Abbeville, Laon, Saint-Quentin, Noyon, Soissons, Beauvais, toutes villes rapprochées du siège de la royauté capétienne, reçurent de la main de ce prince leurs chartes d'affranchissement. Presque partout ce fut l'évêque qui, avec les plus notables bourgeois, s'en vint solliciter ce bienfait de l'autorité royale.

L.

INSTITUTION DE L'ORDRE DE SAINT-JEAN DE JÉRUSALEM.
— 15 FÉVRIER 1113.

Decaisne. — 1839.

Vers le milieu du xie siècle, lorsque Jérusalem obéissait encore aux califes d'Égypte, quelques pèlerins s'étaient associés pour fonder l'hôpital de Saint-Jean, et y donner en commun leurs soins aux pauvres et aux malades. Gérard, de la petite île de Martigues en Provence, fut, sous le titre modeste de *maître de l'Hôpital,* le premier chef de cette pieuse association. Plus tard, après la conquête de Jérusalem par les croisés, les *hospitaliers* reçurent du pape Pascal II une bulle qui les constituait en ordre religieux.

Mais bientôt le royaume chrétien de Jérusalem, environné d'ennemis, réclama pour sa défense tout ce qu'il y avait de bras dans la terre sainte capables de porter l'épée. C'est alors que Raymond Dupuy, gentilhomme dauphinois, qui avait succédé au bienheureux Gérard, conçut la pensée de rendre aux hospitaliers les armes que la plupart avaient quittées pour se vouer à leur sainte mission de charité.

Le chapitre de l'ordre ayant été convoqué dans l'église Saint-Jean, Raymond Dupuy, avec l'autorisation du patriarche de Jérusalem, fit part à ses frères de sa généreuse proposition. Les anciens compagnons de Godefroy reprirent avec un pieux enthousiasme leurs épées, qu'ils

s'engageaient à ne tirer que contre les ennemis de la foi. Et c'est ainsi que, dans ces premiers jours de l'ordre de Saint-Jean, on vit les mêmes hommes, fidèles à leur double mission, tour à tour veiller au lit des malades et monter à cheval pour soutenir par leur vaillance le trône chancelant des rois de Jérusalem.

LI.

LOUIS LE GROS PREND L'ORIFLAMME A SAINT-DENIS. — 1124.

JOLLIVET. — 1837.

La conquête de l'Angleterre par Guillaume le Bâtard (1066) avait été le signal d'une rivalité inévitable entre le vassal couronné et le suzerain. Cette rivalité passa en héritage à leurs successeurs, et Henri Ier soutint une lutte acharnée contre Louis le Gros. Ce fut au milieu de cette lutte (1124) qu'il appela à son aide son gendre, l'empereur Henri V, et le pria d'envahir la France avec une puissante armée.

A la nouvelle des préparatifs de l'empereur, Louis le Gros convoque autour de lui tous les vassaux de la couronne. Cet armement féodal, le plus grand qu'on eût vu jusqu'alors, atteste combien Louis le Gros par sa vaillance chevaleresque avait rendu d'éclat à la royauté. « Toute la baronie de France, disent les Chroniques de Saint-Denis, esmue de grand desdain et grand despit, se réunit sous sa bannière. » Suger porte la force de l'armée jusqu'au nombre sans doute exagéré de quatre à

cinq cent mille hommes. Ce fut lui qui, comme abbé de Saint-Denis, remit aux mains de Louis le Gros l'oriflamme que le prince vint chercher en grande pompe, avant de marcher contre l'ennemi. Mais il n'alla pas plus loin que Reims : Henri V, en apprenant l'immense prise d'armes de la nation française, avait renoncé à envahir le royaume.

LII.

PRISE DE TYR PAR LES CROISÉS. — 1124.

Caminade. — 1839.

La frayeur répandue parmi les musulmans par la prise de Jérusalem s'était calmée, et de toutes parts des ennemis s'élevaient pour assaillir la puissance chrétienne. Pendant que la rapide cavalerie des Turcs courait au travers du désert pour surprendre les villes et les châteaux mal défendus, le calife d'Égypte envoyait ses flottes pour attaquer les cités maritimes tombées au pouvoir des chrétiens. Ses troupes allaient entrer dans Joppé, qu'elles assiégeaient par terre et par mer, lorsque la grosse cloche de Jérusalem donna le signal de la guerre sainte; un jeûne général prépara les guerriers aux combats par la pénitence, et ce fut assez de la présence de l'armée chrétienne, avec son ardent enthousiasme, pour disperser les bataillons tremblants des Égyptiens. Mais c'était peu de se défendre; il fallait renvoyer la terreur à l'ennemi par de nouvelles conquêtes. L'arrivée d'une flotte vénitienne sur les côtes de Syrie fournit aux croisés l'occasion et les

moyens d'attaquer l'ancienne ville de Tyr. Tandis que les tentes des chevaliers sous les ordres du comte de Tripoli et du patriarche de Jérusalem se déployaient dans la plaine, le doge de Venise entrait avec sa flotte dans le port, et fermait la ville du côté de la mer. Après quelques mois d'attaques multipliées, les murs commençaient à s'écrouler sous les machines des chrétiens, lorsque la discorde faillit tout perdre. L'armée de terre accusait la flotte de lui laisser toutes les fatigues et tous les périls, et de part et d'autre on menaçait de rester immobile dans la plaine et sur les vaisseaux. Le doge de Venise, pour étouffer dans leur principe ces dangereuses dissensions, se rend à l'improviste dans le camp des croisés avec ses matelots armés de leurs avirons, et s'offre de monter avec eux à l'assaut. Une généreuse émulation succède alors à l'esprit de discorde, et ni l'approche d'une armée ennemie, qui venait de Damas au secours de Tyr, ni la marche des Égyptiens sur Jérusalem, ne purent arracher aux chrétiens leur proie : la bannière du roi de Jérusalem, alors prisonnier des infidèles, flotta avec le lion de Saint-Marc sur les murs de Tyr.

LIII.

INSTITUTION DE L'ORDRE DU TEMPLE. — 1128.

.

Au même temps où l'ordre des hospitaliers commençait sa glorieuse mission, neuf chevaliers français

fondaient une autre confrérie militaire, consacrée à la défense des saints lieux et à la protection des pèlerins qui venaient les visiter. Établis près du temple de Salomon ils en tirèrent leur nom de *templiers*. Hugues de Payens et Geoffroy de Saint-Aldemar, voulant donner à leur association la haute sanction du père des fidèles, se rendirent à Rome, et demandèrent au pape Honorius III une règle et le titre d'ordre religieux. La règle leur fut donnée par saint Bernard, alors l'arbitre de la chrétienté, et le concile de Troyes, en 1128, autorisa l'institution de l'ordre des *pauvres soldats du temple de Salomon*.

LIV.

LE PAPE EUGÈNE III REÇOIT LES AMBASSADEURS DU ROI DE JÉRUSALEM. — 1145.

M^{me} Hauderourt. — 1839.

LV.

PRÉDICATION DE LA DEUXIÈME CROISADE A VEZELAY, EN BOURGOGNE. — 31 MARS 1146.

Signol. — 1839.

Les étoiles de l'islamisme, selon le langage de l'histoire orientale, *avaient pâli devant les étendards des Francs*, et les règnes des deux premiers Baudouin et de Foulques d'Anjou avaient continué avec éclat l'œuvre de la première croisade; mais le jour vint où l'Europe cessa d'envoyer aux saints lieux les bandes de pèlerins armés

qui avaient recruté la population chrétienne de la Palestine, et le royaume de Jérusalem livré à lui-même n'offrit plus qu'un spectacle d'anarchie et de faiblesse. Quelque temps les musulmans divisés eux-mêmes ne profitèrent point de l'affaiblissement de leurs ennemis. Ce fut l'atabek Zenghi qui le premier, en 1144, frappa un coup dont l'Orient et l'Occident retentirent : il prit Édesse et la noya dans le sang de trente mille chrétiens. Une ambassade, que conduisait l'évêque de Gabale, porta à Viterbe cette fatale nouvelle au pape Eugène III. L'horreur et la consternation furent universelles en Europe : ce ne fut partout qu'une même ardeur de vengeance; le roi de France Louis VII et l'empereur Conrad III se mirent à la tête du mouvement qui allait une seconde fois entraîner l'Europe contre l'Asie.

Louis VII, outre l'enthousiasme religieux de son époque, avait des motifs particuliers de prendre la croix : il voulait, par le pèlerinage armé de la terre sainte, soulager son âme des justes remords qu'y avaient laissés l'incendie de la grande église de Vitry et la mort de tous ceux qui s'y étaient réfugiés. Il convoqua donc à Vezelay un *parlement* de tous les seigneurs du royaume. La foule qui s'y rendit, trop grande pour être contenue dans l'étroite enceinte de cette bourgade, se répandit en amphithéâtre au pied de la montagne où elle était située. Le pape Eugène III, invité par le roi à prêcher la croisade, avait été retenu en Italie : ce fut saint Bernard, alors l'oracle de la chrétienté, qui porta la parole dans cette assemblée.

Le saint homme, avec un corps usé par les austérités, et qui déjà semblait appartenir à la tombe, trouva des forces pour accomplir cette grande mission. Il monta avec le roi dans une sorte de chaire qu'on avait élevée pour eux, et d'où il adressa au peuple des paroles enflammées. « Bientôt il fut interrompu par le cri : *la croix! la croix!* qui s'éleva de toutes parts. Il commença aussitôt, ainsi que le roi, à distribuer aux assistants les croix qu'ils avaient préparées ; mais, quoiqu'ils en eussent fait apporter plusieurs fardeaux, leur provision fut vite épuisée, et ils déchirèrent leurs habits pour en faire de nouvelles. »

LVI.

ÉLÉONORE DE GUYENNE PREND LA CROIX AVEC LES DAMES DE SA COUR. — 1147.

Franck Winterhalter. — 1839.

L'enthousiasme répandu par les paroles éloquentes de saint Bernard saisit la reine Éléonore elle-même. Elle prit la croix, à l'exemple de son époux, et fit vœu d'accomplir avec lui le grand passage. Beaucoup des dames de sa cour s'associèrent à sa pieuse résolution.

LVII.

LOUIS VII VA PRENDRE L'ORIFLAMME A SAINT-DENIS.—1147.

MAUZAISSE. — 1839.

Les préparatifs de Louis VII étaient terminés, sa route assurée à travers l'Allemagne et les terres de l'empire d'Orient; le moment de partir était arrivé. Avant de se mettre en route Louis VII se rendit en grande pompe dans l'église de Saint-Denis pour y prendre sur l'autel la sainte bannière de l'oriflamme, et, selon la naïve expression de son historien, *recevoir le congé* du bienheureux patron de la France. Le pape Eugène III était alors à la cour du roi Louis VII. Ce fut lui qui remit au monarque le bourdon et la pannetière, symboles du pèlerinage qu'il allait accomplir; et, au milieu des larmes et des prières de tous les assistants, le roi s'achemina vers Metz, où tous les croisés français devaient se réunir.

LVIII.

PRISE DE LISBONNE PAR LES CROISÉS. — 1147.

.

Pendant que Louis VII et Conrad marchaient par terre vers l'Orient, une flotte de deux cents navires montés par les croisés de Flandre, de Normandie, d'Angleterre et de Frise, partait de Darmouth et faisait voile

vers la côte d'Espagne. Aucun chef de renom ne conduisait cette armée, qui allait accomplir le vœu de la guerre sainte contre d'autres Sarrasins que ceux de la Palestine. Au commencement du mois de juin 1147 les croisés entrèrent dans le Tage, et allèrent se ranger sous les ordres d'Alphonse[1] qui, naguère proclamé roi de Portugal, justifiait par des victoires le choix des états de Lamego. Il assiégeait alors Lisbonne, ville puissante et enrichie par un vaste commerce. Les croisés l'assistèrent comme gens qui avaient au bout de leurs lances des fiefs à conquérir. Cependant les musulmans résistèrent plus de quatre mois, et ce ne fut que le 25 octobre qu'Alphonse vainqueur entra dans sa nouvelle capitale.

LIX.

LOUIS VII FORCE LE PASSAGE DU MÉANDRE. — 1148.

.

L'empereur Conrad, vaincu par les Turcs dans les plaines de la Lycaonie, était retourné à Constantinople laissant à Louis VII tout le fardeau de la guerre sainte. L'armée française, comme elle traversait l'Asie mineure pour se diriger sur la Syrie, rencontra les Turcs sur les bords du Méandre. « Leurs tentes, dit l'auteur anonyme des Gestes de Louis VII, couvraient l'autre rive du fleuve, et lorsque les nôtres voulaient mener boire leurs chevaux, les infidèles les assaillaient de l'autre côté à coups

[1] Fils de Henri de Bourgogne, comte de Portugal.

de flèches. Les Français, qui brûlaient d'aller les joindre sur l'autre bord, après avoir longtemps sondé le fleuve, trouvèrent enfin un gué inconnu aux indigènes. Ils s'y précipitèrent alors en foule, et gagnèrent la rive opposée, repoussant de tous côtés les ennemis qui essayaient à coups de lances et d'épées de les faire reculer. » Un autre chroniqueur, Odon de Deuil, témoin de ce combat, montre dans son récit Louis VII protégeant le passage de son armée, et se lançant à toute bride contre ceux des Turcs qui assaillaient les siens par derrière. Il les poursuivit jusque dans les montagnes, et, selon l'expression du chroniqueur, « les deux rives du fleuve furent semées des cadavres ennemis. »

LX.

LOUIS VII SE DÉFEND CONTRE SEPT SARRASINS. — 1148.

BOISSELIER. — 1839.

Comme les Français, à qui leur victoire avait ouvert les portes de Laodicée, poursuivaient leur marche, l'avant-garde s'engagea imprudemment dans un défilé où le reste de l'armée entra après elle. Les Turcs l'y surprirent, et, du haut des montagnes, l'écrasèrent, malgré les prodiges d'une longue et héroïque résistance.

« Dans cette mêlée, le roi perdit son escorte... Mais conservant toujours un cœur de roi, agile autant que vigoureux, il saisit les branches d'un arbre que Dieu avait placé là pour son salut, et s'élança sur le haut d'un

rocher; un grand nombre d'ennemis se jetèrent après lui pour s'emparer de sa personne, tandis que d'autres, plus éloignés, lui tiraient des flèches. Mais, par la volonté de Dieu, sa cuirasse le préserva de l'atteinte des flèches, et avec son glaive tout sanglant, défendant son rocher pour défendre sa vie, il fit tomber les mains et les têtes de beaucoup d'ennemis. Enfin ceux-ci, qui ne le connaissaient pas, voyant qu'il serait difficile de le saisir, et craignant qu'il ne survînt d'autres combattants, renoncèrent à l'attaquer et s'éloignèrent pour aller, avant la nuit, enlever les dépouilles du champ de bataille [1]. »

LXI.

LOUIS VII, L'EMPEREUR CONRAD ET BAUDOUIN III, ROI DE JÉRUSALEM, DÉLIBÈRENT A PTOLÉMAÏS SUR LA CONDUITE DE LA GUERRE SAINTE. — 1148.

DEBACQ. — 1839.

Louis VII et Conrad, réunis après leurs diverses fortunes au pied du saint sépulcre, avaient accompli leur vœu comme pèlerins, mais non pas comme croisés; ils n'avaient rien fait pour arracher aux infidèles leurs nouvelles conquêtes et raffermir le royaume chancelant de Jérusalem. Il fut décidé qu'une grande assemblée serait convoquée à Ptolémaïs, où l'on aviserait à la conduite future de la guerre sainte. L'empereur, le roi de France, le jeune roi de Jérusalem, Baudouin III, s'y rendirent accompagnés de leurs barons et de leurs che-

[1] Odon de Deuil, liv. VI.

valiers. Les chefs du clergé y siégèrent avec toutes les pompes de l'église, et la reine Mélisende, avec la marquise d'Autriche, et un grand nombre de dames françaises et allemandes qui avaient suivi la croisade, vinrent assister aux graves délibérations qui allaient s'ouvrir. On y résolut le siége de Damas, siége où les deux monarques avec leurs armées se signalèrent par de glorieux mais inutiles exploits; il fallut, quarante ans après, prêcher une troisième croisade.

LXII.

PRISE D'ASCALON PAR LE ROI BAUDOUIN III. — 1152.

Cornu. — 1839.

Ascalon était le boulevard de l'Égypte, du côté de la Syrie, et les chrétiens, vainqueurs sous ses murs, quelques jours après la prise de Jérusalem, n'avaient pu s'en emparer dans le premier entraînement de leurs conquêtes. Le roi Baudouin III, quoique menacé de toute la puissance du terrible Noureddin, fils de l'atabek Zenghi, osa former le siége de cette ville. Tous les barons du royaume de Jérusalem accoururent sous sa bannière, le patriarche à leur tête, avec la vraie croix de Jésus-Christ. Le siége dura plus de deux mois. Les fortunes en furent diverses. Les machines prodigieuses que les croisés faisaient jouer contre la ville furent un jour livrées aux flammes par les musulmans, et le vent du désert poussa l'incendie contre ceux qui l'avaient allumé. On

crut alors la ville prise. L'avarice des templiers, qui, pour se réserver tout le pillage, interdisaient l'approche de la brèche à leurs compagnons d'armes, fit perdre la victoire. Ce fut à grand'peine que les chefs ramenèrent à l'assaut les chrétiens découragés. Ils trouvèrent encore une vigoureuse résistance, mais c'était le dernier effort de l'ennemi. A l'instant où Baudouin, rentré dans sa tente, méditait tristement sur l'issue de son entreprise, arrivent des messagers de la ville, qui demandent en suppliant à capituler. La surprise des croisés fut égale à leur joie, et lorsque, peu d'heures après, on vit l'étendard de la croix flotter sur les tours d'Ascalon, l'armée entière remercia Dieu d'une victoire qu'elle regardait comme un miracle de sa toute-puissance.

LXIII.

BATAILLE DE PUTAHA. — 1159.

.

La guerre continuait entre Baudouin III et Noureddin, avec des alternatives de succès et de revers. Vaincu en 1157, près du gué de Jacob, et forcé de se réfugier seul dans la forteresse de Séphet, le roi de Jérusalem vit inopinément arriver de Ptolémaïs toute une armée de croisés, sous les ordres de Thierry, comte de Flandre. Avec ce renfort, il alla chercher les musulmans dans le comté de Tripoli et la principauté d'Antioche, leur enleva des villes et des forteresses; et, peu après, le sultan

de Damas ayant franchi le Liban pour descendre en Palestine, il le vainquit dans une sanglante bataille à Putaha, entre le Jourdain et le lac de Sonnaserh.

« ...On n'avait point encore vu, dit Vertot dans son Histoire de l'ordre de Saint-Jean, de combat si furieux et si sanglant. Les chrétiens, irrités de trouver une si longue résistance, firent un nouvel effort, et, comme s'il leur fût venu du secours, ils s'abandonnèrent d'une manière si déterminée au milieu des bataillons ennemis, que ces infidèles, ne pouvant plus soutenir cette dernière charge, furent contraints de reculer et de céder beaucoup de terrain, quoique toujours en bon ordre et en conservant leurs rangs. Mais le roi de Jérusalem et le comte de Flandre, à la tête d'un gros de cavalerie, étant survenus pendant ce mouvement forcé que faisaient les ennemis, les obligèrent de tourner leur retraite dans une fuite déclarée; tout se débanda, et plus de six mille soldats du côté des infidèles demeurèrent sur la place, sans compter les blessés et les prisonniers. Tout l'honneur de cette journée fut justement attribué au jeune roi... »

LXIV.

COMBAT PRÈS DE NAZARETH. — 1ᵉʳ MAI 1187.

CINQ CENTS CHEVALIERS DE SAINT-JEAN ET DU TEMPLE RÉSISTENT À TOUTE UNE ARMÉE DU SULTAN SALADIN.

.

Saladin, fils d'Ayoub, ayant recueilli l'héritage des sultans de Damas, agrandi de la souveraineté de l'Égypte,

tourna toutes ses forces contre les chrétiens d'Orient, et profita des divisions qui les affaiblissaient, pour faire entrer une armée dans le pays de Galilée. Rien n'était prêt pour lui résister : cinq cents chevaliers de Saint-Jean et du Temple prirent sur eux le poids de la défense commune, et pour un instant couvrirent de leurs vaillantes poitrines le royaume de Jérusalem. « Ils furent bientôt accablés par le nombre, dit M. Michaud, et périrent tous sur le champ de bataille. Les vieilles chroniques, en célébrant la bravoure des chevaliers chrétiens, rappellent des prodiges qu'on aura peine à croire; on vit ces guerriers indomptables, après avoir épuisé leurs flèches, arracher de leur corps celles dont ils étaient percés, et les lancer à l'ennemi. On les vit, altérés par la chaleur et la fatigue, s'abreuver de leur sang, et reprendre des forces par le moyen même qui les devait affaiblir. On les vit enfin, après avoir brisé leurs lances et leurs épées, s'élancer sur leurs ennemis, se battre corps à corps, se rouler dans la poussière avec les guerriers musulmans, et mourir en menaçant leurs vainqueurs. Rien n'égale surtout la valeur héroïque de Jacquelin de Maillé, chevalier du Temple. Monté sur un cheval blanc, il était resté seul debout sur le champ de bataille, et combattait parmi des monceaux de morts. Quoiqu'il fût entouré de toutes parts, il refusait de se rendre. Le cheval qu'il montait, épuisé de fatigue, s'abat et l'entraîne dans sa chute. Mais bientôt l'intrépide chevalier se relève, et, la lance à la main, tout couvert de sang et de poussière, tout hérissé de flèches, se précipite dans les rangs des musul-

mans étonnés de son audace. Enfin il tombe percé de coups, et combat encore. Les Sarrasins le prirent pour saint Georges, que les chrétiens croyaient voir descendre du ciel au milieu de leurs batailles. Après sa mort, les infidèles s'approchèrent avec respect de son corps meurtri de mille blessures; ils essuyaient son sang, se partageaient les lambeaux de ses habits et les débris de ses armes, etc. etc... « Ainsi, dit une ancienne chronique, dans la saison où l'on cueille dans les champs des roses et toute espèce de fleurs, les chrétiens de Nazareth n'y trouvèrent que les traces du carnage et les cadavres de leurs frères. »

LXV.

ENTREVUE DE PHILIPPE-AUGUSTE AVEC HENRI II A GISORS. — 24 JUIN 1190.

Saint-Èvre. — 1839.

LXVI.

PHILIPPE-AUGUSTE PREND L'ORIFLAMME A SAINT-DENIS.

.

Saladin, après avoir anéanti l'armée chrétienne sur les bords du lac de Tibériade (3 juillet 1187), marcha bientôt de conquête en conquête jusque sous les murs de Jérusalem. Le 3 octobre de cette même année, une capitulation remit la ville sainte entre ses mains, et le drapeau des Ayoubites remplaça l'étendard de la croix sur la montagne de Sion. Cette nouvelle répandit en

Europe une consternation sans égale : le pape Urbain III en mourut de douleur. Son successeur appela tout aussitôt les rois et les peuples de l'Occident à la vengeance. Guillaume, archevêque de Tyr, témoin de cette grande catastrophe, alla prêcher la croisade en France, en Angleterre et en Allemagne, et à sa voix les trois plus puissants monarques de la chrétienté donnèrent leurs noms à la milice sainte. La *dîme saladine*, ainsi appelée en témoignage de la terreur qui s'attachait au nom du redoutable sultan, fut partout levée pour subvenir aux frais de l'expédition.

Philippe-Auguste avait pris la croix à Gisors avec le roi d'Angleterre Henri II, en 1188 : les deux monarques avaient abjuré leurs ressentiments devant le grand intérêt de la guerre sainte, et s'étaient embrassés en versant des larmes. Une église devait s'élever sur le lieu de leur réconciliation pour en perpétuer le souvenir; mais Henri survécut à peine quelques mois à cette entrevue, et ce ne fut que deux ans après que Philippe-Auguste, retenu par les soins de son gouvernement, put se mettre en route pour le *grand passage*. Il assura, avant tout, sa succession, pourvut à l'administration du royaume pendant son absence, fit entourer de murs sa bonne ville de Paris et d'autres places et châteaux pour les préserver de toute attaque, et, libre alors des soucis de la royauté, «l'an du Seigneur 1190, à la fête de saint Jean-Baptiste, il alla, suivi d'un nombreux cortége, prendre congé du bienheureux martyr saint Denis dans son église. C'était un ancien usage des rois de France, quand ils allaient

à la guerre, d'aller prendre une bannière sur l'autel du bienheureux Denis, et de l'emporter avec eux, comme une sauvegarde, au front de bataille... Le roi très-chrétien alla donc aux pieds des saints martyrs Denis, Rustique et Éleuthère, se mettre en oraison sur le parvis de marbre, et recommanda son âme à Dieu, à la bienheureuse vierge Marie, aux saints martyrs et à tous les saints. Enfin, après avoir prié, il se leva fondant en larmes, et reçut dévotement la jarretière et le bourdon de pèlerin des mains de Guillaume, archevêque de Reims, son oncle, légat du siége apostolique; puis il partit pour combattre les ennemis de la croix de Dieu... » Philippe-Auguste s'embarqua à Gênes, pendant que son frère d'armes, Richard Cœur-de-Lion, qui bientôt devait être son ennemi, faisait voile de Marseille.

LXVII.

SIÉGE DE PTOLÉMAÏS. — JUILLET 1191.

LE MARÉCHAL ALBÉRIC CLÉMENT ESCALADE LA TOUR MAUDITE.

FRAGONARD. — 1839.

Le grand événement de la troisième croisade est le siége de Ptolémaïs, qui dura près de deux ans (28 août 1189 au 13 juillet 1191), et qui est comparé au siége de Troie dans les chroniques contemporaines. La résistance des Sarrasins derrière leurs murailles fut héroïque, l'intrépide persévérance des croisés le fut plus encore. Ce ne fut toutefois qu'à l'arrivée des deux rois de France et d'Angleterre que les coups devinrent décisifs. Ce que

l'Europe avait de plus vaillants chevaliers se trouva alors réuni dans la plaine qui entoure Ptolémaïs, et le camp des chrétiens, « où l'on avait bâti des maisons, tracé des rues, élevé des forteresses, » présenta l'aspect d'une ville dont l'enceinte enfermait celle de la ville assiégée.

Plus d'une fois Saladin vint les y attaquer, et toujours les efforts de sa rapide cavalerie se brisèrent contre le rempart de fer des lances européennes. Plus d'une fois aussi les croisés montèrent à l'assaut, et, accablés de pierres et de flèches, livrés surtout à l'effroyable puissance du feu grégeois, ils remplirent de leurs cadavres les fossés de la ville.

Le principal effort de l'armée française se porta contre la *Tour maudite*, et c'est là aussi qu'eut lieu le fait d'armes le plus mémorable de tout le siége. La mine ayant ébranlé les fondements de cette tour, et le mur commençant à chanceler, un même élan emporte aussitôt une foule de croisés qui se croient déjà maîtres de la place. Ils sont repoussés. A cette vue, Albéric Clément, « maréchal du roi Philippe, » s'anime d'une généreuse résolution. « Je mourrai aujourd'hui, s'écrie-t-il, ou, avec la grâce de Dieu, j'entrerai dans Acre. » Et saisissant une échelle il s'élance au haut de la muraille, et abat de son épée plusieurs Sarrasins. Mais trop de guerriers l'ont suivi, et ils sont entraînés à terre avec l'échelle qui ne peut les porter. Les Sarrasins, en la voyant tomber, poussent un cri de joie : Albéric, seul sur le mur, combat encore; mais il succombe à la fin sous une grêle de traits que lui lancent de loin des milliers de mains ennemies.

LXVIII.

PTOLÉMAÏS REMISE A PHILIPPE-AUGUSTE ET A RICHARD COEUR-DE-LION. — 13 JUILLET 1191.

BLONDEL. — 1839.

Quelques jours après cet assaut, les Sarrasins découragés demandèrent à capituler; mais Philippe-Auguste refusa d'épargner Ptolémaïs, si Jérusalem et toutes les villes enlevées aux chrétiens depuis la bataille de Tibériade ne leur étaient rendues. Le haut prix de cette rançon était un outrage, et cet outrage ranima chez les Sarrasins l'énergie du désespoir : on les vit, selon le langage figuré d'un de leurs historiens, « du haut de leurs remparts à demi ruinés, se jeter sur les assaillants comme des pierres détachées du sommet des montagnes. » Mais ces prodiges d'une valeur désespérée ne purent longtemps se soutenir, et une nouvelle capitulation, que l'honneur des Sarrasins pouvait accepter, leur fut accordée. Ils s'engagèrent à livrer Ptolémaïs avec toutes les armes, les munitions et les richesses que renfermaient la ville et le port; à rendre la sainte croix et seize cents prisonniers chrétiens; enfin à payer deux cent mille besants d'or. Philippe-Auguste et Richard prirent ensemble possession de la ville, et les deux bannières de France et d'Angleterre furent en même temps arborées sur les murailles. La garnison musulmane passa désarmée devant les croisés rangés en bataille. « Mais, dit un des

chroniqueurs de la croisade, ils ne semblaient point abattus par leur défaite; la fierté de leur visage n'avait point péri, et leur air intrépide simulait la victoire. »

LXIX.

TOURNOI SOUS LES MURS DE PTOLÉMAÏS. — 1191.

Eug. Lami. — 1839.

Pendant le siége de Ptolémaïs on vit quelquefois, dit M. Michaud d'après les chroniqueurs contemporains, les fureurs « de la guerre faire place aux plaisirs de la paix... on célébra dans la plaine plusieurs tournois où les musulmans furent invités. Les champions des deux partis, avant d'entrer en lice, se haranguaient les uns les autres : le vainqueur était porté en triomphe, et le vaincu racheté comme prisonnier de guerre. Dans ces fêtes guerrières qui réunissaient les deux nations, les Francs dansaient souvent au son des instruments arabes, et leurs ménestrels chantaient ensuite pour faire danser les Sarrasins [1]. »

LXX.

BATAILLE D'ARSUR. — 1191.

Eug. Lami. — 1839.

La bataille d'Arsur est peut-être le plus prodigieux exploit qui ait signalé les armes des chrétiens pendant les deux siècles que durèrent les croisades.

[1] *Histoire des Croisades*, tom. II, liv. VIII, p. 450.

Les croisés maîtres de Ptolémaïs étaient en marche vers Jérusalem. Ils débouchaient des montagnes de Naplouse dans la plaine d'Arsur, quand ils y trouvèrent deux cent mille musulmans qui les attendaient pour leur disputer le passage. C'étaient toutes les forces de Saladin, avec lesquelles il se flattait d'anéantir l'armée chrétienne. Richard Cœur-de-Lion la commandait, et sous lui le duc de Bourgogne et le comte de Champagne. Quelque temps les croisés, dociles à ses ordres, demeurèrent serrés les uns contre les autres, poursuivant leur marche sur Arsur, se contentant de faire face à l'ennemi, qui, suivant l'expression d'un historien arabe, les entourait *comme les cils environnent l'œil*. A la fin les plus braves se lassèrent d'être impunément assaillis par ce ramas de Bedouins, Scythes, Éthiopiens, etc., qu'ils étaient accoutumés à mépriser. L'arrière-garde, où étaient les hospitaliers, s'ébranla, et bientôt tout le reste de l'armée, chevaliers de Bourgogne et de Champagne, Flamands, Angevins, Bretons, Poitevins, fut entraîné à leur suite. De la mer aux montagnes ce ne fut plus qu'un vaste champ de carnage. Richard se montrait partout faisant entendre son redoutable cri de guerre : *Dieu, secourez le saint sépulcre!* et partout des ruisseaux de sang, des escadrons en désordre marquaient son passage. En peu de temps l'armée de Saladin fut dispersée devant *cette nation de fer,* comme ils appelaient les chrétiens, et le sultan resta seul avec dix-sept de ses mamelucks. Taki-Eddin, son neveu, dans cette terrible extrémité rallie autour de lui vingt mille de ses soldats en fuite, et

renouvelle contre les croisés un effort désespéré. Étonnés et croyant à peine à leur victoire, ceux-ci plient d'abord devant ce choc inattendu ; mais Richard, *semblable au moissonneur qui abat les épis*, se jette au milieu des Sarrasins et les disperse encore une fois. Une autre attaque qu'ils tentent contre son arrière-garde lui donne une troisième victoire, et l'armée de Saladin eût été anéantie tout entière si la forêt d'Arsur n'eût accueilli et protégé ses débris.

LXXI.

MARGUERITE DE FRANCE, SŒUR DE PHILIPPE-AUGUSTE ET REINE DE HONGRIE, MÈNE LES HONGROIS A LA CROISADE. — 1196.

<div style="text-align:right">Pingret. — 1839.</div>

A peine Richard Cœur-de-Lion eut-il quitté la Palestine que les établissements chrétiens y furent menacés de nouveaux périls. Cette fois ce fut l'Allemagne qui s'ébranla pour marcher au secours des saints lieux. Les peuples de Hongrie suivaient ce mouvement, et ce fut leur reine, Marguerite de France, qui les conduisit à la croisade. Cette princesse, après la mort du roi Béla son époux, avait fait le serment de ne vivre que pour Jésus-Christ, et de finir ses jours dans la terre sainte.

LXXII.

QUATRIÈME CROISADE. — 1201.

GEOFFROY DE VILLEHARDOUIN DEMANDE À VENISE DES VAISSEAUX POUR TRANSPORTER LES CROISÉS EN PALESTINE.

Renoux. — 1839.

Innocent III avait fait prêcher la quatrième croisade pour appeler sur la terre sainte un nouvel effort de la chrétienté. La voix de Foulques de Neuilly fut aussi puissante que l'avait été celle de l'ermite Pierre et de saint Bernard, et la noblesse de France, toujours plus ardente que celle des autres contrées, s'enrôla de toutes parts pour la croisade. On ne songeait plus alors à se rendre en Orient par terre : la Méditerranée, incessamment sillonnée depuis un siècle par les navires européens, offrait une route plus courte et plus sûre : on se décida à demander des vaisseaux à Venise. Henri Dandolo était à la tête de cette république. Le vieux doge, devenu aveugle sur les champs de bataille, écouta les propositions des croisés en soldat et en marchand ; il était prêt à se jeter dans la guerre sainte, mais avec des bénéfices à en recueillir. Les députés de la croisade, à qui il ne fallait que des vents qui les conduisissent en Palestine, souscrivirent à toutes les conditions qu'il leur dicta. Mais ces conditions mêmes, pour être validées, durent être portées devant l'assemblée générale du peuple ; car à cette époque la voix du peuple était encore comptée dans les conseils de Venise.

L'assemblée se réunit dans l'église de Saint-Marc, « l'une des plus belles et des plus magnifiques qui se puissent voir, » et l'on commença par y célébrer la messe du Saint-Esprit; puis les députés furent introduits. « Alors Geoffroy de Villehardouin, maréchal de Champagne, prenant la parole pour ses compagnons et de leur consentement, dit : « Seigneurs, les plus grands et « les plus puissans barons de France nous ont envoyés « vers vous pour vous prier au nom de Dieu d'avoir « compassion de Hiérusalem qui est en servage des Turcs « et de vouloir les accompagner en cette occasion pour « venger l'injure faite à notre Seigneur Jésus-Christ, ayant « jeté les yeux sur vous comme ceux qu'ils savent être « les plus puissans sur la mer. Et nous ont chargés de « nous prosterner à vos pieds, sans nous relever que « vous nous ayez octroyé d'avoir pitié de la terre sainte « d'outre-mer. »

« Là-dessus les six députés s'agenouillent à leurs pieds pleurant à chaudes larmes, et le duc et tout le peuple s'écrièrent tous à une voix en tendant leurs mains en haut : « Nous l'octroyons, nous l'octroyons. » Puis s'éleva si grand bruit et si grand noise qu'il sembla que terre fondist[1]. »

[1] Geoffroy de Villehardouin, *de la Conquête de Constantinople*, ch. xv et xvii.

LXXIII.

PHILIPPE-AUGUSTE CITE LE ROI JEAN DEVANT LA COUR DES PAIRS. — 30 AVRIL 1203.

Alaux. — 1837.

L'an 1203 Philippe-Auguste convoqua à Paris la cour des pairs pour juger son vassal félon, Jean d'Angleterre, que la voix publique accusait d'avoir fait périr par trahison son jeune neveu, Arthur, duc de Bretagne. Le roi Jean, sommé de comparaître dans le délai de deux mois, ne déclina point la juridiction de son suzerain; il chercha seulement à s'assurer un sauf-conduit, et, n'ayant pu l'obtenir pour le retour, au cas où la sentence de ses pairs lui serait contraire, il refusa de se rendre à la citation.

La cour féodale ne s'en rassembla pas moins à l'époque fixée, dans la tour du Louvre. Les grands vassaux de la couronne, tels que le duc de Bourgogne et le comte de Champagne, étaient venus y prendre place à côté des vassaux directs du domaine royal, comme les sires de Coucy, de Montmorency, de Nanterre, etc. Jamais le *parlement du roi* (la cour des pairs portait également ce nom) n'avait été plus nombreux et plus éclatant. Pendant que les nobles juges y siégeaient pompeusement sous l'hermine, des hérauts d'armes parcouraient les places publiques, sommant à haute voix le roi Jean de venir répondre pour cause de félonie. L'accusé n'ayant pas comparu, on procéda contre lui par défaut, et un

arrêt de confiscation le dépouilla de tous les fiefs qu'il tenait en France. La Normandie, le Poitou et l'Anjou étaient ainsi adjugés à la couronne : les armes de Philippe-Auguste ne tardèrent point à exécuter cette sentence.

LXXIV.

PRISE DE CONSTANTINOPLE PAR LES CROISÉS. — 1204.

Eug. Delacroix. — 1839.

Le pieux enthousiasme qui avait enlevé le peuple vénitien à lui-même ne se soutint pas, et quand les croisés furent réunis dans les lagunes pour faire voile vers l'Orient, Venise oublia les malheurs de la terre sainte pour ne plus se souvenir que du prix auquel elle avait mis ses vaisseaux. Il fallut que les chevaliers de France et d'Italie payassent de leur sang ce qu'ils ne pouvaient payer de leur or, et qu'ils servissent les projets ambitieux de la république contre la ville de Zara en Dalmatie. Cette ville prise, une ambassade grecque y vint invoquer la médiation armée des croisés dans les affaires de l'empire d'Orient. Ils l'accordèrent, croyant s'ouvrir par là une route plus sûre vers les saints lieux. Mais témoins de la faiblesse du vieil empire, qui, au milieu de ses perpétuelles révolutions de palais, semblait près d'expirer sous leurs yeux, irrités d'ailleurs contre les perfidies de l'esprit grec, d'auxiliaires ils devinrent conquérants.

Toute l'armée se transporta sur la flotte, et, le 12 avril

1204, Constantinople fut attaquée avec un merveilleux concert d'habileté et de courage par les Français et les Vénitiens. Deux vaisseaux que montaient les évêques de Soissons et de Troyes, poussés par le vent du nord vers les murs de la ville, furent les premiers qui abattirent leur pont-levis, et un moment après on vit la bannière des deux prélats se déployer sur une des tours. Bientôt trois des portes de la ville s'écroulent sous les coups du bélier; les cavaliers sortent des navires avec leurs chevaux, et l'armée des croisés s'élance tout entière dans Constantinople, qui devient leur proie. La flamme accompagne leurs pas : peuple et soldats fuient devant eux, et cependant, étonnés de leur victoire, ils s'arrêtent et craignent de s'engager à la poursuite des vaincus dans l'immense capitale. Mais la nuit, au lieu de rendre aux Grecs le courage, augmente leur frayeur : à la vue de l'incendie qui a dévoré une grande partie de la ville, ils ne parlent plus que de se rendre. En vain un nouvel empereur, plus résolu que celui qui vient de les abandonner, leur montre le petit nombre des croisés, et s'efforce de les ramener au combat. Ils ne savent aborder l'ennemi qu'avec des gémissements et des voix suppliantes. Ce sont des femmes, des enfants, des vieillards précédés du clergé, avec la croix et les images des saints, qui viennent en procession implorer la pitié du vainqueur. Constantinople, reçue à merci, n'en eut pas moins à subir pendant plusieurs jours toutes les horreurs du massacre et du pillage.

LXXV.

BAUDOUIN, COMTE DE FLANDRE, COURONNÉ EMPEREUR DE CONSTANTINOPLE. — 16 MAI 1204.

Saint-Évre. — 1839.

Les provinces de l'empire grec suivirent pour la plupart le sort de la capitale; et fidèles alors aux règlements qu'ils avaient établis à l'avance, les chefs croisés procédèrent au partage de leur conquête. Dans ce partage, un des grands vassaux du roi de France, Baudouin, comte de Flandre et de Hainaut, eut pour lot la couronne impériale.

L'évêque de Soissons, un des douze personnages désignés pour nommer le nouvel empereur, annonça ainsi aux croisés le choix qu'ils venaient de faire: « Nous vous le nommerons à cette heure de minuit que Jésus-Christ fut né. C'est le comte Baudouin de Flandre et de Hainaut. Là-dessus s'éleva un grand cri..., et, ajoute Villehardouin, le jour du couronnement fut pris à trois semaines après Pasques.... »

En ce jour Baudouin se rendit à Sainte-Sophie, accompagné des barons et du clergé. « Là, pendant qu'on célébrait le service divin, l'empereur fut élevé sur un trône d'or, et reçut la pourpre des mains du légat du pape, qui remplissait les fonctions de patriarche. Deux chevaliers portaient devant lui le laticlave des consuls romains et l'épée impériale qu'on revoyait enfin dans la main des guerriers et des héros. Le chef du clergé, de-

bout devant l'autel, prononça dans la langue grecque ces paroles, *Il est digne de régner;* et tous les assistants répétèrent en chœur : *Il en est digne, il en est digne.* Les croisés faisant entendre leurs bruyantes acclamations, les chevaliers couverts de leurs armes, la foule misérable des Grecs, le sanctuaire dépouillé de ses antiques ornements, et rempli d'une pompe étrangère, présentaient à la fois un spectacle solennel et lugubre, et montraient tous les malheurs de la guerre au milieu des trophées de la victoire[1] ! »

LXXVI.

BATAILLE DE BOUVINES. — 27 JUILLET 1214.

HORACE VERNET. — 1820.

LXXVII.

ENTRÉE TRIOMPHALE DE PHILIPPE-AUGUSTE A PARIS APRÈS LA BATAILLE DE BOUVINES.

ARY SCHEFFER. — 1839.

Philippe-Auguste, par une suite d'efforts heureux, avait brisé l'équilibre de la confédération féodale, et fait plier toutes les seigneuries sous l'ascendant de la royauté. L'arrêt rendu par la cour des pairs contre le roi Jean sans Terre et la confiscation de la Normandie avaient, plus que tout le reste, relevé l'éclat de la couronne et agrandi sa puissance. Mais les seigneurs, naguère les

[1] *Histoire des Croisades,* par M. Michaud, t. III, p. 285.

rivaux de l'autorité royale, supportaient avec peine une aussi impérieuse suzeraineté. D'un bout à l'autre du royaume ils s'agitaient sourdement, et, décidés à tenter un grand effort pour ressaisir leur indépendance, ils cherchaient au dehors des auxiliaires. Ferrand ou Fernand, comte de Flandre, menacé dans ses domaines par Philippe-Auguste, était l'âme de cette vaste conspiration. Il eut peu de peine à y faire entrer Jean sans Terre, impatient de recouvrer ses provinces; mais le coup le plus habile fut d'y attirer l'empereur Othon IV, avec toutes les forces de l'empire. L'anéantissement de la puissance des rois capétiens, la suzeraineté impériale substituée à la leur, et leurs riches provinces partagées entre Othon et Jean sans Terre, le comte de Flandre et le comte de Boulogne; la couronne de France désormais élective; les dépouilles du clergé distribuées aux barons; enfin l'abolition des nouvelles lois qui avaient placé si haut la royauté, et le retour à l'égalité primitive de la république féodale : telles étaient les clauses de la redoutable association qui se forma alors contre Philippe-Auguste.

Philippe fit vaillamment tête à l'orage : le ban et l'arrière-ban furent publiés dans ses domaines; les vassaux du clergé et les gens des communes vinrent en foule se ranger sous sa bannière, à côté de l'élite de la chevalerie française; et, pendant que son fils Louis allait combattre le roi Jean, lui-même marcha au-devant de l'empereur et du gros de l'armée confédérée. Ce fut dans les plaines de Bouvines, près de Cambrai, qu'il le rencontra; le dimanche 27 juillet 1214.

Les Français se reposaient des fatigues d'une longue marche, et le roi lui-même, la tête nue, était assis à l'ombre d'un frêne, tout auprès d'une petite chapelle, lorsqu'on lui annonça que la bataille venait de s'engager à l'arrière-garde, et que les siens commençaient à plier. Il prit aussitôt son armure, alla faire dans la chapelle une courte et fervente prière, et puis s'avança à la tête de sa chevalerie, au bruit des trompettes, mêlé au chant des psaumes entonnés par le clergé.

C'est ici que quelques chroniqueurs des siècles suivants ont placé une scène, depuis lors bien des fois reproduite, mais dont il n'existe point de trace dans les récits contemporains. Philippe, disent-ils, déposa sa couronne sur l'autel, et l'offrit au plus digne. Ses barons lui répondirent, avec des cris d'enthousiasme, que nul n'en était plus digne que lui.

On connaît l'issue de la bataille de Bouvines. L'empereur Othon prit la fuite, et son étendard tomba aux mains des Français. Le comte de Flandre, qui, dans sa confiance présomptueuse, avait apporté avec lui des liens pour enchaîner les barons de France, fut conduit prisonnier dans la tour du Louvre; le comte de Boulogne fut enfermé dans le château de Péronne, tandis que Philippe-Auguste retournait triomphant à Paris, au milieu des acclamations et des fêtes.

LXXVIII.

LOUIS DE FRANCE, FILS DE PHILIPPE-AUGUSTE, APPELÉ AU TRONE PAR LES BARONS ANGLAIS, DÉBARQUE DANS L'ILE DE THANET. — 1216.

Gudin. — 1839.

LXXIX.

LOUIS DE FRANCE ENTRE TRIOMPHALEMENT A LONDRES.— 1216.

.

Le roi Jean sans Terre avait soulevé contre lui les barons anglais en violant audacieusement leurs priviléges. Forcé par eux de jurer la grande charte (1215), il s'était fait relever de ses serments par le pape en se déclarant vassal du saint-siége, et avait appelé autour de lui, pour triompher de la résistance nationale, des aventuriers de l'Anjou, du Poitou et de la Bretagne.

« Ce fut alors que les Anglais, poussés à bout, résolurent d'ôter à Jean une couronne qu'il s'était montré indigne de porter; et comme l'armée de leurs oppresseurs leur était venue de France, ils crurent que c'était en France qu'ils devaient aussi chercher des auxiliaires. Philippe-Auguste était reconnu comme suzerain par le plus grand nombre des aventuriers qui pillaient leurs provinces; ils supposèrent que son ordre pourrait ou les rappeler, ou tout au moins jeter de l'irrésolution dans leurs conseils. Ils n'hésitèrent point, pour le gagner à leur parti, de lui offrir la plus haute récompense

dont ils pussent disposer. Saher, comte de Winchester, et Robert Fitz-Walter vinrent à Paris avec des lettres munies du grand sceau des barons, pour offrir à Louis, fils et héritier unique du roi, la couronne d'Angleterre, et pour l'inviter à venir au plus tôt en prendre possession. »

En vain le pape Innocent III fit-il défendre à Louis, sous peine d'excommunication, de passer en Angleterre, à Philippe et à tous les siens de l'assister, Louis déclina la juridiction de la cour des pairs, à laquelle la cause avait été portée, et déclara « qu'il était déterminé à combattre jusqu'à la mort, s'il le fallait, pour recouvrer l'héritage de sa femme, Blanche de Castille, » qui était nièce du roi Jean.

Louis vint s'embarquer à Calais « avec les comtes, les barons, les chevaliers et les nombreux serviteurs qui s'étaient engagés par serment à le suivre dans son expédition d'Angleterre. » On ne nous dit point quel était le nombre de ses soldats, mais Mathieu Pâris assure que quatre cents vaisseaux et quatre-vingts cocques, bâtiments pontés, et qui n'allaient pas à rames, l'attendaient pour le transporter. Il aborda le 21 mai dans l'île de Thanet. Le roi Jean, qui avait rassemblé à Douvres son armée, presque toute composée de mercenaires français, n'osa pas lui disputer l'entrée du royaume.

« Londres lui ouvrit ses portes avec de grandes démonstrations de joie; les barons et les citoyens lui rendirent hommage et lui prêtèrent serment de fidélité[1]. »

[1] De Sismondi, *Histoire des Français.*

LXXX.

PRISE DE DAMIETTE PAR LES CROISÉS. — 1219.

H. Delaborde. — 1839.

Innocent III, après avoir vainement menacé des foudres de l'église les croisés qui étaient allés prendre Constantinople au lieu de Jérusalem, ne tarda pas à concevoir l'idée d'une cinquième croisade. La puissante sommation adressée par le concile de Latran aux peuples et aux rois remua encore une fois l'Europe. Le roi de Hongrie, André, prit la croix; mais aussi empressé de quitter la terre sainte qu'il l'avait été de s'y rendre, il laissa bientôt au roi titulaire de Jérusalem, Jean de Brienne, le commandement de l'expédition. Cette fois ce fut sur l'Égypte que se porta tout l'effort de la guerre sainte, et les croisés allèrent mettre le siége devant Damiette, vers la fin du mois de mai de l'année 1218. Ce siége ne dura pas moins de dix-huit mois, et les succès en furent très-divers. Vingt fois, au dedans comme au dehors de la ville, le découragement se mit dans les deux armées : « Pourquoi, disaient les chrétiens, nous a-t-on amenés sur ce sable désert? Notre pays manquait-il de tombeaux ? — Et à peu près au même temps le gouverneur de la ville, faisant parler Damiette elle-même dans le langage figuré de l'Orient, écrivait en vers au sultan du Caire : « O souverain de l'Égypte, si tu tardes à me
« secourir, c'en est fait de moi... Je ne suis plus qu'un
« sépulcre fermé. » Il fallut toute la patiente énergie du

cardinal Pélage, légat du pape, il fallut l'éloquence entraînante de saint François d'Assise, qui vint prêcher aux croisés les vertus chrétiennes au milieu de leur licence, pour ranimer leur zèle sans cesse défaillant, et presque malgré eux les traîner à la victoire.

Dans les premiers jours du mois de novembre 1219 tout était prêt pour un dernier assaut : « Des hérauts d'armes, dit M. Michaud, parcoururent le camp et répétèrent ces paroles : « Au nom du Seigneur et de la « Vierge, nous allons attaquer Damiette : avec le secours « de Dieu nous la prendrons. » Tous les croisés répondirent : « Que la volonté de Dieu soit faite! » Le légat traversa les rangs en promettant la victoire aux pèlerins; on préparait les échelles; chaque soldat apprêtait ses armes. Pélage avait résolu de profiter des ténèbres de la nuit pour une entreprise décisive. Quand la nuit fut avancée, on donna le signal. Un violent orage grondait, on n'entendait aucun bruit sur les remparts ni dans la ville : les croisés montèrent en silence sur les murailles et tuèrent quelques Sarrasins qu'ils y trouvèrent. Maîtres d'une tour ils appelèrent à leur aide les guerriers qui les suivaient, et, ne trouvant plus d'ennemis à combattre, ils chantèrent à haute voix : *Kyrie eleison*. L'armée, rangée en bataille au pied des remparts, répondit par ces mots: *Gloria in excelsis*. Le légat, qui commandait l'attaque, se mit aussitôt à entonner le cantique de la victoire : *Te Deum laudamus*. Les chevaliers de Saint-Jean, les templiers, tous les croisés accoururent. Deux portes de la ville, brisées à coups de hache et consu-

mées par le feu, laissèrent un libre passage à la multitude des assiégeants. « Ainsi, s'écrie un vieil historien dont nous suivons le récit, Damiette fut prise par la grâce de Dieu. »

LXXXI.

BATAILLE DE TAILLEBOURG. — 21 JUILLET 1242.

Delacroix. — 1837.

Le traité de Paris, conclu en 1229, avait mis fin à la guerre des Albigeois, et assuré à un frère de saint Louis le magnifique héritage des comtes de Toulouse. La couronne, devenue ainsi prépondérante au midi comme au nord de la France, vit se former contre elle une ligue presque aussi formidable que celle dont Philippe-Auguste avait triomphé à Bouvines. Raymond VII, le dernier des comtes de Toulouse, avait conclu un traité d'alliance avec les trois monarques espagnols de l'Aragon, de la Castille et de la Navarre, unis à sa cause par la communauté des intérêts, des mœurs et du langage, pendant que le comte de la Marche, Hugues de Lusignan, s'assurait les secours de Henri III, roi d'Angleterre, que les progrès de la couronne dans les provinces méridionales inquiétaient pour son duché d'Aquitaine.

Hugues de Lusignan éclata le premier. Alphonse, comte de Poitiers, frère de saint Louis, qui tenait à Noël sa cour plénière, l'avait sommé de venir prêter entre ses mains le serment de foi et hommage. Au lieu de son hommage, l'imprudent vassal porta un défi pu-

blic à son suzerain, et s'enfuit, au galop de son cheval, pour mettre en armes ses domaines. Henri III arriva à son secours, mais avec une poignée d'hommes, croyant trouver toute la Langue-d'Oc soulevée et les princes espagnols à la tête de leurs armées. Mais rien n'avait osé remuer, tant la marche rapide de saint Louis, qui accourait à l'aide de son frère, avait inspiré de terreur! Il joignit bientôt Henri III au pont de Taillebourg, sur la Charente, et le força de fuir précipitamment jusqu'à Saintes, où, quelques jours après, il lui fit essuyer une nouvelle défaite.

LXXXII.

SAINT LOUIS, AU MOMENT DE PARTIR POUR LA CROISADE, REMET LA RÉGENCE A LA REINE BLANCHE, SA MÈRE. — 13 JUIN 1248.

Ary Scheffer. — 1839.

Saint Louis avait reçu la croix des mains du légat, Odon de Châteauroux; ses trois frères, et avec eux la noblesse du royaume, avaient suivi son exemple; la reine Marguerite elle-même, ainsi que les comtesses d'Artois et de Poitiers, s'étaient engagées à accompagner leurs époux en terre sainte.

Ce fut le 12 juin 1248 que le roi se rendit à Saint-Denis pour y prendre l'oriflamme, en même temps que le bourdon et la pannetière, symboles de son pieux pèlerinage. A son retour il traversa Paris, et fut accompagné par toute la population jusqu'à l'abbaye de Saint-Antoine, où il devait se séparer de sa mère. Mais

Blanche ne pouvait si aisément quitter son fils; elle voulut le suivre jusque dans la commanderie de Saint-Jean, près de Corbeil, où il devait s'arrêter le lendemain. Là fut réuni le parlement qui aurait dû se tenir dans l'abbaye de Saint-Antoine. La régence fut solennellement donnée à Blanche; elle eut le pouvoir de composer le conseil, de choisir les grands baillis et de conférer tous les offices de la couronne. Mais ces honneurs n'étaient rien pour le cœur d'une mère; il fallut qu'elle accompagnât encore son fils jusqu'à l'abbaye de Cluny, où l'armée devait se rassembler. Ce fut là qu'ils se firent leurs adieux : la douleur de Blanche l'avertissait qu'elle ne reverrait plus son fils sur la terre.

LXXXIII.

DÉBARQUEMENT DE SAINT LOUIS EN ÉGYPTE. — 4 JUIN 1249.

Rouget. — 1839.

Au mois de juin 1249 la flotte qui portait les croisés parut à l'embouchure du Nil, devant Damiette. Une armée de Sarrasins bordait le rivage. Saint Louis donne l'exemple à ses guerriers; malgré le légat, qui veut le retenir, il se jette à la mer, couvert de son armure, et ayant de l'eau jusqu'aux épaules. Le sire de Joinville, Baudouin de Reims, le comte de Jaffa, rivalisent d'ardeur avec leur roi; ils ont des premiers mis le pied sur le sable, et, avec une poignée de vaillants chevaliers qui les ont suivis, ils s'y forment en bataille

pour soutenir le choc de la cavalerie ennemie qui vient les charger. Les Sarrasins, malgré leur nombre, reculent devant le rempart de fer qui leur est opposé : c'est alors que l'on voit l'oriflamme déployé sur le rivage, et le roi qui, oubliant le péril, se jette à genoux pour remercier Dieu de l'assistance qu'il vient de prêter à ses armes. Bientôt toute l'armée chrétienne est débarquée, et la mêlée s'engage sur toute l'étendue de la plage, pendant qu'à l'embouchure du fleuve les deux flottes se livrent un combat acharné. La reine Marguerite et sa sœur, la comtesse d'Anjou, assistaient de loin, sur leur navire, à cette double scène de carnage, et, entourées des prélats de la croisade, elles invoquaient les secours du ciel sur les armes chrétiennes. Elles virent presque en même temps la flotte des Sarrasins dispersée remonter le Nil en fuyant, et les troupes de l'émir Fakreddin abandonner leur camp et la rive occidentale du Nil aux croisés victorieux.

LXXXIV.

SAINT LOUIS REÇOIT A PTOLÉMAÏS LES ENVOYÉS DU VIEUX DE LA MONTAGNE. — 1251.

Rouget. — 1839.

Saint Louis, sorti de la prison des infidèles, ne se crut pas libre encore de retourner en Europe ; il voulut accomplir, autant qu'il le pouvait, son vœu, en consolant par sa présence et ses secours les malheureux chrétiens de la Palestine. C'est au milieu de cette pieuse tâche

que, selon le sire de Joinville, il reçut à Saint-Jean-d'Acre les ambassadeurs du Vieux de la Montagne.

On appelait de ce nom le chef de quelques bourgades du Liban, chef redoutable par le fanatique dévouement de ses sujets, qui, au moindre signe de sa volonté, allaient poignarder la victime désignée à leurs coups. On citait les noms de plusieurs croisés illustres dont la mort avait été ordonnée par le prince des *assassins*, et telle était la terreur inspirée par ce mystérieux ennemi, que l'empereur d'Allemagne Frédéric II, André, roi de Hongrie, et le sultan du Caire lui avaient envoyé des présents pour rechercher son amitié. Il eut la prétention d'imposer le même tribut à saint Louis. Mais les deux grands maîtres du Temple et de l'Hôpital, accoutumés à le braver, menacèrent ses envoyés de les jeter dans la mer si leur chef ne faisait lui-même au roi de France les soumissions qu'il osait réclamer. Le Vieux de la Montagne obéit à cette impérieuse sommation : « Ses messa-
« giers, dit Joinville, revindrent devers le roi et lui dirent :
« Sire, nous sommes revenus à vous de par nostre sire,
« et vous mande que, tout ainsi que la chemise est l'ha-
« billement le plus près du corps de la personne, ainsi
« vous envoie-il la chemise que veez-cy, dont il vous fait
« présent en signifiance que vous estes celui roy lequel il
« ayme plus avoir en amour et entretenir. Et pour plus
« grande assurance de ce, veez-cy son annel que il vous
« envoie, qui est de fin or pur, et auquel est son nom
« escript. Et d'iceluy annel vous espouse nostre sire, et
« entend que désormais soyez tout à ung, comme les

« doigts de la main. » A ces dons symboliques, le Vieux de la Montagne ajoutait un jeu d'échecs et un éléphant en cristal, « et des figures de hommes de diverses façons « de cristal, le tout fait à belles fleuretes d'ambre, liées « sur le cristal à belles vignetes de fin or. » Saint Louis, à son tour, envoya au prince barbare des présents plus magnifiques que ceux qu'il en avait reçus, et le frère Yves le Breton, porteur des largesses royales, rapporta de son ambassade quelques détails sur les mœurs et la religion de ce peuple, enveloppé jusque-là d'un si redoutable mystère.

LXXXV.

SAINT LOUIS RENDANT LA JUSTICE SOUS LE CHÊNE DE VINCENNES.

ROUGET. — 1827.

Saint Louis, de retour de la croisade (1254), ne cessa pas de se regarder comme soldat de Jésus-Christ, et, en attendant le jour où il pourrait reprendre la croix, il mit tous ses soins à établir le règne de Dieu parmi ses peuples par une bonne administration. L'esprit général de ses réformes législatives consiste à substituer les maximes de justice et de paix de l'Évangile à la barbarie des lois féodales. C'est encore aux anciennes royautés de l'Écriture sainte qu'il emprunta le touchant exemple de se faire le premier juge de ses peuples, et de leur rendre, assis au pied d'un arbre, une sorte de justice patriarcale. Il faut citer les naïves paroles dans lesquelles le

sire de Joinville nous représente le pieux roi siégeant à l'ombre du chêne de Vincennes :

« Maintes fois avint que en été il alloit seoir au bois de Vincennes, après sa messe, et se accôtoioit à un chêne, et nous fesoit seoir autour de lui; et tous ceux qui avoient à faire venoient parler à lui, sans destourbier de huissier, ni d'autre. Et alors il leur demandoit de sa bouche : « Y a-t-il aucun qui ait partie? » Et eux se levoient qui partie avoient, et il leur disoit : « Taisez-vous « tous, et on vous délivrera l'un après l'autre. » Et alors il appeloit monseigneur Pierre de Fontaines et monseigneur Geoffroy de Villettes, et disoit à l'un d'eux : « Dé- « livrez-moi cette partie. » Et quand il voyoit aucune chose à amender en la parole de ceux qui parloient pour autrui, lui-même l'amendoit de sa bouche. »

LXXXVI.

SAINT LOUIS MÉDIATEUR ENTRE LE ROI D'ANGLETERRE ET SES BARONS. — 23 JANVIER 1264.

ROUGET. — 1822.

Henri III, trop fidèle au malheureux exemple du roi Jean, son père, avait soulevé contre lui les barons anglais par le mépris qu'il faisait de leurs prérogatives et les iniques préférences qu'il accordait à des favoris étrangers. Par un singulier hasard, le chef des barons, l'ennemi le plus implacable de ces favoris, était un étranger lui-même : c'était Simon de Montfort, comte de Leices-

ter, fils du guerrier célèbre qui avait commandé la croisade contre les Albigeois. C'était lui qui, en 1258, avait imposé à Henri III *les provisions d'Oxford*, sorte de traité dicté par les barons à la royauté, et qui la mettait dans leur dépendance. Henri, quoique enchaîné par la foi du serment, mit tous ses efforts à s'affranchir de cette tutelle où était tenue son autorité, et une lutte s'engagea entre lui et les barons, lutte acharnée et sans terme, qui fatiguait également les deux partis. C'est alors que, d'un commun accord, ils invoquèrent la médiation du roi de France, glorieux hommage rendu à la sagesse et à l'équité de saint Louis (1263).

Saint Louis ajourna les deux partis à son tribunal dans la ville d'Amiens, pour le commencement de l'année suivante. Henri III s'y rendit avec la reine Éléonore de Provence, l'archevêque de Cantorbéry et la foule de ses courtisans, pendant que Pierre de Montfort, fils du comte de Leicester, venait plaider la cause des barons anglais. Saint Louis, entouré de sa cour, et siégeant dans toute la majesté de la justice, entendit avec l'attention et l'intégrité la plus scrupuleuse les griefs réciproques de la couronne et de l'aristocratie. Mais il était roi, et les droits de la royauté étaient à ses yeux inviolables et sacrés. Il prononça donc en faveur de Henri III, et annula les provisions d'Oxford. Sa sentence, malgré le caractère d'équité dont elle paraissait revêtue, ne fut point acceptée par les barons, qui reprirent aussitôt les armes, et réduisirent Henri III à de nouvelles et plus périlleuses extrémités.

LXXXVII.

DÉBARQUEMENT DE SAINT LOUIS A CARTHAGE. — 18 JUILLET 1270.

Pérignon, fils. — 1839.

La pensée d'une seconde croisade n'avait jamais abandonné saint Louis. Là prise et la destruction d'Antioche par le féroce Bibars furent pour lui le signal de l'accomplir. Mais au lieu de faire voile pour les saints lieux, il obéit aux conseils intéressés de son frère, Charles d'Anjou, qui appelait ses armes sur la côte d'Afrique. Il s'embarqua sur une flotte génoise, et le 17 juillet arriva en vue de Tunis qu'il allait assiéger. Avant de prendre terre, il envoya son amiral, Florent de Varennes, reconnaître le rivage. Celui-ci débarqua sur l'emplacement de l'ancienne Carthage : les Maures en avaient disparu à la vue de la flotte chrétienne. Le lendemain donc, au lever du jour, l'armée des croisés débarqua sans obstacle, et se rangea en bataille sur le bord de la mer; puis l'aumônier du roi, Pierre de Condet, d'après les anciennes coutumes, lut à haute voix *le ban* en vertu duquel Louis prenait possession de la terre africaine. Les premiers mots de cette proclamation étaient : « Je vous dis le ban de notre Seigneur Jésus-Christ et de Louis, roi de France, son sergent. »

LXXXVIII.

MORT DE SAINT LOUIS. — 25 AOUT 1270.

ROUGET. — 1839.

« Nous vous annonçons, écrivait Louis IX à Mathieu, abbé de Saint-Denis, l'un des régents du royaume, qu'après avoir pourvu à tout ce qui était nécessaire, nous avons, avec le secours de Dieu, emporté d'assaut une ville qu'on appelle Carthage, où plusieurs Sarrasins ont été passés au fil de l'épée. » Cette lettre était écrite le 25 juillet 1270, et un mois après saint Louis était sur son lit de mort. En effet, à peine les croisés furent sous les murs de Tunis, que la peste commença à exercer parmi eux ses ravages, et le saint roi, dès longtemps affaibli par les fatigues et les austérités de sa vie, ne tarda pas à être atteint du mal qui ravageait son armée.

« La maladie faisant des progrès, dit M. de Châteaubriand, Louis demanda l'extrême-onction. Il répondit aux prières des agonisants d'une voix aussi ferme que s'il eût donné des ordres sur un champ de bataille. Il se mit à genoux au pied de son lit pour recevoir le saint viatique... Sa charité s'étendit alors à tous les hommes ; il pria pour les infidèles, qui firent à la fois la gloire et le malheur de sa vie ; il invoqua le saint patron de la France, de cette France si chère à son âme royale. Le lundi matin, 25 août, sentant que son heure approchait, il se fit coucher sur un lit de cendres, où il demeura

étendu, les bras croisés sur la poitrine et les yeux levés vers le ciel.

« On n'a vu qu'une fois, et l'on ne reverra jamais un pareil spectacle : la flotte du roi de Sicile se montrait à l'horizon; la campagne et les collines étaient couvertes de l'armée des Maures. Au milieu des débris de Carthage, le camp des chrétiens offrait l'image de la plus affreuse douleur; aucun bruit ne s'y faisait entendre : les soldats moribonds sortaient des hôpitaux et se traînaient à travers les ruines pour s'approcher de leur roi expirant. Louis était entouré de sa famille en larmes, des princes consternés, des princesses défaillantes. Les députés de l'empereur de Constantinople se trouvaient présents à cette scène... Enfin, vers les trois heures de l'après-midi, le roi, jetant un grand soupir, prononça distinctement ces paroles, « Seigneur, j'entrerai dans votre maison, et je « vous adorerai dans votre saint temple; » et son âme s'envola dans le saint temple, qu'elle était digne d'habiter[1]. »

LXXXIX.

PRISE DU CHATEAU DE FOIX. — 1272.

Saint-Èvre. — 1837.

Philippe III (le Hardi) venait de recueillir, par la mort de son oncle Alphonse, l'héritage du comté de Toulouse. Mais la prépondérance de la couronne était trop récemment établie dans les provinces méridionales

[1] *Itinéraire de Paris à Jérusalem*, IIIe partie.

du royaume pour n'y être pas contestée. Retranchés au pied des Pyrénées, les seigneurs de Foix et d'Armagnac osaient débattre contre le roi une question de suzeraineté. Philippe le Hardi comprit qu'il lui importait de frapper un coup rapide et décisif, pour mettre son autorité hors de doute dans ces contrées. Il convoque aussitôt à Tours les vassaux de la couronne, marche sur Toulouse, où il prend solennellement possession du comté qui vient de lui échoir; et, malgré les prières du roi d'Aragon et de tous les seigneurs de la Langue-d'Oc, qui implorent sa clémence pour le comte de Foix, il va mettre le siége devant le château où cet audacieux vassal s'est renfermé. Roger Bernard n'osant se fier aux murs épais de sa forteresse la remit au bout de deux jours entre les mains du roi, qui l'envoya garrotté à Carcassonne.

XC.

ÉTATS GÉNÉRAUX DE PARIS. — 10 AVRIL 1302.

ALAUX. — 1837

Une querelle féconde en scandales s'était élevée entre le pape Boniface VIII, et le roi Philippe IV (le Bel). Philippe, blessé dans son orgueil par les leçons sévères que lui donnait le pontife, se jeta dans une guerre ouverte contre le siége de Rome, et résolut de combattre par la violence les armes de l'autorité spirituelle. Mais pour se fortifier dans cette grande lutte, il crut devoir, autant qu'il le pourrait, associer toute la nation française

au sentiment de son outrage. En conséquence, au commencement de l'année 1302, il publia une ordonnance qui convoquait en assemblée générale les trois états du royaume. C'était la première fois depuis plusieurs siècles que les gens des communes, le *tiers état,* comme on les nommait alors, étaient appelés à prendre part aux affaires publiques. Le 10 avril 1302 l'assemblée se réunit dans l'église de Notre-Dame, à Paris. Le chancelier Pierre Flotte y porta la parole au nom du roi, puis chacun des trois ordres se retira dans une salle séparée, pour y rédiger la lettre que le roi leur commandait d'écrire au pontife. Ce sont là tous les détails que nous fournit l'histoire contemporaine sur ces premiers états généraux de la monarchie.

XCI.

PARLEMENT RENDU SÉDENTAIRE A PARIS. — 23 MARS 1303.

ALAUX. — 1837.

Jusqu'au règne de Philippe le Bel, le parlement, sorte de justice ambulante à la suite des rois, n'avait eu ni un séjour fixe, ni une organisation déterminée. Ce fut ce prince qui, par l'ordonnance du 1er novembre 1291, commença à établir la séparation des conseillers des enquêtes et de ceux des requêtes, les fonctions des officiers du roi, les jours des séances, et introduisit de la sorte une première forme de régularité dans l'ordre judiciaire. Plus tard, dans une autre ordonnance rendue pour la

réforme générale du royaume (23 mars 1303), Philippe le Bel rendit le parlement sédentaire à Paris, en même temps qu'il fixa le retour périodique des époques auxquelles il devait siéger.

XCII.

BATAILLE DE MONS-EN-PUELLE. — 18 AOUT 1304.

CHAMPMARTIN. — 1837.

La Flandre, mécontente de son seigneur, s'était abandonnée aux armes de Philippe le Bel; mais Jacques de Châtillon, lieutenant du roi dans cette riche contrée, eut l'imprudence de la traiter en pays conquis. Les Flamands opprimés se révoltèrent : Bruges égorgea sa garnison, et l'armée française, accourue à Courtray pour y chercher la vengeance, n'y trouva qu'une sanglante défaite (1302). Philippe le Bel comprit à quel peuple il avait affaire, et ne crut plus à une facile conquête. Il profita des loisirs d'une trêve pour lever de l'argent et mettre sa chevalerie, ainsi que l'infanterie des communes, sur un pied plus que jamais formidable. Puis il marcha contre la Flandre (1304), força le passage de la Lys, et trouva l'armée flamande rangée en bataille près de Mons-en-Puelle.

Les Flamands, pour briser l'impétuosité de la cavalerie française, avaient formé avec leurs chariots une double enceinte qui leur servait de retranchement. Mais, instruits cette fois par l'expérience, les Français n'allèrent pas se heurter témérairement contre cet obstacle; ce

furent eux, au contraire, qui lassèrent la patience de l'ennemi, et l'attirèrent dans la plaine. Le premier choc des Flamands fut terrible : ils pénétrèrent jusqu'à la tente royale, qu'ils pillèrent, et peu s'en fallut que le roi lui-même, surpris et désarmé, ne tombât entre leurs mains; mais le sang-froid de Philippe le Bel ne l'abandonna pas au milieu de cette alarme. Dès qu'il eut trouvé un cheval et une arme, ce fut lui qui, au fort même de la mêlée, rallia les siens par sa voix et son exemple, et les ramena à la charge contre l'ennemi. La résistance des Flamands fut aussi opiniâtre que leur attaque avait été impétueuse. La nuit étant venue, ils continuèrent à se battre à la lueur des flambeaux. Mais enfin ils furent rompus et renversés par la cavalerie, et laissèrent le champ de bataille couvert de tous leurs bagages et de six mille cadavres. Philippe, visitant peu de jours après cette plaine ensanglantée, fit enterrer ses morts, et défendit qu'aucun des Flamands reçût la sépulture, en punition de leur félonie.

XCIII.

PRISE DE RHODES PAR LES CHEVALIERS DE SAINT-JEAN. — 15 AOUT 1310.

FÉRON. — 1839.

Ptolémaïs, dernier reste de la puissance chrétienne en Orient, était tombée sous les coups de Melec-Seraf, l'an 1291, et l'île de Chypre avait accueilli les débris de l'ordre de Saint-Jean, échappés au sabre des mamelucks.

Mais le rôle d'obscurs auxiliaires du roi de Chypre ne pouvait longtemps convenir à un ordre qui s'était couvert de tant de gloire, et qui aspirait à être encore le boulevard de la chrétienté contre les infidèles. Les chevaliers transportèrent sur mer leur activité guerrière. Ils firent pendant quelques années des courses heureuses contre la marine du soudan d'Égypte, et finirent par tourner leurs pensées vers la conquête de l'île de Rhodes. Le grand maître Foulques de Villaret, après avoir vainement sollicité de l'empereur Andronic la cession de la suzeraineté nominale qu'il gardait sur cette île, la vint attaquer avec les forces réunies de l'île et les secours de l'Europe. Le siége dura quatre ans: toutes les ressources de l'ordre s'y épuisèrent, et il fallut recourir aux banquiers de Florence pour obtenir les moyens de poursuivre l'entreprise. D'assiégeants les chevaliers devinrent assiégés, et les Grecs s'unirent aux Sarrasins pour les emprisonner dans de formidables retranchements. Foulques de Villaret, hasardant un effort désespéré, sortit alors de ses lignes, et se porta sur celles de l'ennemi avec une héroïque résolution. Les plus braves chevaliers tombèrent à ses côtés; mais la victoire lui resta, l'armée des Grecs et des Sarrasins se dispersa, et la place réduite aux défenseurs enfermés dans ses murs fut bientôt emportée d'assaut. Ce fut le jour de l'Assomption (15 août 1310) que l'étendard de la religion fut arboré sur la brèche de Rhodes conquise.

XCIV.

AFFRANCHISSEMENT DES SERFS. — 3 JUILLET 1315.

<div style="text-align:right">Alaux. — 1837.</div>

Ce fut en 1315 que le roi Louis X, surnommé le Hutin, publia la belle ordonnance qui, dans ses domaines, appelait à la liberté les serfs des campagnes.

« Comme, selon le droit de nature, dit-il, chacun doit naître franc, et par anciens usages ou coutumes, qui, de grande ancienneté, ont été introduites et gardées jusqu'ici en notre royaume et par aventure pour le méfait de leurs prédécesseurs, beaucoup de personnes de notre commun peuple soient déchues en lien de servitude de diverse condition, ce qui moult nous déplaît; nous, considérant que notre royaume est dit et nommé le royaume des Francs, et voulant que la chose en vérité soit accordant au nom, et que la condition des gens amende par nous en notre nouveau gouvernement... Voulant aussi que les autres seigneurs qui ont hommes de corps prennent de nous exemple de les ramener à franchise... Nous voulons que franchise leur soit donnée à bonnes et convenables conditions. »

XCV.

BATAILLE NAVALE GAGNÉE PAR LES CHEVALIERS DE SAINT-JEAN; PRISE DE L'ILE D'EPISCOPIA SUR LES TURCS OTTOMANS. — 1323.

<div style="text-align:right">Mayer. — 1839.</div>

Au même temps où les chevaliers de Saint-Jean s'em-

paraient de l'île de Rhodes, s'élevait en Orient une puissance nouvelle destinée à porter au christianisme les coups les plus redoutables. Othman, fils du Turc Erdogrul, venait de jeter les fondements de la puissance ottomane, et son successeur, Orkhan, établi à Brousse, dans l'ancienne Bithynie, commençait contre l'empire grec cette longue guerre qui ne devait finir que par la prise de Constantinople. Orkhan reconnut bientôt que l'ordre de Saint-Jean, placé comme une sentinelle aux portes de l'Asie, était le plus grand obstacle à ses projets ambitieux. Maître de presque tout le littoral de l'Asie mineure, il n'y avait qu'un étroit canal qui le séparât de Rhodes, et il en résolut aussitôt la conquête. Il équipa une flotte de quatre-vingts navires, et, instruit des divisions intestines qui déchiraient l'ordre, il se flatta d'une facile victoire. Mais le commandeur Gérard de Pins, avec dix galères et quelques navires marchands rassemblés à la hâte, ne craignit point d'aller au-devant de son puissant ennemi. Le combat s'engagea près de la petite île d'Episcopia. Orkhan avait chargé ses vaisseaux de cette milice nouvelle qu'il venait d'instituer, et qui, sur terre, n'avait point encore rencontré d'égale. Mais la mer n'était point l'élément des janissaires, et les chevaliers, au contraire, aguerris aux combats maritimes, dispersèrent aisément, par l'habileté de leurs manœuvres, une flotte mal gouvernée. Orkhan perdit le plus grand nombre de ses vaisseaux pris ou coulés à fond.

XCVI.

ÉTATS GÉNÉRAUX DE PARIS. — 1328.

Abel de Pujol. — 1837.

A la mort de Charles IV, troisième fils de Philippe le Bel, la succession au trône demeurait incertaine. Si la veuve de ce prince, qui était grosse, mettait au monde un fils, la branche directe des rois capétiens devait se perpétuer en lui; mais si elle accouchait d'une fille, une importante question se présentait, déjà décidée à l'avénement des deux rois précédents, mais qui demandait alors une solennelle et dernière solution. Philippe de Valois, neveu de Philippe le Bel, et le plus proche héritier mâle de la couronne, crut devoir, en cette circonstance, comme Philippe V l'avait fait en 1317, soumettre ses droits à l'arbitrage national. Ce ne furent pas toutefois des états généraux, comme ceux de 1302, avec le vote séparé des trois ordres, qui furent convoqués par lui à Paris; il y réunit tout le baronnage avec les principaux prélats du royaume, en leur adjoignant des docteurs en droit civil et canonique, dont la science devait appuyer ses prétentions par l'autorité des textes. On sait que leur grand argument fut emprunté à l'antique loi des Francs Saliens, qui interdisait aux femmes l'héritage de toute terre emportant l'obligation du service militaire. De là le nom de *loi salique* imposé depuis lors au principe de droit national qui fait passer en France la couronne de

mâle en mâle. Philippe de Valois, déclaré régent par les suffrages de cette assemblée, se trouva roi le jour où Jeanne d'Évreux mit au monde une fille.

XCVII.

BATAILLE DE CASSEL. — AOUT 1328.

Henri Scheffer. — 1836.

Les Flamands avaient contraint Philippe le Bel, quoique victorieux, à leur laisser l'indépendance sous leurs seigneurs nationaux ; mais leur génie turbulent ne tarda pas à les mettre en querelle avec ces seigneurs mêmes, et lorsque, vingt-quatre ans plus tard, leur comte Louis Ier vint en grande pompe au sacre de Philippe de Valois, ce fut pour invoquer en même temps l'assistance du roi contre les communes révoltées de Bruges, d'Ypres et du Franc. Philippe de Valois, heureux de l'occasion qui lui était offerte de rassembler tout le baronnage de France sous sa bannière, et jaloux aussi d'inaugurer son règne par une victoire, embrassa avec empressement la querelle du comte de Flandre. Ses vassaux y portèrent une ardeur égale à la sienne : c'était toujours un grand bonheur pour les gentilshommes que de châtier l'orgueil de ces communes de Flandre, aussi puissantes et plus riches que la noblesse, et qui donnaient aux villes de Picardie et d'Artois, leurs voisines, de fâcheux exemples d'indépendance. Aussi l'armée, qui, sur la convocation du roi, se réunit à Arras, le 22 juillet 1328, était peut-

être la plus belle qu'on eût jamais vue en France : elle ne comptait pas moins de cent soixante et dix bannières.

Les Flamands, quoique privés de la puissante assistance des Gantois et de la noblesse du pays, firent néanmoins tête à l'orage. Réunis sous les ordres de quatre de leurs bourgmestres, de ceux-là mêmes qui avaient été leurs chefs dans leur résistance à l'oppression, ils s'avancèrent intrépidement vers Cassel, et prirent position sur une hauteur hors de la ville. En dérision des Français, ils avaient fait peindre un coq sur leur étendard, avec cette inscription :

> Quand ce coq chanté aura
> Le roi Cassel conquérera.

Ce fut la même scène qu'à Mons-en-Puelle. Les Français, n'osant assaillir un ennemi aussi fortement retranché, restaient dans leurs lignes, ou se contentaient de ravager les campagnes environnantes. L'impatience prit aux Flamands à la vue de leurs villages en feu, et vers le soir du 23 août 1328, partagés en trois colonnes, ils livrèrent une furieuse attaque au camp français. Ici encore le roi, sans armes, faillit être surpris ; il ne dut son salut qu'à la vaillance de quelques-uns de ses gens d'armes, qui se firent tuer pour lui. L'alarme fut vive, mais courte : les comtes de Hainaut et de Bar rétablirent la bataille, et, enveloppés de toutes parts, ces fiers bourgeois, dont la plupart avaient endossé la cuirasse comme des chevaliers, succombèrent sous le poids de leurs armes aussi bien que sous les coups de l'ennemi. Trois monceaux de

cadavres marquèrent la place des trois colonnes qui avaient pénétré dans le camp français : les gentilshommes n'avaient fait aucun quartier ; on trouva treize mille morts sur le champ de bataille.

XCVIII.

LA FLOTTE DE PHILIPPE DE VALOIS PILLE ET BRULE SOUTHAMPTON. — 1339.

GUDIN. — 1839.

Édouard III n'attendait que l'occasion de disputer, les armes à la main, la couronne de France, qui lui avait été refusée par le vœu national. Bientôt, allié aux communes de Flandre qui reconnaissaient ses droits, et confiant dans l'assistance que l'Allemagne lui avait promise, il publia un manifeste dans lequel il exposait ses griefs et déclarait la guerre au roi de France. Menacé à la fois sur terre et sur mer, Philippe de Valois engagea à sa solde des vaisseaux espagnols, que leurs capitaines louaient alors au plus offrant. Il appela aussi des mers d'Italie vingt galères de Gênes et vingt de Monaco, sous les ordres d'Aitone Doria et de Barbavara, corsaire de Porto-Venere. A cette flotte étrangère il joignit tout ce qu'il put rassembler de navires français des côtes de Bretagne, de Normandie et de Picardie, et il mit le tout sous les ordres de Hugues Quieret, amiral de France, et de Pierre Behuchet, son trésorier.

« Si trestôt, dit Jean Froissart, que messire Hugues

Quieret et ses compagnons entendirent que les défiances étoient et la guerre ouverte entre la France et l'Angleterre, ils vinrent un dimanche matin au havre de Hantonne (Southampton), entrementes (pendant) que les gens étoient à messe; et entrèrent lesdits Normands et Génois en la ville et la prirent, et la pillèrent, et robèrent tout entièrement, et y tuèrent moult de gens, et chargèrent leurs nefs et leurs vaisseaux de grand pillage qu'ils trouvèrent en la ville, qui étoit pleine, drue et bien garnie, et puis rentrèrent en leurs nefs. Et quand le flux de la mer fut revenu, ils se désancrèrent et cinglèrent à l'exploit du vent devers Normandie, et s'envinrent rafraîchir à Dieppe, et là départirent leur butin et leur pillage[1]. »

XCIX.

PRISE DE SMYRNE PAR LES CHEVALIERS DE RHODES. — 1343.

VAUCHELET. — 1839.

Les papes comprirent de bonne heure combien était menaçante pour la chrétienté la nouvelle puissance des Turcs ottomans, et ce ne fut point leur faute si l'Europe ne renonça pas aux guerres qui la déchiraient pour aller au secours de l'empire d'Orient. Clément VI, voulant purger la Méditerranée du brigandage des vaisseaux d'Orkhan, envoya au grand maître de Rhodes, Hélion de Villeneuve, quatre galères pontificales, cinq du roi de Chypre et autant de la république de Venise,

[1] *Les Chroniques de Jean Froissart*, t. I, ch. LXXX.

pour se joindre à celles de l'ordre. Cette flotte fut mise sous les ordres de Biandra, prieur de Lombardie, habile homme de mer.

Smyrne, avec sa rade si commode et si sûre, était alors le principal repaire des corsaires musulmans. Biandra conçut la pensée d'enlever cette ville aux Turcs, et l'exécution fut presque aussi rapide que la pensée même : « Tout ce qui se trouvait de soldats turcs et arabes fut taillé en pièces. Le grand maître en ayant reçu la nouvelle, et connaissant l'importance de cette forteresse, y envoya aussitôt de nouvelles troupes, avec des vivres et des armes, pour en augmenter la garnison. On voit encore sur les portes du château, quoique tombé en ruines, les armes de l'église, qui y furent mises comme un monument de cette conquête, dont on rapportait tout l'honneur au pape, comme au chef de la ligue, quoique les chevaliers de Rhodes y eussent eu la meilleure part [1]. »

C.

BATAILLE NAVALE D'EMBRO, GAGNÉE PAR LES CHEVALIERS DE RHODES SUR LES TURCS. — 1346.

.

Dieudonné de Gozon, le vainqueur du terrible serpent qui avait épouvanté Rhodes pendant quelques années, venait de remplacer Hélion de Villeneuve à la tête de l'ordre. Il voulut tout aussitôt justifier son élé-

[1] Vertot, *Histoire de Malte*, liv. V.

vation par quelque action éclatante. Grâce à ses soins la ligue chrétienne fut ranimée, et le commandement de la flotte rendu au prieur de Lombardie. Biandra eut bientôt frappé un coup aussi hardi que la prise de Smyrne. Les Turcs, qui croyaient les chrétiens encore renfermés dans leurs ports, étaient négligemment à l'ancre, dans la petite île d'Embro, à douze milles des bouches des Dardanelles. Biandra les surprit lorsqu'ils n'attendaient rien moins que le combat, et qu'une partie des équipages était même répandue dans l'île. « Ce fut, dit Vertot, moins un combat qu'une déroute générale : les soldats qui étaient sur cette flotte l'abandonnaient pour chercher un asile dans l'île, et ceux qui étaient descendus à terre auparavant accouraient pour se rembarquer. Les uns et les autres ne faisaient que s'embarrasser, et, dans ce désordre et cette confusion, le général de Rhodes leur prit cent dix-huit petits vaisseaux, légères frégates, brigantins, felouques et barques armées, » qu'il ramena triomphalement à Rhodes.

CI.

COMBAT DE TRENTE BRETONS CONTRE TRENTE ANGLAIS AU CHÊNE DE MI-VOYE. — 27 MARS 1351.

.

Le combat des *Trente* est un des épisodes les plus célèbres de la guerre qui s'éleva au XIVe siècle pour la succession du duché de Bretagne. Il y avait alors trêve entre

les rois de France et d'Angleterre; mais les chevaliers des deux nations n'en cherchaient pas moins toutes les occasions d'échanger en champ clos de beaux coups de lance et d'épée en l'honneur de leurs princes et de leurs dames. Animé de cet esprit, Robert de Beaumanoir, seigneur breton, qui commandait le château de Josselin, s'en alla défier un jour Bramborough (Froissart l'appelle Brandebourg, et les historiens bretons Brembro), châtelain de Ploërmel, « à jouster de fer de glaives pour l'amour de leurs amies. » Bramborough accepta le défi, et, le 27 mars 1351, au chêne de *Mi-Voye*, entre Josselin et Ploërmel, se rencontrèrent les trente champions de la cause de France et de celle d'Angleterre. Le combat fut long et opiniâtre; et, selon le terme de Froissart, « se maintinrent vaillamment d'une part et d'autre, aussi bien que tous fussent Rolands et Oliviers. » Mais la mort de Bramborough décida enfin le succès de la journée : huit de ses compagnons restèrent à côté de lui couchés dans la plaine. Vers la fin du combat, Beaumanoir, blessé et dévoré d'une soif ardente, demandait, dit-on, à boire : « Bois ton sang, Beaumanoir, lui cria un de ses chevaliers; la soif te passera. »

CII.

LE DAUPHIN CHARLES (DEPUIS CHARLES V) RASSEMBLE A COMPIÈGNE LES ÉTATS GÉNÉRAUX DU ROYAUME. — 1358.

Alaux. — 1839.

La captivité du roi Jean avait été, pour la France,

le signal de désordres et de maux sans nombre. Le dauphin, qui plus tard, sous le nom de Charles V, régna avec tant de sagesse et de gloire, n'avait point osé saisir le pouvoir d'une main forte et assurée; il abandonnait le soin de guérir les plaies du royaume aux états généraux, qui siégeaient alors à Paris, et les états, dans leur impuissante volonté de faire le bien, n'avaient pas tardé à tomber sous le joug des factions. Paris était devenu un sanglant théâtre d'anarchie et de violences : c'était le prévôt des marchands, Étienne Marcel, qui, poursuivant avec un fol enivrement le triomphe impossible de la liberté populaire, poussait au crime avec ce grand mot une multitude souffrante et crédule. Et en même temps que le sang ruisselait dans les rues de la capitale, les campagnes étaient livrées aux horreurs de la Jacquerie : des milliers de paysans s'étaient levés sur tous les points du royaume pour venger par le meurtre et l'incendie l'excès de leurs misères, et bientôt, par un terrible retour, ils étaient tombés, comme de faibles troupeaux, sous le glaive impitoyable de leurs seigneurs.

C'est dans ces tristes circonstances que le dauphin, sorti de Paris où son autorité était méprisée, convoqua à Compiègne les états généraux de la Langue-d'Oïl. Là, furent révoqués les actes séditieux des états de Paris; là, justice fut solennellement demandée du meurtre des maréchaux de Normandie et de Champagne, dont le sang avait rougi les degrés du palais et rejailli jusque sur la robe du dauphin; là enfin, ce prince, légitime-

ment investi du titre de régent du royaume, réclama hautement la soumission de Paris, et se prépara à l'assurer par les armes.

CIII.

BATAILLE DE COCHEREL. — 16 MAI 1364.

Larivière. — 1839.

Depuis plus de trente ans, la guerre était allumée entre les couronnes rivales de France et d'Angleterre, guerre longue et sanglante qui ne devait se terminer qu'après tout un siècle de calamités. Édouard III, vainqueur à Crécy et à Poitiers, n'avait pu conquérir le trône où il prétendait s'asseoir ; mais le traité de Brétigny lui avait donné les plus belles provinces du royaume, et c'était en cette triste situation que la France, mutilée par la conquête, épuisée de sang et d'argent, et, pour comble de maux, livrée à la licence impunie des gens de guerre, était passée en héritage au roi Charles V. Mais ce prince avait attaché à son service Bertrand du Guesclin, vaillant capitaine breton, qui devait faire la gloire de son règne, et qui, dès le début même, l'inaugura par une victoire.

Du Guesclin était chargé de tenir tête en Normandie au captal de Buch, seigneur gascon qui faisait la guerre pour le roi de Navarre, Charles le Mauvais. Les deux chefs, chacun avec quelques centaines de lances, se trouvaient face à face à Cocherel, village près d'Évreux. Mais

les Navarrois occupaient une colline où l'ennemi ne pouvait les attaquer sans désavantage, et ils attendaient pour le lendemain des secours. Du Guesclin, quand il les vit immobiles sous les armes, recourut à un stratagème : il fit sonner la retraite comme pour emmener précipitamment ses troupes. A cette vue, le capitaine anglais Jean Joël s'élance dans la plaine, malgré les ordres du captal, en poussant son cri de guerre : « En avant, saint George! qui m'aime me suive! » Les Français se retournent et lui répondent par le cri de : « Notre-Dame, « Guesclin! » Trente d'entre eux, désignés par leur chef, vont se jeter sur le captal de Buch, au premier rang même de son armée, et l'enlèvent prisonnier, pendant que le gros de la troupe bat les Navarrois, tue le capitaine Joël, et remporte une complète victoire. La nouvelle en vint à Reims, la veille même du sacre du roi, et redoubla l'éclat de cette cérémonie. Ce glorieux fait d'armes, succédant à tant de revers, faisait présager que des jours meilleurs venaient enfin de se lever sur la monarchie.

CIV.

ÉTATS GÉNÉRAUX DE PARIS. — 9 MAI 1369.

Alaux. — 1837.

Charles V, décidé à relever la France de l'affront du traité de Brétigny, prépara silencieusement ses ressources pendant cinq années. Au bout de ce terme il saisit l'oc-

casion que lui fournissait l'appel des seigneurs gascons, mécontents de la tyrannique administration du prince Noir, et cita Édouard III devant *la chambre des pairs, pour ouïr droit sur les griefs et complaintes émus de par lui.* Édouard, quoique malade, gardait un trop fier souvenir de Crécy et de Poitiers pour répondre autrement que par des menaces. C'était combler les vœux du roi de France, qui n'attendait qu'un prétexte pour lui déclarer la guerre. Toutefois, avant de s'engager dans les hasards d'une si grande entreprise, Charles V crut devoir s'assurer du vœu national, et il convoqua les états généraux.

« Le 9 mai 1369, dit M. de Sismondi, ces états se réunirent dans la grand'chambre du parlement. On y voyait deux archevêques, quarante évêques et plusieurs abbés, les ducs d'Orléans et de Bourgogne, les comtes d'Alençon, d'Eu et d'Étampes, princes du sang, et beaucoup de nobles, avec un grand nombre de gens des bonnes villes, qui siégeaient avec les conseillers au parlement. Le cardinal de Beauvais, chancelier de France, en présence du roi et de la reine, communiqua à l'assemblée l'appel des barons de Gascogne et les négociations qui avaient eu lieu en Angleterre. Le roi ajouta que s'il en avait trop ou trop peu fait, il trouvait bon qu'on le lui représentât, et qu'il était encore à temps de corriger ce qu'il avait fait. Il invita les états à y réfléchir et à se rassembler le surlendemain. La réponse de l'assemblée fut, au reste, telle qu'il l'avait prévue. Les états déclarèrent que le roi avait suivi les règles de la justice, qu'il n'avait

pu rejeter l'appel des Gascons, et que, si les Anglais l'attaquaient, ils lui feraient une guerre injuste [1]. »

CV.

LES FLOTTES FRANÇAISE ET CASTILLANE SE RENDENT MAITRESSES DE L'ILE DE WIGHT. — 1377.

GUDIN. — 1839.

La guerre, si habilement préparée, fut heureuse pour Charles V, et, sans livrer de grandes batailles, il reprit successivement aux Anglais presque toutes leurs conquêtes. Sur mer comme sur terre il était parvenu à s'assurer une éclatante supériorité.

« Au temps des trèves dessus dites, rapporte Jean Froissart, le roi de France s'étoit toudis (toujours) pourvu grossement de nefs, de barges, de vaisseaux et de galées; et lui avoit le roi d'Espagne Henry envoyé son amiral, messire Ferrand Sance; lequel, avec messire Jean de Vienne, amiral de France, vint ardoir la ville de Rye, quatre jours après le trépas du roi Édouard d'Angleterre, la veille saint Pierre en juillet, et y mirent à feu hommes, femmes, enfans et tout ce qu'ils y trouvèrent... Après ce, l'armée du roi de France vint prendre terre en l'île de Wight, et ardirent lesdits François les villes qui s'ensuivent : Yamende (Yarmouth), Dartemende (Dartmouth), Plemende (Plymouth), Vessinne (Winchelsea), et plusieurs autres, et quand ils

[1] *Histoire des Français*, t. 1.

eurent pillé et ars la ville de Wight, ils se trairent (rendirent) en mer et costièrent (côtoyèrent) avant[1]...»

CVI.

FONDATION DE LA BIBLIOTHÈQUE DU ROI A PARIS. — 1379.

Saint-Èvre. — 1837.

Charles V était *grand clerc*, selon le langage de son époque, c'est-à-dire qu'il avait un grand amour pour les sciences et les lettres. La théologie scolastique, la philosophie d'Aristote, et l'astrologie étaient les principaux objets des études dans lesquelles il aimait à se renfermer. Thomas Pisan l'assistait dans ses contemplations astrologiques; Christine, fille de Thomas, composait pour lui les pédantesques allégories de ses romans, et enregistrait ses faits et gestes pour les transmettre à la postérité, pendant que Raoul de Presle, Nicolas Oresme, Simon de Hesdin, Pierre de Bressuire, etc., traduisaient par ses ordres saint Augustin et Valère-Maxime, Aristote et Tite-Live, et que des mains habiles et patientes enrichissaient ces doctes *translacions* d'éblouissantes miniatures.

Mais, non content de populariser ainsi le savoir par des traductions, Charles V faisait rechercher avec un zèle infatigable tout ce qu'il pouvait trouver de livres à cette époque, et c'est ce qui lui a valu le titre de fondateur de la Bibliothèque royale. «Le grant amour que

[1] *Les Chroniques de Jean Froissart*, t. VI, ch. dcxciii.

avoit le roy Charles à l'estude et à science, bien le démonstra, dit Christine de Pisan, par la belle assemblée de notables livres et belle librairie que il avoit de tous les plus notables volumes que par souverains aucteurs aient été compillés, soit de la saincte Escripture, de théologie, de philosophie et de toutes sciences, moult bien escripts et richement adornés, et tout temps les meilleurs escripvains que on peust trouver occuppés pour lui en tel ouvrage. » Et comme le roi Charles, en même temps qu'il recherchait ainsi les livres, était aussi *saige artiste* et *deviseur de beaux maçonages*, parmi les embellissements dont il décora le *chastel du Louvre, moult notable et bel édifice*, il y fit construire une tour, dite *Tour de la Librairie*, où étaient renfermés les neuf cents volumes qu'à si grands frais il avait rassemblés. Le catalogue des livres de Charles V, fait par Malet, son bibliothécaire et son valet de chambre, existe en original à la Bibliothèque du roi.

CVII.

PRISE DE CHATEAUNEUF DE RANDON ET MORT DE DU GUESCLIN. — 13 JUILLET 1380.

Brenet. — 1777.

Charles V, du fond de l'hôtel de Saint-Pol, où il languissait faible et malade, était parvenu, à force d'habileté et de persévérance, à chasser les Anglais de presque tout le royaume. Calais, Bordeaux et Bayonne étaient ce qui

leur restait de toutes leurs conquêtes. C'était la vaillante épée de du Guesclin qui, venant en aide à la sagesse du roi, avait accompli ces merveilles.

Le connétable cependant poursuivait encore la guerre contre quelques châteaux forts de l'Auvergne et du Languedoc, où se défendait un reste de garnisons anglaises et gasconnes. Il assiégeait Châteauneuf de Randon, « à trois lieues, dit Froissart, près de la cité de Mende, et à quatre lieues du Puy, » lorsque la maladie vint le surprendre et le força de s'aliter. On rapporte, et pour l'honneur de la France cette glorieuse version a été adoptée par tous nos historiens, que le commandant anglais de la forteresse s'était engagé à la rendre si, à jour fixe, il n'était point secouru. Ce jour même mourut du Guesclin : son loyal ennemi n'en vint pas moins déposer les clefs de la place sur son lit de mort : « Son nom, suivant la belle expression de Mézeray, acheva l'entreprise. » On sait les magnifiques honneurs qui furent rendus à la mémoire de du Guesclin, et comment ses restes furent transportés à Saint-Denis au pied même de la tombe du roi Charles V.

CVIII.

BATAILLE DE ROSEBECQUE. — 27 NOVEMBRE 1382.

ALF. JOHANNOT. — 1837.

Depuis trois ans (1379 à 1382), une lutte terrible s'était engagée entre le comte de Flandre, Louis de Mâle, et ses puissantes communes. Tour à tour victorieuses

dans cette lutte, la noblesse et la bourgeoisie flamandes avaient exercé l'une contre l'autre de sanglantes représailles, jusqu'au moment où les Gantois, par un coup de désespoir, allèrent chercher leur seigneur dans Bruges, le vainquirent et le forcèrent à se jeter entre les bras de la France.

C'était la deuxième année du règne de Charles VI. Ses oncles, qui gouvernaient en son nom, avaient soulevé Paris et Rouen par l'excès de leur rapacité et de leur violence, et si la révolte avait été étouffée dans le sang, un sourd mécontentement régnait toujours. L'exemple des communes flamandes était dans la bouche de tout ce qu'il y avait de bourgeois dans le royaume; on parlait tout haut de les imiter, et il semblait que l'on fût à la veille d'une vaste insurrection qui, selon l'expression de Froissart, « aurait détruit et honni toute chevalerie et gentillesse, et par conséquent sainte chrétienté. »

Ce ne fut donc qu'un cri de joie parmi toute la noblesse de France lorsqu'il s'agit de tirer l'épée contre cette insolente populace de marchands et d'artisans qui avaient osé chasser leur seigneur. Le conseil du roi se laissa aisément entraîner par l'ascendant du duc de Bourgogne, Philippe le Hardi, intéressé à ne pas laisser se perdre en une démocratie sans frein ni sans règle son magnifique héritage de Flandre; et, quant au jeune monarque, à peine âgé de quatorze ans, il tressaillit d'aise à l'idée de paraître pour la première fois à la tête d'une armée.

Les Français, par un téméraire et glorieux fait d'armes,

forcèrent à Comines le passage de la Lys, marchèrent sur Ypres, qui se rendit sans coup férir, et, le 26 novembre 1382, trouvèrent devant eux l'armée flamande, rangée en bataille entre Rousselaer et Rosebecque. Philippe d'Arteveld, digne fils de ce fameux brasseur de Gand qui avait été l'allié du roi Édouard, guidait au combat ses compatriotes : c'était lui qui avait vaincu à Bruges et qui se flattait de vaincre encore à Rosebecque, en poussant contre les lances ennemies ses cinquante mille fantassins tout couverts de fer, serrés en phalange les uns contre les autres et les bras entrelacés pour ne point laisser rompre leurs rangs. Mais il n'avait pas affaire ici, comme à Bruges, à des milices inexpérimentées : c'était la gendarmerie elle-même, avec ses armures de fer, qui avait mis pied à terre, et qu'il trouvait devant lui. Aussi, après s'être enfoncée au centre de la ligne française et y avoir fait une large trouée, cette masse redoutable, débordée sur ses deux ailes, fut enveloppée, et ce ne fut plus alors un combat, mais un massacre. Les chevaliers sentaient que, sur le champ de bataille de Rosebecque, c'étaient toutes les communes du royaume qu'ils frappaient avec celles de Flandre, et leur rage fut impitoyable. Les hérauts d'armes rapportèrent qu'ils avaient compté dans la plaine vingt-six mille cadavres, sans compter les fuyards tués dans la poursuite. On trouva Philippe d'Arteveld gisant parmi ses fidèles Gantois.

CIX.

LE MARÉCHAL DE BOUCICAULT FAIT LEVER AU SULTAN BAJAZET LE SIÉGE DE CONSTANTINOPLE. — 1402.

GRANGER. — 1839.

L'esprit des croisades s'était réveillé en Europe à la nouvelle des progrès menaçants de la puissance ottomane. Une armée de croisés français était allée se faire anéantir sous les coups des janissaires dans les plaines de Nicopolis (1396). Cette grande défaite n'éteignit pas cependant l'esprit d'aventure dans la noblesse française, et six ans après (1402) le maréchal de Boucicault, un des prisonniers de Nicopolis, conduisit une nouvelle armée au secours de Constantinople assiégée par Bajazet. L'arrivée du maréchal rendit le courage à l'empereur Paléologue. Par une suite de hardis coups de main les Français chassèrent les Turcs d'un grand nombre de bourgs et de villages qu'ils occupaient sur le Bosphore, et le siége de Constantinople fut levé. Peu après, pendant que Bajazet allait chercher Timour dans les plaines d'Ancyre, le faible Paléologue, que ne rassurait pas sa victoire, s'en vint en France, sous l'escorte de Boucicault, pour demander à Charles VI des secours que le malheureux monarque était impuissant à lui accorder.

CX.

LES BRETONS SE RENDENT MAITRES DEVANT SAINT-MAHÉ DE QUARANTE ET UN VAISSEAUX ANGLAIS. — 1403.

GUDIN. — 1839.

Une trêve de quelques années avait suspendu la lutte entre la France et l'Angleterre. Henri IV, monté sur le trône par une usurpation, s'occupait à le défendre contre ses barons révoltés, tandis que le faible Charles VI abandonnait son royaume en proie aux querelles des princes de sa famille. Mais il n'y avait point de trêve à l'animosité des matelots des deux nations.

Au commencement de l'an 1403, « l'amiral de Bretagne, le sire de Penhert (Penhöet), le seigneur du Châtel, le seigneur du Bois, et plusieurs autres chevaliers et écuyers de Bretagne, jusqu'au nombre de douze cents hommes d'armes, s'assemblèrent à Morlans, puis entrèrent en trente nefs, à un port nommé Châtel-Pol, contre les Anglois qui étoient sur mer en grande multitude, épiant les marchands comme pillards et écumeurs de mer. Si que le mercredi en suivant, iceux Anglois nageans (navigants) devant un port appelé Saint-Mathieu, les Bretons leur allèrent après, et les poursuivirent jusqu'au lendemain soleil levant, qu'ils s'arrêtèrent ensemble en bataille, qui dura jusqu'à trois heures. Finalement obtinrent les Bretons victoire, et prirent des Anglois deux mille combattans, avec quarante nefs

à voiles et une grosse carraque, dont la plus grande partie furent jetés à bord et noyés en la mer, et aucuns réchappèrent depuis par finance[1]. »

CXI.

BATAILLE DE BEAUGÉ. — 22 MARS 1421.

<div align="right">Lavauden. — 1837.</div>

Les factions rivales des princes, le meurtre du duc d'Orléans dans Paris et la lutte sanglante des Bourguignons et des Armagnacs; la Normandie envahie par Henri V, et la bataille d'Azincourt, plus fatale au royaume que celles de Crécy et de Poitiers; l'assassinat du pont de Montereau, suivi du funeste traité de Troyes, qui donna au roi d'Angleterre une fille de France pour épouse, avec l'héritage de la couronne : tels étaient les maux qui, avec la démence de l'infortuné Charles VI, vinrent fondre sur la France.

Cependant l'héritier légitime du trône, le dauphin Charles, déshérité et banni par arrêt du parlement, en avait appelé à la *pointe de son épée*, et il avait juré de porter cet appel partout où besoin serait, en France, en Angleterre, ou dans les domaines du duc de Bourgogne (1420).

Il fut bien longtemps avant d'accomplir ce vœu, et le malheureux prince, loin de chercher l'ennemi, avait alors grand'peine à se défendre. Toutefois, en ces jours

[1] Monstrelet, t. I, ch. xi, p. 124.

mêmes de son infortune, ses armes se signalèrent par un glorieux succès, qui releva pour un moment son parti abattu, et fit renaître l'espérance au cœur des bons Français.

C'était en Anjou que le gros de l'armée du dauphin était réuni, sous les ordres du maréchal de la Fayette et du comte de Buchan, brave Écossais, fidèle, ainsi que ses compatriotes, à toutes les fortunes de la France. Les Anglais, dans le cours triomphant de leurs prospérités, vinrent livrer bataille près de Beaugé à cette armée qu'ils méprisaient. Le duc de Clarence, prince du sang royal, les commandait : il n'avait point eu le bonheur de se trouver à Azincourt, et, en l'absence du roi son frère, il cherchait avidement l'occasion d'une victoire. Aussi, dans sa chevaleresque impatience, n'attend-il pas pour charger les Français que toute son armée soit rassemblée autour de lui ; il s'élance à la tête de ses hommes d'armes, laissant de l'autre côté de la rivière ces redoutables archers des communes dont la part avait été si grande dans les dernières victoires de l'Angleterre. Sa témérité ne tarda guère à être punie : il fut pris par un chevalier de l'armée française, et, au milieu de l'effort que faisaient les siens pour le délivrer, tomba sous les coups du comte de Buchan. Lorsque ensuite le comte de Salisbury, avec le corps de bataille, arriva à son secours, il était trop tard : la fleur de la chevalerie anglaise avait été moissonnée par le glaive ou emmenée prisonnière.

CXII.

JEANNE D'ARC PRÉSENTÉE A CHARLES VII. — FÉVRIER 1429.

Papety (d'après Saint-Èvre). — 1837.

Toute la France jusqu'à la Loire était aux mains des Anglais, et Charles VII, réduit à l'étroite souveraineté de quelques provinces du centre du royaume, recevait de ses ennemis le titre dérisoire de *roi de Bourges*. Le duc de Bedford résolut de lui enlever ce titre même, et, pour s'ouvrir le midi de la France, une armée anglaise vint mettre le siége devant Orléans. De vaillants capitaines, le sire de Gaucourt, Dunois, Xaintrailles, etc., s'étaient enfermés dans cette ville : les habitants rivalisaient avec les hommes d'armes de constance et de bravoure. La résistance fut héroïque. Mais, depuis la honteuse journée des Harengs, qui avait privé la place d'un secours devenu nécessaire, le découragement commençait à entrer dans les âmes ; les bastilles de l'ennemi resserraient la ville de toutes parts ; la famine était menaçante, et Charles immobile ne songeait qu'à préparer sa retraite vers les provinces méridionales.

C'est alors que parut cette jeune et simple fille des champs, dont le patriotisme, échauffé au feu de l'enthousiasme religieux, fit des miracles et sauva la France. Jeanne d'Arc, accueillie d'abord avec incrédulité aux lieux où elle était née, finit par prouver sa mission à force de sainteté, et le sire de Baudricourt se décida à

l'envoyer au roi. Les courtisans de Charles VII refusaient à l'héroïque vierge l'accès de son souverain; mais de plus nobles inspirations prévalurent auprès du roi, et il consentit à la voir.

« Pour l'éprouver, il ne se montra point d'abord, et se tint à l'écart. Le comte de Vendôme amena Jeanne, qui se présenta bien humblement, comme une pauvre petite bergerette. Cependant elle ne se troubla point, et, bien que le roi ne fût pas aussi richement vêtu que beaucoup d'autres qui étaient là, ce fut à lui qu'elle vint. Elle s'agenouilla devant lui, embrassa ses genoux. « Ce n'est pas moi qui suis le roi, Jeanne, dit-il en montrant un de ses seigneurs : le voilà. — Par mon Dieu, gentil prince, reprit-elle, c'est vous, et non un autre. » Puis elle ajouta : « Très-noble seigneur dauphin, le roi des cieux vous mande par moi que vous serez sacré et couronné en la ville de Reims, et serez son lieutenant au royaume de France [1]. »

CXIII.

LEVÉE DU SIÉGE D'ORLÉANS. — 18 MAI 1429.

Henri Scheffer.

Charles VII et sa cour, par conviction ou par politique, avaient reconnu la mission miraculeuse de la Pucelle. On lui avait donné tout l'état d'un chef de guerre, un chapelain, un écuyer pour porter sa bannière

[1] *Histoire des ducs de Bourgogne*, par M. le baron de Barante, p. 283.

et des valets pour la servir. On avait cédé même aux instances réitérées qu'elle faisait pour qu'on l'envoyât au secours d'Orléans. Là les merveilles qu'elle avait promises s'accomplirent tout aussitôt; le courage rentra au cœur des assiégés, tandis que l'irrésolution et le trouble se mettaient dans le camp des Anglais. Déjà leurs bastilles avaient été, sur la rive gauche, emportées les unes après les autres. Talbot et le comte de Suffolk n'attendirent pas de plus éclatants revers : ils se résolurent à lever le siége. Mais ils voulurent le faire en gens de cœur et sans avoir l'air de démentir leur prouesse accoutumée. Ils rangèrent toute leur armée en bataille jusqu'au bord des fossés de la ville, comme pour offrir le combat à l'ennemi.

Jeanne, blessée la veille, sortit de son lit avec une légère armure, pour défendre aux Français d'accepter ce défi : il n'était pas dans sa mission de leur donner ce jour-là la victoire. « Pour l'amour et l'honneur du saint dimanche, ne les attaquez pas les premiers... S'ils vous attaquent, défendez-vous hardiment, et vous serez maîtres. » Et elle fit aussitôt apporter une table et un marbre béni. On dressa un autel, le clergé entonna des hymnes et des cantiques d'actions de grâces; puis on célébra deux messes. « Regardez, disait-elle, les Anglois vous tournent-ils le visage ou bien le dos? » En effet ils avaient commencé leur retraite en bon ordre et bannières déployées.

CXIV.

PRISE DE JARGEAU. — JUIN 1429.

THÉODORE ALIGNY. — 1839.

Jeanne d'Arc avait toujours annoncé comme le terme de sa mission qu'elle mènerait Charles VII à Reims pour y être sacré. Aussitôt après la levée du siége d'Orléans, elle insista vivement pour qu'on lui permît d'accomplir sa tâche, en conduisant le roi à cette glorieuse destination. Les difficultés étaient grandes, toutes les villes entre la Seine et la Loire occupées par les Anglais ou les Bourguignons, le conseil du roi contraire. L'enthousiasme de Jeanne entraîna tout, et, le 11 juin, le duc d'Alençon, celui de tous les princes et seigneurs de la cour qui montrait le plus de confiance aux paroles de la Pucelle, marcha sur Jargeau avec tous les vaillants chevaliers qui avaient défendu Orléans.

On trouva les Anglais rangés en bataille devant la ville avec une fière contenance; mais Jeanne se porta en avant, son étendard à la main, et aussitôt l'ennemi, incapable de soutenir le choc des escadrons français, se retira derrière les murs. Il fallut alors assiéger la ville, et pendant trois jours les canons et les bombardes ne cessèrent de tirer pour ouvrir une brèche. Dès qu'elle fut praticable, on livra l'assaut, et la Pucelle, tenant toujours son étendard, donna l'exemple d'escalader la muraille sous les coups de l'ennemi. Renversée dans le fossé par une grosse

pierre qui roula sur son casque, on la crut morte; mais elle se releva promptement en criant : « Sus, sus, mes amis! Dieu a condamné les Anglois : à cette fois ils sont à nous. »

Le comte de Suffolk essaya dès lors vainement de prolonger la résistance. Son frère, Alexandre de la Poole, venait d'être frappé à ses côtés, et lui-même se voyait à l'instant de tomber entre les mains des gens des communes, qui ne faisaient aucun quartier. « Il s'adressa à un homme d'armes qui le poursuivait : « Es-tu gentilhomme? » « lui demanda-t-il. — Oui, répondit celui-là, qui était un « écuyer du pays d'Auvergne, nommé Guillaume Re- « gnault. — Es-tu chevalier? continua le chef des Anglais. « — Non, reprit loyalement l'écuyer. — Tu le seras de « mon fait, » dit le comte de Suffolk. Il lui donna l'accolade avec son épée, puis la lui remit, et se rendit son prisonnier[1]. »

CXV.

BATAILLE DE PATAI. — JUIN 1429.

La prise de Jargeau donna un nouvel éclat aux armes de Charles VII, et amena une foule de seigneurs sous sa bannière; le comte de Vendôme, le sire de Loheac et son frère, Guy de Laval, le seigneur de la Tour d'Auvergne, le connétable de Richemont enfin, avec quatre cents lances, vinrent renforcer l'armée royale. On n'hésita plus

[1] *Histoire des ducs de Bourgogne*, par M. de Barante, t. V.

dès lors à se porter au-devant des Anglais à travers les plaines de la Beauce, et quoique sir John Fastolf eût rejoint lord Talbot avec des renforts qu'il lui avait amenés de Paris, on résolut de leur livrer bataille : c'était toujours la Pucelle qui inspirait les courageuses résolutions. « Il faut chevaucher hardiment, disait-elle, nous aurons bon compte des Anglois, et les éperons seront d'usage pour les poursuivre. »

Une grande incertitude régnait au contraire dans le camp ennemi. Les deux chefs, partagés d'opinion sur la position qu'il fallait prendre, avaient à peine commencé à ranger leur armée en bataille, lorsque déjà l'avant-garde française, conduite par Lahire et Saintrailles, accourait pour les assaillir. Cette fois l'infanterie anglaise n'eut point le temps de ficher en terre ses pieux aiguisés pour s'en faire un retranchement. Les Français se jetèrent impétueusement à travers cette masse flottante, et y portèrent en un instant le désordre et le carnage. Le corps de bataille, qui, sous les ordres du duc d'Alençon et du connétable, suivit de près l'avant-garde, acheva aisément la victoire. On compta par milliers les archers des communes d'Angleterre dont les corps jonchaient la plaine, et lord Talbot, avec lord Scales, lord Hungerford et la plupart des capitaines de son armée, se rendit prisonnier. La bataille de Patai fut regardée comme une glorieuse revanche des fatales journées d'Azincourt et de Verneuil.

CXVI.

ENTRÉE DE CHARLES VII A REIMS.

<div style="text-align:right">Ary Scheffer. — 1839.</div>

CXVII.

SACRE DE CHARLES VII A REIMS. — 17 JUILLET 1429.

<div style="text-align:right">Vinchon. — 1837.</div>

Dès ce moment les instances de la Pucelle furent plus vives pour que le roi s'acheminât sur Reims. La route était à demi frayée par la victoire : on n'hésita plus à s'y engager. Le 28 juin Charles VII partit de Gien, et le 15 juillet il faisait à Reims son entrée solennelle. Deux jours après, il fut sacré dans la cathédrale.

Les vieilles pairies du royaume ou n'existaient plus, ou étaient réunies sur la tête du duc de Bourgogne. Ce furent les principaux seigneurs de la cour du roi qui les représentèrent. Mais tout l'éclat qui les entourait était effacé par celui dont brillait aux yeux des peuples cette simple jeune fille, de qui tout cela était l'ouvrage. Pendant la cérémonie on la vit debout près de l'autel, tenant à la main sa bannière, et lorsque après le sacre elle se jeta à genoux devant le roi et lui baisa les pieds en pleurant, il n'y eut personne qui ne pleurât avec elle. « Gentil roi, lui dit-elle, ores est exécuté le plaisir de Dieu, qui vouloit que vous vinssiez à Reims recevoir votre digne sacre pour montrer que vous êtes vrai roi et celui auquel doit appartenir le royaume. »

On sait qu'en face de ses juges, interrogée pourquoi elle avait eu l'audace de porter au sacre du roi son étendard, Jeanne répondit : « Il avoit été à la peine, c'étoit bien raison qu'il fût à l'honneur. »

CXVIII.

ENTRÉE DE L'ARMÉE FRANÇAISE A PARIS. — 13 AVRIL 1436.

BERTHELEMY. — 1787.

Le traité d'Arras, en réconciliant le duc de Bourgogne avec le roi de France, mit fin à la grande fortune des Anglais dans le royaume. Le connétable de Richemont, dont la vaillante épée avait été enfin agréée de Charles VII, leur faisait chaque jour éprouver de nouveaux échecs. Celui qu'ils essuyèrent dans Saint-Denis fut décisif. Paris en fut témoin, et ce succès des armes royales encouragea le zèle des bons citoyens qui avaient formé le projet de rendre la ville à son légitime seigneur.

Le chef de cette conspiration patriotique était un bourgeois nommé Michel Lailler. Par ses soins la porte Saint-Jacques fut ouverte à l'armée royale, et ce fut le maréchal de l'Isle-Adam, un des principaux seigneurs de Bourgogne, qui planta le premier sur la muraille la bannière de France, que lui-même en avait fait descendre dix-huit ans auparavant. Les Anglais étonnés se replièrent sur la bastille Saint-Antoine, au milieu d'une grêle de pierres, de tables et de tréteaux que du haut

des fenêtres on faisait pleuvoir sur leurs têtes. Ils ne tinrent pas longtemps dans cette retraite.

Michel Lailler s'avança au-devant du connétable sur le pont Notre-Dame. Ce fut lui qui lui offrit la soumission de la bourgeoisie. Richemont lui répondit en remerciant au nom du roi Charles les bons habitants de Paris, et s'engageant à une pleine et entière amnistie. Ses paroles furent accueillies par les acclamations d'un peuple las de la domination étrangère. Il se rendit ensuite à Notre-Dame, où il entendit la messe tout armé, et fit lire en chaire les lettres d'abolition.

CXIX.

RETOUR DU PARLEMENT A PARIS. — 1436.

ALAUX. — 1837.

Tant que Paris avait été soumis aux Bourguignons et aux Anglais, le parlement, fidèle à la cause royale, avait partagé l'exil de Charles VII. Il siégeait à Poitiers, pendant que la justice était rendue à Paris par une magistrature instituée à l'ombre de la domination étrangère. Mais quand Richemont eut remis la capitale sous l'obéissance de Charles VII, le parlement se hâta d'y rentrer, avant le roi même, en témoignage du retour des choses à leur ordre légitime. Ce fut vers la fin du mois de décembre 1436 qu'il reprit au Palais ses séances.

CXX.

BATAILLE DE BRATELEN OU DE SAINT-JACQUES. — 26 AOUT 1444.

ALF. JOHANNOT. — 1837.

Une trêve venait d'être conclue entre la France et l'Angleterre. Mais Charles VII ne tarda pas à reconnaître que les bienfaits en seraient perdus pour son royaume, si les campagnes continuaient d'être en proie à la licence impunie des compagnies d'aventure. En même temps donc qu'il travaillait par ses ordonnances à régler pour l'avenir le service militaire, il résolut de porter remède aux maux du présent, en rejetant hors de France ces bandes d'égorgeurs et de pillards qui perpétuaient au sein de la paix toutes les horreurs de la guerre. Les dissensions survenues parmi les ligues suisses lui en fournirent l'occasion.

Depuis quelque temps le peuple de Zurich était entré en querelle avec les autres cantons, et, menacé des forces réunies de toute la confédération, il avait recouru à la protection de la maison d'Autriche, cette vieille et implacable ennemie de l'indépendance helvétique. Les Suisses, accoutumés depuis cent cinquante ans à la braver et à la vaincre, n'en poussèrent pas moins vivement la guerre contre Zurich, qui était près de tomber entre leurs mains. C'est alors qu'un cri de détresse fut poussé par l'empereur et la noblesse de l'empire, invoquant l'assistance de tout ce qu'il y avait de chevalerie en Eu-

rope contre ces redoutables paysans. Charles VII y répondit en leur envoyant ses compagnies d'aventure, rassemblées toutes sous les ordres du dauphin, qui fut depuis Louis XI.

La bataille se livra sous les murs de Bâle, le 26 août 1444. Les Suisses comptaient dans leur armée moins de centaines de combattants que leurs ennemis n'en avaient de milliers. Leur attaque n'en fut que plus furieuse, et leurs premiers coups mirent en déroute plusieurs de ces compagnies si renommées dans les combats. Mais le dauphin, sagement conseillé, ne songeait qu'à séparer les divers corps dont se composait leur petite armée pour les accabler un à un. Il y parvint, et tout l'héroïsme des Suisses ne put alors les sauver d'une entière défaite. Écrasés par le nombre, ils n'en continuèrent pas moins de se défendre, les uns adossés à la petite rivière de Birse, les autres retranchés dans la maladrerie de Saint-Jacques, qui a donné son nom à cette sanglante journée. Le dauphin et ses capitaines, émus de pitié sur le sort de ces braves gens, voulaient leur laisser la vie; mais telle était la haine que leur portaient les chevaliers allemands, qu'un d'entre eux, Pierre de Morpsberg, se jeta, sur le champ de bataille même, aux pieds du sire de Chabannes, pour le prier de n'en pas épargner un seul. On les acheva en effet, car le dauphin s'était lié par cette horrible promesse, mais ce ne fut qu'au bout de dix heures de combat, et après qu'ils eurent couché par terre huit mille de leurs ennemis. Le dauphin tira une utile leçon de cette victoire : il accorda bien vite la paix

aux Suisses, et cette paix fut le commencement de la longue amitié qui a uni depuis lors la France avec cette brave nation.

CXXI.

ENTRÉE DE CHARLES VII A ROUEN. — 10 NOVEMBRE 1449.

Decaisne. — 1837.

Charles VII avait mis à profit les six années de la trêve. L'ordre était rentré dans le gouvernement : l'établissement de l'impôt appelé *taille des gendarmes* et les ordonnances *sur le fait de la guerre* avaient donné au royaume une milice régulière et permanente. Avec des compagnies disciplinées, toutes commandées par de bons chefs, dévouées au service du roi, et ne s'occupant plus de meurtres et de brigandages, la victoire était assurée à Charles VII le jour où il reparaîtrait sur les champs de bataille. L'imprudence d'un capitaine anglais rouvrit les hostilités. Charles répondit à ce signal en envahissant la Normandie.

Toutes les villes y avaient le cœur français, et la renommée du bon gouvernement de Charles VII accroissait leur ardent désir de rentrer sous l'autorité de leur légitime seigneur. Aussi la plupart ouvrirent-elles leurs portes à la seule vue des lances françaises. Rouen n'opposa qu'une faible défense : entre la puissante armée du roi et toute une population qui se soulevait contre eux, les Anglais ne purent longtemps tenir. L'entrée de

Charles dans cette grande cité fut plus magnifique encore que ne l'avait été son entrée à Paris.

« ... Il y avait, dit M. de Barante, beaucoup plus de grands seigneurs et de fameux capitaines. Parmi eux on remarquait le chancelier de France, qui chevauchait dans son royal costume ; et devant lui on conduisait une haquenée blanche, chargée de coffres où étaient les sceaux du royaume. Au milieu de tous ces capitaines se montrait aussi un homme à qui le roi devait plus qu'à eux, disait-on, la conquête de la Normandie, c'était Jacques Cœur, qui lui avait prêté l'argent nécessaire pour assembler cette belle armée. Sans son secours il n'eût pas été possible de commencer la noble entreprise de délivrer le royaume.

« Le comte de Dunois avait été nommé capitaine de la ville de Rouen, et le sire Guillaume Cousinot bailli. Tous les deux vinrent au-devant du roi avec les magistrats et les bourgeois vêtus de robes bleues, avec des chaperons rouges, ou blancs et rouges... Puis le roi traversa les rues dans son pompeux appareil. Partout étaient des échafauds où l'on représentait des mystères, des fontaines qui répandaient du vin, des figures d'animaux, comme tigres, licornes, cerfs-volants, qui s'agenouillaient au passage du roi ; partout on avait disposé de petits enfants pour crier *noël;* enfin rien n'avait été oublié pour orner ce grand triomphe. Les maisons étaient tendues de tapis et de belles draperies. On voyait aux fenêtres les dames et les riches bourgeois revêtus de leurs plus beaux atours. On remarquait sur un bal-

con, auprès de la comtesse de Dunois, le lord Talbot, témoin de cette gloire du royaume de France, et ce n'était pas un des moindres ornements de la fête. Il était vêtu d'un chaperon violet et d'une robe de velours fourrée de martre, que le roi lui avait donnée lorsqu'il était venu lui présenter ses respects... Le roi se rendit à la cathédrale pour remercier Dieu et baiser les saintes reliques[1]... »

CXXII.

BATAILLE DE FORMIGNY. — 18 AVRIL 1450.

LAFAYE. — 1837.

Deux mois après la prise de Rouen, les Anglais essuyèrent un échec qui, peut-être, fut plus sensible encore à leur fierté nationale : ils perdirent Harfleur, la première ville conquise par Henri V; et pour sauver Caen, avec ce qui leur restait de la basse Normandie, ils n'eurent plus que la ressource désespérée de hasarder une bataille.

Elle s'engagea entre Carentan et Bayeux, près du village de Formigny, auquel était adossée leur armée : un petit ruisseau coulait devant leur front de bataille, et sur ce ruisseau était un pont occupé par les Français. Sir Matthew Gough, vivement attaqué par le jeune comte de Clermont, l'avait repoussé avec vigueur, s'était emparé du pont, et, sans l'heureuse arrivée du connétable, c'en était fait de l'armée française. Mais ses

[1] *Histoire des ducs de Bourgogne*, liv. VIII.

compagnies, avec leur redoutable ordonnance, eurent bientôt fait rentrer les Anglais dans leurs retranchements, et tout son effort fut de les y forcer. Le combat fut vif et dura trois heures : au bout de ce temps les lignes anglaises furent rompues de trois côtés, et les Français y entrèrent victorieux avec un grand carnage. De six mille combattants, on en compta trois mille sept cents couchés sur le champ de bataille. Après cette défaite, Caen, Falaise et Cherbourg se firent encore assiéger; mais ce fut sans espoir, et pour le seul honneur de leurs armes, que les Anglais opposèrent ce reste d'inutile résistance quatre mois après la journée de Formigny (1450), la Normandie était rentrée tout entière sous l'obéissance de Charles VII.

CXXIII.

ENTRÉE DES FRANÇAIS A BORDEAUX. — 23 JUIN 1451.

Vinchon. — 1837.

Après la Normandie ce fut la Guyenne, dernière province restée aux Anglais, qui leur fut enlevée. Là les cœurs n'étaient point français. On se souvenait encore de la longue antipathie qui avait séparé la France du midi de celle du nord, et les seigneurs surtout trouvaient bien mieux leur compte à la domination d'un prince étranger, dont l'éloignement même était une garantie pour leur indépendance, qu'à la suzeraineté plus voisine et bien autrement redoutable du chef de la monarchie française. Cependant telle était dès lors la

prépondérance acquise à Charles VII par ses victoires, que son lieutenant, le comte de Dunois, n'eut presque qu'à montrer son armée en Guyenne pour réduire cette province. Bordeaux, après toutes les autres villes du duché, traita de sa soumission, mais en stipulant pour le maintien de ses anciennes libertés et s'assurant le bienfait d'une amnistie générale.

« Le 23 juin 1451 le comte de Dunois se présenta avec la brillante et nombreuse compagnie des seigneurs de France et des capitaines de son armée, devant les portes de Bordeaux. Le héraut de la ville commença par sommer trois fois à haute voix les Anglais de venir porter secours aux gens de Bordeaux. Nul ne comparaissant, les jurés de la ville, l'archevêque, son clergé et les principaux seigneurs du pays remirent les clefs au lieutenant général du roi... L'entrée fut brillante et solennelle : on y vit chacun à la tête de sa troupe, et dans le plus brillant équipage. Le sire de Pensach, sénéchal de Toulouse, capitaine des archers de l'avant-garde; les maréchaux de Loheac et de Culant, avec trois cents hommes d'armes; les comtes de Nevers, d'Armagnac, et le vicomte de Lautrec, de la maison de Foix, avec trois cents hommes de pied; les archers du comte du Maine, sous les sires de la Boessière et de la Rochefoucauld; puis chevauchaient trois des conseillers du roi, l'évêque de Langres, l'évêque d'Alais et l'archidiacre de Tours, avec plusieurs secrétaires du roi. Après marchaient Tristan l'Hermite, prévôt des maréchaux, et ses sergents; ensuite venaient le chancelier

Juvénal, avec un manteau court de velours cramoisi par dessus sa cuirasse; le sire de Xaintrailles, bailli de Berry, grand écuyer; le comte de Dunois, lieutenant général du roi; les comtes d'Angoulême et de Clermont, avec leurs armures blanches, accompagnés de leurs pages et de leurs serviteurs; les comtes de Vendôme et de Castres. Jacques de Chabannes, bailli de Bourbonnais, grand maître de la maison du roi, conduisait les quinze cents lances du corps de bataille, et Geoffroi de Saint-Belin, bailli de Chaumont, les hommes d'armes du comte du Maine. Enfin l'arrière-garde, dont Joachim Rouault était capitaine, était commandée par Abel Rouault, son frère. Tout ce superbe cortége, si nouveau pour les gens de Bordeaux, sujets du roi d'Angleterre depuis tant d'années, arriva jusqu'à la cathédrale. L'archevêque porta à baiser les saintes reliques au comte de Dunois et aux principaux seigneurs de France, puis ils entrèrent dans l'église. Après la messe, messire Olivier de Coetivi présenta au chancelier les lettres du roi qui le nommaient sénéchal de Guyenne, et prêta serment de loyalement garder et faire garder justice dans le duché et dans la ville. Les jurés et la bourgeoisie jurèrent aussi d'obéir désormais audit sénéchal, comme à la personne du roi. Ensuite les seigneurs du pays, les sires de Duras, de Rauzan, de Lesparre, de Montferrand et autres, prêtèrent serment et hommage entre les mains du chancelier, et promirent d'être bons et loyaux Français [1]. »

[1] *Histoire des ducs de Bourgogne*, par M. le baron de Barante, t. VII, p. 324.

CXXIV.

BATAILLE DE CASTILLON. — 17 JUILLET 1453.

LARIVIÈRE. — 1839.

Charles VII, maître de la Guyenne, voulut la gouverner comme le reste de la France. Mais cette uniformité blessait les priviléges de la province : la *taille des gendarmes* surtout excitait un mécontentement général. Après avoir inutilement porté au roi leurs doléances, les peuples n'eurent plus qu'à se jeter dans la révolte, et appelèrent les Anglais.

Lord Talbot, malgré ses quatre-vingts ans, prit le commandement de cette expédition, et débarqua dans le Médoc au mois d'octobre 1452. Bordeaux se souleva aussitôt en sa faveur, quelques villes l'imitèrent, et le reste de la province eût suivi, si de prompts renforts arrivés au comte de Clermont n'eussent arrêté l'entraînement de la révolte. Toutefois ce ne fut pas avant l'été de l'année suivante que l'armée royale put entrer en campagne. Charles VII la commandait lui-même.

Il assiégeait Castillon, petite place située sur la Dordogne, qui devait lui livrer le cours de cette rivière, lorsque Talbot, cédant aux téméraires instances des gens de Bordeaux, sortit de cette ville et tomba à l'improviste sur les postes avancés de l'armée française : en un instant il les eut délogés d'une abbaye qu'ils occupaient, et où il s'établit lui-même. Comme il y entendait la

messe, on lui apporte la fausse nouvelle que les Français ont quitté leur camp et sont en pleine retraite. L'aventureux vieillard, enivré de son premier succès, n'attend pas de savoir la vérité, il la repousse même avec hauteur dans la bouche d'un de ses vieux compagnons d'armes, et, sortant brusquement de la chapelle, il se lance sur les retranchements ennemis et y fait planter son étendard. Mais là, au lieu d'une armée en fuite, il trouve pour le recevoir une artillerie formidable. En vain crie-t-il à sa gendarmerie de mettre pied à terre pour assaillir avec plus d'avantage les palissades du camp français; en vain appelle-t-il les Bretons pour appuyer de leur opiniâtre vaillance les Anglais qui reculent : un coup de coulevrine abat par terre le héros octogénaire, et sa chute entraîne le destin de la bataille. Lord Lisle, son fils, et trente autres seigneurs, la fleur de la jeunesse anglaise, se font tuer auprès de lui sans pouvoir détourner le coup fatal qui l'achève. Le combat n'est plus dès lors qu'un affreux carnage : lord Molines, lieutenant de Talbot, rend son épée, et les débris de l'armée anglaise se réfugient dans la forteresse de Castillon, qui le lendemain ouvre ses portes. Bordeaux, forcé de se rendre à son tour, paya sa révolte au prix d'une amende de cent mille écus d'or et de la perte de ses priviléges.

Calais et Guines furent alors les seules villes qui restèrent aux Anglais dans le royaume.

CXXV.

DÉFENSE DE BEAUVAIS. — 22 JUILLET 1472.

Cibot. — 1837.

Quand Charles VII eut laissé à Louis XI la France délivrée des Anglais, toutes les forces de la monarchie durent naturellement se retourner contre cette puissante maison de Bourgogne, rameau détaché de la maison de France, qui menaçait de grandir au-dessus d'elle et de l'étouffer. Louis XI et Charles le Téméraire portèrent dans cette lutte acharnée la diversité de leur génie, l'un ce que la perfidie a de plus odieux, l'autre ce que la violence a de plus brutal.

Le duc de Guyenne, dont la faiblesse inquiète et tracassière faisait ombrage au roi son frère, venait de périr d'une mort subite. Le duc de Bourgogne prend avantage de ce crime, que la voix publique impute au roi, publie un manifeste où il le désigne comme fratricide à l'exécration de l'Europe, et fait marcher ses troupes sur la Normandie. Beauvais était sur son passage : il ne songeait point à l'assiéger ; la ville elle-même, sans autre garnison que quelques hommes d'armes fugitifs arrivés de la veille, n'était point préparée à une attaque. Mais telle était l'horreur qu'inspiraient les cruautés des Bourguignons, qu'à la vue des premières lances du sire d'Esquerdes, les habitants embrassèrent la courageuse résolution de fermer leurs portes et de se défendre.

En effet, seuls et sans aucun secours, ils soutinrent le premier choc de cette puissante armée de Bourgogne et les premières colères de son redoutable chef. La châsse de sainte Angadresme, patronne de la ville, ayant été solennellement promenée, tous les habitants crurent à son assistance miraculeuse, et il n'y en eut aucun dont le cœur faiblît devant le danger. Les femmes surtout se distinguèrent par leur merveilleuse intrépidité. « Elles montaient sur la muraille pour apporter des traits, de la poudre et des munitions. Elles-mêmes roulaient de grosses pierres, et versaient l'eau chaude, la graisse fondue et l'huile bouillante sur les assiégeants. » Il y en eut une entre autres, nommée Jeanne Lainé, et que la tradition appelle Jeanne Hachette, qui, au plus fort de l'assaut, saisit, quoique sans armes, la bannière d'un Bourguignon, au moment où il allait la planter sur la muraille. Cette bannière a été longtemps conservée comme un trophée glorieux dans une des églises de la ville.

Cependant l'énergie de la vaillante population de Beauvais donna le temps au roi d'y envoyer du secours, et, après vingt-quatre jours de siége, après un sanglant et inutile assaut, Charles le Téméraire lâcha en frémissant sa proie, et se retira en marquant sa route par d'affreux ravages. Louis XI prodigua les récompenses à la ville de Beauvais, aux femmes en particulier, et parmi elles à Jeanne Hachette.

CXXVI.

LEVÉE DU SIÉGE DE RHODES. — 19 AOUT 1480.

Éd. Odier. — 1839.

Mahomet II avait juré, sur les ruines de Négrepont (1470), d'anéantir l'ordre des chevaliers de Rhodes, et de tuer lui-même, de sa main, le grand maître. Ce ne fut toutefois qu'au bout de dix années qu'il put songer à accomplir ce redoutable serment.

L'an 1480, vers la fin du mois de mai, le grand vizir Misach Paléologue, renégat de l'anciennne famille des empereurs grecs, parut devant Rhodes avec une flotte qui, au rapport des contemporains, ne portait pas moins de cent mille hommes. La ville fut attaquée à la fois par terre et par mer : pendant trois mois la formidable artillerie de Mahomet II ne cessa pas de foudroyer ses murailles. Deux fois repoussés dans leurs assauts contre le fort Saint-Nicolas, les Turcs dirigèrent contre la basse ville et le quartier des Juifs une attaque plus forte et mieux concertée. Dès l'abord elle réussit. Le rempart est escaladé en silence, la garde endormie est égorgée, et le drapeau des infidèles arboré en signe de triomphe.

« C'en était fait de Rhodes, dit Vertot, sans un prompt secours; mais le grand maître, Pierre d'Aubusson, averti du péril que courait la place, fit déployer sur-le-champ le grand étendard de la religion, et, se tournant vers des chevaliers qu'il avait retenus auprès de lui pour

marcher aux endroits qui seraient les plus pressés : « Allons, mes frères, leur dit-il avec une noble audace, combattre pour la foi et pour la défense de Rhodes, ou nous ensevelir sous ses ruines. » Il s'avance aussitôt à grands pas à la tête de ses chevaliers, et voit avec surprise deux mille cinq cents Turcs maîtres de la brèche, du rempart, de tout le terre-plein qui le bordait. Comme les maisons et les rues étaient bien plus basses, on ne pouvait aller à eux et monter sur le haut du rempart que par deux escaliers qu'on y avait pratiqués autrefois, mais qui étaient alors couverts des débris de la muraille. Le grand maître prend une échelle, l'appuie lui même contre ce tas de pierres, et, sans s'étonner de celles que les ennemis jetaient sur lui, monte le premier, une demi-pique à la main; les chevaliers, à son exemple, les uns avec des échelles et d'autres en gravissant parmi ces décombres, tâchent de le suivre et de gagner le haut du rempart. »

La lutte fut terrible : le sang des chevaliers y coula à grands flots, et le grand maître lui-même fut deux fois renversé. Mais ni cette double chute, ni les sept blessures qu'il a reçues ne ralentissent son ardeur. La vue du sang qui ruisselle sur son armure ne fait qu'enflammer ses frères d'armes de la soif de la vengeance, et, après une mêlée épouvantable, les Turcs, subjugués par l'énergie surnaturelle de leurs ennemis, prennent la fuite. Cet assaut fut le dernier. Paléologue découragé se retira dans son camp, puis sur ses vaisseaux, et pendant que, couvert de confusion, il faisait voile vers le

Bosphore, Pierre d'Aubusson allait dans l'église de Saint-Jean rendre grâce à Dieu de la victoire qu'il venait de remporter.

CXXVII.

ÉTATS GÉNÉRAUX DE TOURS. — 15 JANVIER 1484.

(CHARLES VIII.)

Alaux. — 1837.

Louis XI en mourant avait laissé les affaires du royaume entre les mains de sa fille Anne, mariée au sire de Beaujeu, de la branche de Bourbon. Mais le jeune roi Charles VIII, âgé de plus de treize ans, était majeur d'après la fiction de la loi, et par suite l'autorité de la régente fut contestée. Les princes du sang, ayant à leur tête le duc d'Orléans, depuis Louis XII, se rassemblèrent à Amboise pour élever un gouvernement rival à côté de celui d'Anne de Beaujeu. Entre les deux partis prêts à se combattre, l'opinion publique invoqua les états généraux : la régente les convoqua à Tours pour le 15 janvier 1484. La grande salle de l'archevêché fut préparée pour les recevoir.

Voici la description du cérémonial de la séance d'ouverture, telle qu'elle nous a été laissée par un des députés qui siégeaient dans cette assemblée :

« La salle, en tout très-vaste, fut décorée de siéges et de tapis pour la circonstance présente.

« Dans la partie du fond était une estrade en bois, élevée d'environ quatre pieds au-dessus du carreau de

la salle, longue de trente pieds, ce qui comprenait toute la largeur de cette salle, excepté à droite, où elle ne joignait pas la muraille, dont elle était séparée par une distance d'à peu près cinq pieds. Dans cet espace et sur le devant il y avait un escalier. Au milieu de l'estrade on avait placé le trône royal, orné d'une tenture de soie, parsemée de fleurs de lis : on y arrivait du plancher de cette estrade par cinq marches circulaires, assez basses et d'une montée facile. Auprès du trône, à gauche, on avait laissé une place vide dépourvue de siéges, propre à contenir cinq ou six personnes, où se tinrent debout le comte de Dunois, à la même hauteur que le roi, et à côté de Dunois le comte d'Albret ; derrière eux et en suivant, le comte de Foix et le prince d'Orange [1]. Au bas et à la droite du trône, sur la largeur de l'estrade, se voyait d'abord un fauteuil orné d'un tapis, où était assis le duc de Bourbon; puis en face de lui, mais le devant tourné à gauche, un second fauteuil destiné au chancelier, un peu moins haut cependant que le premier et rapproché davantage du bord. Derrière le fauteuil du duc de Bourbon se trouvait un banc qu'occupaient ensemble messires les cardinaux de Lyon et de Tours, les seigneurs de Gaure, de Vendôme et plusieurs autres. A gauche, auprès du trône, sur un banc placé de biais, siégeaient les ducs d'Orléans et d'Alençon, et les comtes d'Angoulême, de Beaujeu et de Bresse [2]. Sur le dossier du banc avaient

[1] De la maison des comtes de Châlons.
[2] De la maison de Savoie.

les coudes appuyés le comte de Tancarville et plusieurs princes. Une foule nombreuse d'autres seigneurs étaient debout dans l'étendue de l'estrade.

« Le parquet, ou plutôt le carreau d'en bas, était couvert de trois rangées de bancs, disposés latéralement au trône et des deux côtés de la salle. Au milieu avait été ménagé un espace libre assez large pour le passage. Derrière les bancs étaient des siéges nommés *fourmes*, mis encore par triple rang : mais à la tête des différentes rangées de bancs latérales, et vis-à-vis de l'estrade, il y avait des bancs séparés. Ceux de droite étaient les siéges réservés aux grands, comme on dit, de l'ordre royal, ceux de gauche aux prélats qui n'étaient pas de l'ordre des états. Tous ces siéges s'étendaient jusqu'à la porte et remplissaient entièrement le lieu. Seulement à l'entrée et vers l'extrémité une barrière interdisait l'abord de la salle aux gens non appelés.

« Il faut savoir que la partie la plus haute du parquet contenait pêle-mêle les siéges des sénéchaux, des baillis, des barons, des chevaliers, des conseillers, des secrétaires, dont chacun fut appelé par le greffier en proclamant sa dignité. Là prirent place aussi les prélats et les plus grands dignitaires des états. La partie inférieure appartenait au reste de la foule des députés.

« En face et en dehors de l'estrade une place avait été faite pour le greffier [1]... »

[1] *Journal des États généraux de* 1484, par Jehan Masselin.

CXXVIII.

MARIAGE DE CHARLES VIII ET D'ANNE DE BRETAGNE. — 16 DÉCEMBRE 1491.

Saint-Èvre. — 1837.

François II, duc de Bretagne, étant mort sans enfants mâles, la couronne ducale était passée sur la tête d'Anne sa fille; et la main de cette princesse, héritière du dernier des grands fiefs de la monarchie qui eût gardé son indépendance, était devenue l'objet d'une ambitieuse rivalité. Le sire d'Albret avait affiché des prétentions que rien ne soutenait; Maximilien, roi des Romains, avait été plus heureux : il avait épousé la jeune duchesse par procuration, et déjà Anne prenait le titre de reine et se promettait celui d'impératrice. Mais à aucun prix le roi de France ne pouvait permettre un mariage qui laissait une des portes de ses états ouverte en tout temps à l'un de ses plus redoutables ennemis. Le conseil de Charles VIII résolut donc d'emporter, s'il le fallait, par la force, la main de la princesse, et de saisir cette occasion, unique peut-être, de réunir un si beau fief à la couronne. Des troupes entraient de tous côtés en Bretagne; Anne était assiégée dans Rennes; une commission mixte venait d'être nommée pour décider si c'était à elle ou au roi de France qu'appartenait le duché : elle comprit qu'il fallait céder. Elle traita secrètement avec le prince d'Orange, et « un beau jour Charles VIII, dit Molinet, étant allé accomplir un pèlerinage à Notre-Dame, près

de Rennes, sa dévotion faite, il entra dans Rennes, accompagné de cent hommes d'armes et de cinquante archers de sa garde, salua la duchesse et parlementa longtemps avec elle. Trois jours après se trouvèrent en une chapelle, où, en présence du duc d'Orléans, de la dame de Beaujeu, du prince d'Orange, du seigneur de Dunois, du chancelier de Bretagne et d'autres, le roi fiança ladite princesse. » Puis au bout de quinze jours, Anne de Bretagne vint joindre Charles VIII au château de Langeais en Touraine, et leur mariage fut célébré en présence de toute la cour, le 6 décembre 1491.

Anne, toujours Bretonne au fond du cœur, avait conclu cette union comme un traité de paix après la guerre : elle avait soigneusement réservé toutes les chances possibles en faveur de l'indépendance de son pays. Mais ses secondes noces avec Louis XII et le mariage de sa fille Claude avec François Ier consommèrent plus tard la réunion de la Bretagne au corps de la monarchie.

CXXIX.

LE DUC D'ORLÉANS (LOUIS XII) FORCE DON FRÉDÉRIC DE SE RETIRER, ET DÉBARQUE SES TROUPES A RAPALLO. — 8 SEPTEMBRE 1494.

GUDIN. — 1839.

Charles VIII était entré en Italie pour y réclamer l'héritage litigieux de la couronne des Deux-Siciles. Pendant qu'il débouchait avec son armée dans les plaines de la Lombardie, le duc d'Orléans, son cousin, avec une flotte

génoise armée par la France, faisait tête aux vaisseaux napolitains « que conduisoit dom Frédéric, frère d'Alphonse, roi des Deux-Siciles, et estoit à Ligorne (Livourne) et à Pise (car les Florentins tenaient encore pour eux), et avoient certain nombre de galées; et estoit avec luy messire Breto de Flisco, et autres Genevois, au moyen desquels ils espéroient faire tourner la ville de Gennes; et peu faillit qu'ils ne le fissent à la Specia et à Rapalo près de Gennes, où ils mirent en terre quelques mille hommes de leur partisans; et de faict eussent faict ce qu'ils vouloient, si si-tost n'eussent été assaillis; mais en ce jour, ou le lendemain, dit Philippe de Comines, y arriva le duc Louis d'Orléans, avec quelques naves et bon nombre de galées, et une grosse galéace qui estoit mienne, que patronisoit un appelé messire Albert Mely, sur laquelle estoit ledict duc et les principaulx. En ladite galéace avoit grande artillerie et grosses pièces, car elle étoit puissante; et s'approcha si près de terre que l'artillerie desconfit presque les ennemis, qui jamais n'en avoient veu de semblables, et estoit chose nouvelle en Italie. Et descendirent en terre ceux qui estoient auxdits navires, et par terre venoient de Gennes, où estoit l'armée, un nombre de Suisses que menoit le baillif de Dijon, et aussi y avoit des gens du duc de Milan, que conduisoit le frère dudit Breto, appelé messire Jehan Louys de Flisco, et messire Jehan Adorne; mais ils ne furent point aux coups, et firent bien leur devoir, et gardèrent certain pas. En effet, dès que nos gens joignirent, les ennemis furent deffaits et en fuite.

Cent ou six vingts en mourut, et huict ou dix furent prisonniers, entre les autres un appelé le Fourgousin (Jehan Frégose), fils du cardinal de Gênes (Paul Frégose). Ceux qui échappèrent furent tous mis en chemise par les gens du duc de Milan; et autre mal ne leur firent, et leur est ainsi de coustume. Je vis toutes les lettres qui en vindrent tant au roi qu'au duc de Milan; et ainsi fut cette armée de mer reboutée, qui depuis ne s'apparut si près [1]. »

CXXX.

ISABELLE D'ARAGON IMPLORE CHARLES VIII EN FAVEUR DE SA FAMILLE. — 14 OCTOBRE 1494.

Th. Fragonard (d'après le tableau d'Allori). — 1837.

A l'approche de Charles VIII la Lombardie avait ouvert toutes ses villes: c'était Louis Sforza, oncle et tuteur du jeune duc Jean Galeas, qui conduisait lui-même, comme par la main, le roi de France. Arrivé dans le château de Pavie, Charles VIII voulut voir son malheureux cousin, qui s'éteignait dans les langueurs d'une cruelle maladie. La présence de Louis le More, dont l'œil surveillait sa victime, empêcha les deux jeunes princes de se parler en liberté. « Charles VIII, dit Guichardin, se contenta d'exprimer à Galeas la peine que lui faisait son état, et de le consoler par l'espoir d'un prochain rétablissement. Mais, au fond du cœur, et le roi et ceux qui l'entouraient, étaient émus de pitié en songeant au peu qu'avait à vivre

[1] *Mémoires de Philippe de Comines*, liv. VII, ch. vi.

l'infortuné jeune homme, condamné à périr par la perfidie de son oncle. Ce sentiment douloureux s'accrut encore par la présence de son épouse, Isabelle d'Aragon, qui, tremblant pour les jours de son mari et d'un enfant qu'elle avait de lui, en même temps qu'elle était effrayée du péril de son père et de toute sa famille, vint, à la face de tous, se jeter misérablement aux pieds du roi, en lui recommandant, avec des flots de larmes, et son père et toute sa maison. Le roi, touché de son âge et de sa beauté, en eut grande compassion. Toutefois, ne pouvant sur un aussi léger motif suspendre une aussi grande expédition, il répondit qu'au point où en était l'entreprise il était obligé de la poursuivre[1]. »

CXXXI.

ENTRÉE DE CHARLES VIII DANS ACQUAPENDENTE. — 7 DÉCEMBRE 1494.

Hostein (d'après le tableau de Chauvin). — 1837.

Charles VIII poursuivit sa marche sans que rien l'arrêtât, et franchit les frontières de la Toscane. Là, Pise attendait en lui son libérateur, et, malgré les ombrages du patriotisme florentin, Savonarole, qui l'appelait comme *le fléau de Dieu*, fit tomber devant lui les portes de sa patrie. Mais les villes de la campagne romaine ne semblaient pas lui promettre le même accueil. Le pape Alexandre VI, Espagnol de naissance, était uni

[1] Guicciardini, *Storia d'Italia*, lib. I.

d'intérêt avec la maison d'Aragon, et avait interdit au roi de France, sous peine d'excommunication, l'entrée des États de l'église. Cependant, le 7 décembre 1494, Charles VIII était sous les murs d'Acquapendente, la première ville des états pontificaux à la frontière de Toscane. Il n'y trouva point de garnison ennemie, mais bien le clergé tout entier, qui sortit à sa rencontre en grand appareil, avec la croix, les reliques et le saint-sacrement. Il put s'assurer alors que, malgré les menaces d'Alexandre VI, il traverserait la campagne romaine, comme le reste de l'Italie, dans toute la tranquillité d'une marche triomphale.

CXXXII.

ENTRÉE DE CHARLES VIII A NAPLES. — 12 MAI 1495.

Féron. — 1836.

Après plus d'un mois perdu à Rome dans de trompeuses négociations, Charles VIII met enfin son armée en mouvement vers Naples. Au seul bruit de son approche, une révolution venait de s'y accomplir : le roi Alphonse II, accablé sous le poids de l'exécration publique, avait renoncé à défendre son royaume, et s'était réfugié dans un couvent de la Sicile. Le jeune et héroïque Ferdinand, son fils, ne lui succéda que pour se voir lâchement abandonné à San-Germano, où il attendait l'ennemi : à peine, au milieu des trahisons qui l'entouraient, put-il, en toute hâte, se sauver dans l'île d'Ischia.

Charles VIII ne marche plus dès lors comme un guerrier dans le menaçant appareil de la conquête ; c'est un roi longtemps attendu par ses peuples et rendu enfin à leur amour. Naples l'appelle, et s'est pour ainsi dire précipitée tout entière à sa rencontre. Il y entre avec l'éclatant cortége de son armée, au milieu des acclamations d'une foule enivrée par la nouveauté des événements et par la magnificence du spectacle. Les seigneurs du parti angevin, jetés dans les cachots par l'ombrageuse tyrannie d'Alphonse, en sont tirés, et viennent avec l'enthousiasme de la joie et de la reconnaissance baiser les mains et les pieds du jeune monarque. C'est ensuite le clergé qui, à la porte de la cathédrale, lui offre la couronne du royaume portée par deux enfants ailés, figurant deux anges. Charles, en la recevant, jure de défendre la religion envers et contre tous ; puis il se rend au palais, où les grands du royaume lui remettent le sceptre, et prêtent entre ses mains leur serment de foi et hommage.

Charles VIII et sa jeune noblesse ne surent pas recueillir les fruits de cette belle journée : ils jouirent de leur conquête avec une folle insouciance au lieu de s'y affermir, et Naples fut perdue presque aussi vite qu'elle avait été gagnée.

CXXXIII.

BATAILLE DE SÉMINARA. — 24 JUIN 1495.

FÉRON. — 1837.

Pendant que Charles VIII s'endormait à Naples au milieu des fêtes, un orage menaçant se formait derrière lui. Le pape, le roi d'Espagne et le roi des Romains, le duc de Milan et la république de Venise se liguaient pour chasser les Français de l'Italie. Longtemps Charles accueillit avec incrédulité les avertissements répétés du sage Comines; il fallut se rendre enfin à l'évidence, et abandonner le séjour enchanté de Naples, en même temps que les beaux rêves de la conquête de l'Orient. Une moitié de l'armée française, sous les ordres du duc de Montpensier, reste à Naples pour garder le royaume; l'autre, commandée par le roi, reprend le chemin de la France. Mais à peine Charles VIII avait-il tourné le dos à sa conquête, que déjà le jeune roi détrôné, Ferdinand II, s'apprêtait à rentrer dans ses états les armes à la main. Débarqué à Reggio avec Gonzalve de Cordoue, il pénétra sans coup férir au cœur de la Calabre, et s'avança vers Séminara, où il surprit et fit prisonnier un petit corps de troupes françaises. Mais le sire d'Aubigny, qui commandait dans cette province, marcha rapidement à la rencontre de l'ennemi pour arrêter ses progrès, et lui présenta la bataille. Le prudent Gonzalve ne voulait point l'accepter, mais Ferdinand fut contraint de céder

à l'ardeur impétueuse de ses barons, qui comptaient sur le nombre comme sur une garantie assurée de la victoire. Leur illusion fut courte : dès le commencement de l'action, la cavalerie espagnole, chargée par les gendarmes français, fit une évolution en arrière pour revenir ensuite à la charge, selon l'usage des Maures, avec qui elle était accoutumée à combattre. L'infanterie napolitaine prit cette mesure pour le signal de la fuite, et se débanda. Ferdinand essaya en vain de la rallier : il faillit tomber aux mains de l'ennemi, et ne dut son salut qu'à l'héroïque dévouement de Jean d'Altavilla, l'un de ses gentilshommes. Cette victoire laissa pour quelques mois de plus le royaume de Naples aux mains des Français.

CXXXIV.

BATAILLE DE FORNOUE. — 6 JUILLET 1495.

Adolphe Brune. — 1837.

Pendant ce temps Charles VIII traversait toute l'Italie pour retourner dans son royaume. Cette retraite fut pleine de fatigues et de périls : l'histoire a conservé le souvenir de la patiente énergie avec laquelle les Suisses traînèrent à bras, à travers l'Apennin, cette pesante artillerie, naguère la terreur des Italiens. Mais, après un si prodigieux effort, tout ce qu'on avait gagné c'était de se trouver aux portes de la Lombardie, en face d'un ennemi de beaucoup supérieur. Charles demande le passage; on le lui refuse, et alors s'engage sur la rive droite du

Taro, dans le bassin de Fornovo, une bataille à jamais glorieuse pour les armes françaises.

L'armée des confédérés, au nombre de quarante mille hommes, était réunie sous les ordres de François de Gonzague, marquis de Mantoue, l'un des *condottieri* les plus renommés de l'Italie. Neuf mille Français, excédés de fatigues, n'hésitèrent pas à chercher un passage à travers cette masse épaisse d'hommes et de chevaux. La tactique italienne, appuyée du nombre, eut beau déployer toutes ses ressources, la *furie française*, à laquelle rien ne pouvait résister, l'emporta. En vain Gonzague, par une manœuvre habile, s'était flatté de couper l'arrière-garde; Charles VIII déconcerte à coups d'épée ses calculs, et a bientôt dégagé les siens par une charge victorieuse. Les Stradiotes, milice albanaise à la solde de Venise, qui devaient appuyer le mouvement du marquis de Mantoue, oublient le combat pour se jeter en pillards sur les bagages; et le comte de Caiazzo, au lieu d'attaquer de front la gendarmerie française, dès qu'il est en face d'elle, tourne bride sans rompre une lance. Le massacre des Italiens fut épouvantable; jamais ils n'avaient connu une pareille guerre. Les Français eux-mêmes restèrent un moment comme étonnés de leur victoire, et hésitèrent à poursuivre leur marche, tant il leur semblait incroyable qu'une si puissante armée se fût à si peu de frais dissipée devant eux.

CXXXV.

CLÉMENCE DE LOUIS XII. — AVRIL 1498.

GASSIES. — 1824.

Louis XII, à la tête du parti des princes, avait troublé de ses prétentions ambitieuses la minorité de Charles VIII. Vaincu à la bataille de Saint-Aubin-du-Cormier par le sire de la Trémoille, il était tombé prisonnier entre ses mains, et avait expié ses rêves de domination par une captivité de trois années.

Lorsque la couronne passa sur la tête de ce prince, en 1498, tous ceux qui avaient servi contre lui le roi son prédécesseur occupaient les plus hauts emplois à la cour; la Trémoille, entre autres, avait l'office de premier chambellan. « Le roi le manda de son propre mouvement, le confirma en tous ses états, offices, pensions et bienfaits, le priant de lui être aussi loyal qu'à son prédécesseur, avec promesse de meilleure récompense[1]. » A ce noble traitement Louis XII ajouta cette parole si belle et si connue : « Le roi de France ne venge pas les injures du duc d'Orléans. » Il traita avec la même générosité les autres courtisans, à qui leur dévouement pour Charles VIII faisait redouter son inimitié; il leur annonça qu'aucun d'eux ne serait privé de ses emplois et de ses honneurs.

[1] *Mémoires de la Trémoille*, ch. VIII, p. 158.

CXXXVI.

BAYARD SUR LE PONT DE GARIGLIANO. — DÉCEMBRE 1503.

LARIVIÈRE. — 1837.

Les Français faisaient un dernier effort pour reconquérir le royaume de Naples, enlevé à Louis XII par la perfidie de Ferdinand le Catholique et l'habileté guerrière de Gonzalve de Cordoue. Les armées, en face l'une de l'autre, couvraient les deux rives de Garigliano, dans l'attente d'une action décisive; c'étaient chaque jour de nouvelles escarmouches entre les chevaliers des deux nations. Ce fut dans l'une de ces rencontres que Bayard se signala par un fait d'armes si merveilleux que l'on se refuserait d'y croire s'il n'était attesté par le naïf témoignage de son écuyer, historien fidèle de sa vie.

Un parti de cavalerie espagnole s'avançait à la dérobée pour surprendre le camp français. Bayard, dont l'œil était toujours ouvert, s'en aperçut. « Si commencea à dire à l'escuyer Basco, son compagnon : « Monseigneur « l'escuyer, mon amy, allez vistement quérir de noz genz « pour garder ce pont, ou nous sommes tous perduz; « ce pendant je mettray peine de les amuser jusques à « votre venue : mais hastez-vous. » Ce qu'il fist. Et le bon chevalier, la lance au poing, s'en va au bout dudit pont, où de l'autre costez estoient desjà les Espaignolz prestz à passer; mais comme lyon furieux va mettre sa lance en arrest, et donna en la troppe, qui desjà étoit

sur ledit pont. De sorte que trois ou quatre se vont est branler, desquelz en cheut deux dans l'eau, qui oncques puis n'en relevèrent, car la rivière estoit large et profonde. Cela fait, on luy tailla beaucoup d'affaires ; car si durement fut assailly, que sans trop grande chevalerie n'eust sceu résister : mais comme ung tigre eschauffé s'acula à la barrière du pont, à ce qu'ilz ne gaignassent le derrière, et à coups d'espée se deffendit si très-bien que les Espaignolz ne sçavoient que dire, et ne cuydoient point que ce feust un homme, mais ung ennemy (un diable). Brief, tant bien et si longuement se maintint que l'escuyer le Basco, son compaignon, luy amena assez noble secours, comme de cent hommes d'armes ; lesquelz arrivez firent auxdits Espaignolz habandonner du tout le pont, et les chasserent un grand mille de là [1]. »

CXXXVII.

ÉTATS GÉNÉRAUX DE TOURS. — 14 MAI 1506.

(LOUIS XII.)

Bezard (d'après un plafond du Louvre peint par Drolling). — 1836.

Louis XII avait convoqué les états généraux à Tours, pour le 10 mai 1506. Le 14 du même mois, dit M. de Sismondi, « il reçut les députés dans la grande salle du château de Plessis-lez-Tours. Il avait à sa droite les cardinaux d'Amboise et de Narbonne, le chancelier et beaucoup de prélats ; à sa gauche, François, comte

[1] *Histoire du bon chevalier sans paour et sans reproche*, ch. XXIV.

d'Angoulême, à qui il avait donné le titre de duc de Valois, les princes du sang, les plus grands seigneurs du royaume, le président du parlement de Paris et quelques-uns de ses conseillers. Thomas Bricot, chanoine de Notre-Dame et premier député de Paris, porta la parole : il remercia le roi d'avoir réprimé la licence des gens de guerre, en sorte qu'il n'y en avait plus de si hardi que de rien prendre sans payer; d'avoir abandonné à son peuple le quart des tailles; d'avoir enfin réformé la justice dans son royaume et appointé partout de bons juges, tant à la cour du parlement de Paris que dans les tribunaux inférieurs. « Pour toutes ces « causes, dit-il, il devait être appelé le roi Louis XIIe, « père du peuple. » Ce surnom, qui répondait aux sentiments de toute l'assemblée, fut reçu avec acclamation; le roi lui-même fut si touché qu'on le vit répandre des larmes. »

Bricot, interprète du vœu national, s'agenouilla ensuite devant le roi, avec tous les députés, pour le supplier de donner en mariage sa fille, Claude de France, au duc de Valois, qui régna après lui sous le nom de François Ier. »

CXXXVIII.

ENTRÉE DE LOUIS XII A GÊNES. — 29 AVRIL 1507.

Ary Scheffer. — 1839.

Gênes, incapable de garder son orageuse liberté, s'était mise sous la protection des ducs de Milan; et, comme

tout l'héritage des Sforza, elle était passée depuis huit ans aux mains de Louis XII. Mais, sous la loi même d'un maître étranger, les vieilles haines du peuple et de la noblesse, qui jadis avaient mis en feu la république, fermentaient encore, et les lieutenants du roi de France, fidèles à leur titre de gentilshommes, n'étaient pas juges impartiaux de la querelle. Il en arriva que le peuple, animé d'une égale fureur contre les nobles et les Français, les chassa en même temps de Gênes, choisit un doge dans ses rangs, et s'efforça de placer son indépendance reconquise sous la sauvegarde du pape Jules II et de l'empereur Maximilien. Mais l'un et l'autre ne prêtèrent aux Génois que le secours d'une impuissante médiation, et Louis XII avançait avec une armée. Paul de Novi, digne du titre de doge par ses talents et par son courage, mit tout en œuvre pour défendre sa patrie; mais le cœur faillit aux Génois, et ils n'osèrent point affronter jusqu'au bout la colère du roi de France. La ville fut rendue à discrétion. Le 29 avril 1507 Louis XII fit son entrée dans Gênes, à cheval, armé de toutes pièces et l'épée nue à la main. Les magistrats, qui étaient sortis à sa rencontre, se jetèrent à ses genoux, le conjurant de pardonner à leur ville une rébellion qui n'était point dirigée contre lui. A leurs prières se joignirent celles d'une foule immense de femmes et d'enfants qui tendaient au roi, en suppliants, des branches d'olivier. Louis XII voulait effrayer Gênes et non la ruiner; il écouta donc les nobles inspirations de la pitié, et pardonna à la ville rebelle. Toutefois les chefs de la révolte furent exceptés

de ce pardon, le peuple perdit les anciens priviléges de sa constitution républicaine, et une forteresse inexpugnable, qui prit le nom de *bride de Gênes*, s'éleva en haut de la *Lanterne*, pour comprimer à l'avenir la turbulence de l'esprit démocratique.

CXXXIX.

BATAILLE D'AGNADEL. — 14 MAI 1509.

JOLLIVET. — 1837.

Louis XII, irrité contre Venise, son ancienne alliée, s'était uni à l'empereur Maximilien, au roi d'Angleterre et au roi d'Espagne, pour humilier cette orgueilleuse république. Le pape Jules II, quoique jaloux avant tout de *chasser d'Italie les barbares*, avait accédé à cette alliance pour faire plier sous son ascendant la puissance vénitienne, et la tourner ensuite avec le reste des forces de l'Italie contre les Français et les Allemands. La ligue de Cambrai avait été conclue (1509), et une bulle d'excommunication lancée contre le doge et la république était venue en aide aux armes françaises.

Louis XII, en effet, était entré le premier en campagne : il avait passé l'Adda à Cassano sans rencontrer d'obstacle, et menaçait de séparer les Vénitiens de leurs magasins de Crême et de Crémone. L'Alviane et Pitigliano se mettent alors en mouvement pour chercher auprès de Crême une plus sûre position. Mais, dans leur marche simultanée, les deux armées se rencontrent for-

tuitement, et le combat s'engage. L'Alviane veut rappeler à lui son collègue, qui l'a devancé, mais celui-ci se refuse à courir les risques d'une bataille que le sénat a ordonné d'éviter, et le laisse seul contre toute l'armée française. Ce fut la vaillante infanterie des *Brisighella*, naguère formée en Romagne, et que distinguaient ses casaques à moitié rouges et blanches, qui soutint seule tout l'effort de la bataille. Ces braves gens, encouragés par l'intrépidité de leur chef, se firent tuer presque jusqu'au dernier : on en compta six mille couchés par terre. Vingt canons tombèrent aux mains des Français, et l'Alviane, blessé au visage, fut amené prisonnier devant Louis XII. La bataille d'Agnadel porta un coup terrible à la puissance de Venise, mais sans assurer au roi de France les conquêtes qu'il était venu chercher : d'autres mains que les siennes devaient recueillir les fruits de sa victoire.

CXL.

PRISE DE BOLOGNE. — 21 MAI 1511.

LARIVIERE et NAIGEON. — 1837.

A peine Jules II eut-il obtenu de Venise ce qu'il réclamait d'elle, qu'il s'empressa de la réconcilier avec l'Église et de s'allier avec elle contre les Français. Ferdinand le Catholique, Henri VIII et l'empereur Maximilien entrèrent dans cette nouvelle alliance ; et Louis XII, naguère le chef de la ligue de Cambrai, la vit alors, sous le nom de *sainte ligue*, tournée contre lui tout entière.

L'âme de cette guerre, c'était le pape avec ses passions ardentes et irréconciliables. Il était venu s'établir à Bologne, reconquise sur la famille de Bentivoglio, et de là il poussait impétueusement toutes les forces de l'Italie contre le duc de Ferrare, allié de la France. C'est alors qu'on le vit entrer par la brèche dans les murs de la Mirandole, qu'au cœur de l'hiver il avait emportée d'assaut. Mais, après quelques pieuses hésitations de conscience, Louis XII s'était décidé à traiter en ennemi le chef de l'Eglise ; et le maréchal de Trivulce, libre d'agir, s'avança, par une manœuvre hardie, sur Bologne. Jules II, à son approche, fuit en toute hâte vers Ravenne, pour y trouver un plus sûr asile, et laisse son neveu, le duc d'Urbin, en face des Français. Le courage manqua à ce capitaine et à ses soldats, comme il avait manqué au pontife. Ils furent en un instant dispersés par l'armée française, et tel fut l'entraînement de la déroute, qu'il ne resta aux mains du vainqueur que l'artillerie et les bagages. Cette victoire, dont le principal trophée furent des bêtes de somme, reçut des Français le nom dérisoire de *journée des âniers*. Elle rendit Bologne aux Bentivoglio. La haine populaire s'exerça contre la statue en bronze de Jules II, œuvre colossale de Michel-Ange. On la jeta à bas, et elle servit à fondre deux canons, qui, au bout de six jours, étaient tournés par le peuple contre la citadelle.

CXLI.

PRISE DE BRESCIA PAR GASTON DE FOIX. — 19 FÉVRIER 1512.

Larivière. — 1837.

La prise de Bologne fut suivie de quelques succès qui ne coûtèrent guère plus aux armes françaises. Mais Raymond de Cardonne ne tarda pas à amener au pape les secours de l'Espagne, et la lutte devint pour Louis XII bien autrement redoutable. C'est alors qu'il envoya en Italie son jeune neveu, Gaston de Foix, le plus impétueux capitaine qui eût paru jusqu'alors au delà des monts. Gaston commença par gagner ou intimider les Suisses, que Jules II avait appelés à son aide, et il les fit rentrer dans leurs montagnes. Le 7 février, il sauve Bologne assiégée, en y entrant à la faveur de la neige et de l'ouragan. Le 18, il était devant Brescia, où le comte Avogaro venait de relever l'étendard de Venise; le 19, il avait forcé cette ville, et la livrait aux impitoyables vengeances de son armée.

Dans le terrible assaut qui emporta cette place Gaston de Foix paya de sa personne comme le plus simple chevalier, et on le vit « oster ses souliers et se mettre en eschapin de chausse pour escalader la muraille. » Mais ce fut à Bayard qu'appartint la palme du courage pendant le combat, comme celle de la générosité après la victoire.

« Les François, raconte son écuyer, qui a écrit son

histoire, cryoient : *France! France!* ceulx de la compaignie du bon chevalier cryoient : *Bayard! Bayard!* Les ennemis cryoient : *Marco! Marco!*... Mais s'ils avoient grant cœur de deffendre, les François l'avoyent cent fois plus grant pour entrer dedans, et vont livrer ung assault merveilleux par lequel ils repoussèrent un peu les Vénitiens. Quoy voyant le bon chevalier commencea à dire : « Dedans ! dedans, compaignons ! ils sont nostres. « Marchez; tout est deffait. » Lui-même entra le premier, et passa le rempart, et après lui plus de mille, de sorte qu'ils gaignèrent le premier fort; et y en demoura de tous les côtés, mais peu du François. Le bon chevalier eut un coup dedans le hault de la cuysse, et entra si avant que le bout rompit, et demoura le fer et ung bout du fust dedans. Bien cuyda estre frappé à mort de la douleur qu'il sentit; si commencea à dire au seigneur de Molart : « Compaignon, faites marcher vos gens; la « ville est gaignée demy; je ne saurois tirer oultre, car « je suis mort. » Le sang lui couloit en habondance. Si lui fust force de mourir sans confession, ou se retirer hors de la foule avecques deux de ses archiers, lesquels lui estanchèrent au mieulx qu'ils peurent sa playe avecques leurs chemises, qu'ils descirèrent et coupèrent pour ce faire [1]. »

[1] *Histoire du bon chevalier sans paour et sans reprouche.*

CXLII.

BATAILLE DE RAVENNE. — 11 AVRIL 1512.

Ary Scheffer. — 1824.

Raymond de Cardonne avait reculé devant l'impétuosité de Gaston de Foix. Il voulait à tout prix éviter la bataille, attendant le moment où l'édit de Maximilien, qui rappelait les lansquenets, éclaircirait les rangs de l'armée française. Mais Gaston, en menaçant l'importante ville de Ravenne, le contraignit à en venir aux mains pour la sauver.

Les premiers succès de la journée furent pour les Espagnols, dont l'artillerie ravageait les rangs de l'infanterie ennemie, pendant que la leur, couchée sur le ventre, ne souffrait aucune perte. Cette habile disposition était l'œuvre de Pietro Navarro, dont les inventions perfectionnèrent beaucoup alors l'art militaire. Mais le chef de la gendarmerie italienne, Fabrizio Colonna, impatient de voir ses cavaliers exposés seuls à tout le feu des batteries françaises, fit un mouvement en avant, que Navarro fut forcé de suivre avec ses fantassins. L'impétuosité redoutable des gendarmes français reprit par là tous ses avantages. En un instant la cavalerie espagnole fut rompue et dispersée, et l'infanterie elle-même, qui avait déjà entamé le corps de lansquenets, rudement chargée, céda le champ de bataille. Cependant elle se retirait en bon ordre, et Gaston de Foix, irrité du mas-

sacre qu'elle avait fait des siens et de l'opiniâtre résistance qu'elle lui opposait encore, ordonne contre elle une dernière charge. Il est blessé et renversé de cheval, et un soldat espagnol lui traverse le corps de son épée. L'honneur de la journée n'en resta pas moins aux Français, mais trop chèrement acheté par la perte du héros qui seul pouvait alors soutenir et faire triompher leur cause en Italie.

CXLIII.

VICTOIRE DES FRANÇAIS SUR LA FLOTTE ANGLAISE DEVANT BREST. — 25 AVRIL 1513.

Gudin. — 1839.

CXLIV.

COMBAT DE LA CORDELIERE ET DE LA RÉGENTE DEVANT SAINT-MATHIEU. — 10 AOUT 1513.

Gudin. — 1839.

Pendant que l'Italie était le théâtre de ces sanglantes guerres, Henri VIII, entré dans la *sainte ligue* contre la France, préparait une descente sur les côtes du royaume. Louis XII, pour écarter ce danger, fit, selon le récit de du Bellay, « passer par le détroit de Gibraltar quatre galères sous la charge du capitaine Prégent, pour résister aux incursions que faisoient les Anglois sur la mer de Ponant, le long des costes de Normandie et Bretaigne; l'amiral d'Angleterre, lequel avoit donné la chasse aux galères dudit Prégent, jusque près de Brest,

fut combattu par lesdites galères, et fut blessé ledit amiral, qui mourut peu de jours après. De rechef, devant Saint-Mathieu en Bretaigne, le jour de saint Laurent, fut combattu par quatre-vingts navires angloises contre vingt bretonnes et normandes, et estant le vent pour nous et contraire aux Anglois, fut combattu en pareille force : et entre autres le capitaine Primauguet, Breton, capitaine de *la Cordelière*, navire surpassant les autres en grandeur, que la royne Anne avoit fait construire et équipper, se voyant investy de dix ou douze navires d'Angleterre, et ne voyant moyen de se développer, voulut vendre sa mort; car ayant attaché *la Régente* d'Angleterre, qui estoit la principale nef des Anglais, jeta feu, de sorte que *la Cordelière* et *la Régente* furent bruslées, et tous les hommes perdus, tant d'une part que de l'autre [1]. »

CXLV.

CHAPITRE GÉNÉRAL DE L'ORDRE DE SAINT-JEAN, A RHODES, CONVOQUÉ PAR LE GRAND MAITRE FABRICE CARETTE. — 1514.

JACQUAND. — 1839.

Le sultan Sélim, conquérant de la Syrie, de l'Arabie et de l'Égypte, ne voyait plus en Orient d'autre obstacle à sa puissance que la petite île de Rhodes et les chevaliers qui l'occupaient. Tous ses projets se tournèrent de ce côté. C'est alors que Fabrice Carette (Fabrizio Caretto, d'une illustre famille romaine) fut élevé à la grande mai-

[1] *Du Bellay*, liv. 1, p. 19.

trise de l'ordre de Saint-Jean. Réparer les ruines entassées pendant le siége que la ville avait soutenu trente-trois ans auparavant, relever et agrandir les fortifications, rappeler tous les chevaliers dispersés dans les commanderies d'Europe, lever de l'argent et des troupes, enfin faire tête par tous les moyens possibles à l'orage qui allait fondre sur Rhodes, tel était le premier devoir du grand maître, telle fut sa première pensée, et, pour l'accomplir, presque au lendemain de son élection il convoqua le chapitre général de l'ordre.

Les ressources qu'il demandait lui furent toutes accordées, et Rhodes, sortie de ses ruines, fut en état de soutenir l'effort de la puissance ottomane. Mais ce n'était point à Fabrice Carette qu'il était réservé de défendre cette ville, non plus qu'à Sélim de l'attaquer. L'un et l'autre légua cette redoutable tâche à son successeur.

CXLVI.

FRANÇOIS I^{er} TRAVERSE LES ALPES. — 10 AOUT 1515.

Monsiau. — 1816.

François I^{er}, à peine monté sur le trône, songea à reconquérir le duché de Milan, où régnait Maximilien Sforza, sous la protection des hallebardes suisses. Il eut bien vite ramassé une armée, composée de l'élite de la gendarmerie française, en même temps que d'une puissante infanterie de lansquenets et de Gascons, pendant que ses envoyés resserraient avec le sénat de Venise

cette vieille alliance, commandée par la politique, que Louis XII lui-même avait fini par renouer, après l'avoir rompue dans une vaine fantaisie de conquête. François se rendit alors à Grenoble, et, pour descendre sur les terres de son allié, le marquis de Saluces, s'engagea, à gauche du mont Genèvre, entre Barcelonette et l'Argentière, par un sentier des Alpes que jamais grande armée n'avait encore franchi.

On était au 10 août, et il ne restait plus de neige dans les gorges des montagnes; mais le moindre retard dans ces lieux déserts eût fait périr l'armée faute de vivres. La sagesse du vieux maréchal de Trivulce et l'intrépidité française triomphèrent de tous les obstacles : on fit sauter des roches, on jeta des ponts sur l'abîme, on construisit des galeries en bois le long des pentes les plus escarpées, et toute cette pesante cavalerie, avec soixante et douze pièces de grosse artillerie et les bagages, arriva le cinquième jour dans les plaines du marquisat de Saluces.

CXLVII.

FRANÇOIS I^{er} LA VEILLE DE LA BATAILLE DE MARIGNAN. — 13 SEPTEMBRE 1515.

MULARD. — 1817.

On négocia d'abord avec les Suisses, et François I^{er} s'efforça par tous les moyens de les faire rentrer dans son alliance. Mais une seconde armée de ces montagnards venait de descendre en Italie, demandant impatiemment la guerre et le pillage, et le cardinal de Sion, en s'ap-

puyant sur ces nouveaux venus, eut bientôt ramené les autres sous la bannière de Sforza. « Prenez vos piques, leur criait-il; battez vos tambours, et marchons sans perdre de temps pour assouvir notre haine sur ces Français et nous abreuver de leur sang[1]. »

A ce cri de guerre, les Suisses, au nombre de trente-cinq mille, s'ébranlent et sortent de Milan, pour aller au-devant du roi de France, dont les quartiers touchaient presque aux murs de cette capitale. C'était une mauvaise position que celle des troupes françaises en avant de Marignan, à San-Donato et Sainte-Brigitte; mais on ne s'attendait pas à y être attaqué. Aussi les Suisses, arrivés au déclin du jour, commencèrent par tout renverser devant eux. Ni les coups d'une batterie dirigée par le fameux Pietro Navarro, passé au service de France, ni les charges impétueuses de la gendarmerie ne les arrêtèrent; et, après quatre heures de combat, à la lumière de la lune, tout ce que purent gagner les Français fut de se replier sur une meilleure position, et de relever leurs batteries, en attendant le jour. C'est alors que, selon le langage de Martin du Bellay, « coucha le roi toute la nuist, armé de toutes ses pièces, hormis son habillement de teste, sur l'affust d'un canon. Et demanda à boire, ledit seigneur, ajoute Fleuranges dans ses Mémoires, car il étoit fort altéré; et y eut un piéton qui lui alla quérir de l'eau qui étoit toute pleine de sang[2]... »

[1] Guicciardini, *Storia d'Italia*, lib. XII.
[2] *Ibid.*

CXLVIII.

BATAILLE DE MARIGNAN. — 14 SEPTEMBRE 1515.

FRAGONARD. — 1836.

Le lendemain, dès la pointe du jour, les Suisses revinrent à la charge avec plus de fureur que la veille; mais les Français étaient mieux préparés à les recevoir, et ce fut en vain qu'ils assaillirent chacune des entrées du camp l'une après l'autre. Tous leurs efforts pour s'emparer de l'artillerie qui éclaircissait leurs rangs étaient inutiles; la cavalerie ne cessait de charger sur leurs flancs, et déjà ils commençaient à chanceler, lorsque retentit le cri de guerre des Vénitiens : *Saint Marc! saint Marc!* et que parut l'Alviane avec une faible avant-garde, qui fut prise pour toute son armée. Les Suisses n'osèrent pas l'attendre, et se replièrent en bon ordre vers Milan. Plus de douze mille d'entre eux, mais aussi plus de six mille Français, étaient couchés sur le champ de bataille. Ainsi finit la fameuse journée de Marignan, ce *combat de géants*, comme l'appelait le vieux maréchal de Trivulce, qui avait assisté à dix-huit batailles rangées.

CXLIX.

FRANÇOIS Ier ARMÉ CHEVALIER PAR BAYARD. — 14 SEPTEMBRE 1515.

Fragonard. — 1837.

« Le soir du vendredi, auquel finit la bataille à l'honneur du roi de France, fut joie démenée parmi le camp, et en parla-t-on en plusieurs manières, et s'en trouva de mieux fesans les uns que les autres. Mais sur tous fut trouvé que le bon chevalier (Bayard), par toutes les deux journées, s'étoit montré tel qu'il avoit accoutumé en autres lieux où il étoit en pareil cas. Le roi le voulut grandement honorer, car il prit l'ordre de chevalerie de sa main. Il avoit bien raison, car de meilleure ne l'eût sçu faire[1]. » François Ier conféra à son tour le même honneur au brave Fleuranges.

CL.

ENTREVUE DU CAMP DU DRAP D'OR. — 7 JUIN 1520.

Debay fils. — 1837.

Une rivalité inévitable devait éclater entre François Ier et Charles-Quint, depuis que le choix des électeurs avait mis sur la tête du dernier la couronne impériale. Cependant l'un et l'autre, dans l'attente de la lutte qui allait s'ouvrir, s'efforçaient de gagner l'alliance du roi d'Angleterre. « Qui je défends est maître, » disait Henri VIII;

[1] *Mémoires de Bayard*, chap. LX, p. 382.

et les empressements des deux monarques rivaux témoignaient combien il y avait de vérité dans cette orgueilleuse devise qu'il avait inscrite dans ses armes.

François Ier se flatta qu'il lui suffirait d'une entrevue avec le roi d'Angleterre pour en faire son ami. Mais, dans son imprudence chevaleresque, il n'imagina rien de mieux pour le gagner à ses intérêts que de rivaliser avec lui de magnificence. Alors eut lieu entre les deux petites villes d'Ardres et de Guines la fameuse entrevue du *camp du drap d'or.*

« Avoit fait le roi de France, dit le maréchal de Fleuranges dans ses Mémoires, les plus belles tentes qui furent jamais vues et le plus grand nombre, et les principales étoient de drap d'or frisé dedans et dehors, tant chambres que salles et galeries, et tout plein d'autres draps d'or ras et toiles d'or et d'argent. Et avoit dessus lesdites tentes force devises et pommes d'or, et quand elles étoient tendues au soleil il les faisoit beau voir. Et y avoit sur celle du roi un saint Michel tout d'or, afin qu'elle fût cognue entre les autres, mais il étoit tout creux. Or quand je vous ai devisé de l'équipage du roi de France, il faut que je vous devise de celui du roi d'Angleterre, lequel ne fit qu'une maison; mais elle étoit trop plus belle que celle des François et de plus de coûtance; et étoit assise ladite maison aux portes de Guines, assez proche du château, et étoit de merveilleuse grandeur en carrure, et étoit ladite maison toute de bois, de toile et de verre; et étoit la plus belle verrine que jamais l'on vit, car la moitié de la maison étoit toute

de verrine; et vous assure qu'il y faisoit bien clair. Et y avoit quatre corps de maison, dont au moindre vous eussiez logé un prince. Et étoit la cour de bonne grandeur, et au milieu de ladite cour et devant la porte y avoit deux belles fontaines qui jetoient par trois tuyaux, l'un l'hypocras, l'autre le vin et l'autre l'eau... Et étoit la chapelle de merveilleuse grandeur et bien étoffée, tant de reliques que de tous autres parements. Et vous assure que si tout cela étoit bien fourni, aussi étoient les caves; car les maisons des deux princes, devant le voyage, ne furent fermées à personne. »

Les deux monarques se rencontrèrent à cheval, et s'embrassèrent le lundi 7 juin, jour de la Fête-Dieu. Le cérémonial de cette première rencontre avait été réglé tout entier par une convention diplomatique, suivant les lois d'une sévère étiquette, et de manière à donner des garanties égales à la dignité et à la sûreté de chacun des deux monarques. Mais dès le lendemain matin, le roi de France, *qui n'était pas homme soupçonneux*, alla faire visite à Henri VIII, à Guines, sans être attendu, l'éveilla lui-même et l'aida à s'habiller. Henri lui rendit confiance pour confiance, les deux cours se mêlèrent, et trois semaines se passèrent en fêtes et en réjouissances. « Les deux rois, raconte Martin du Bellay, laissant négocier les affaires à ceux de leur conseil, par douze ou quinze jours courrent l'un contre l'autre, et si trouva audit tournoi grand nombre de bons hommes d'armes, ainsi que vous pouvez estimer; car il est à présumer qu'ils n'amenèrent pas des pires... Je ne m'arrêterai à

dire les grands triomphes et festins qui se firent là, ni la grande dépense superflue, car il ne se peut estimer : tellement que plusieurs y portèrent leurs moulins, leurs forêts et leurs prés sur leurs épaules. »

Charles-Quint trouva un moyen plus habile de s'assurer l'alliance de Henri VIII : il flatta son orgueil en l'allant lui-même visiter en Angleterre, et il fit briller aux yeux du cardinal Wolsey l'espoir de la tiare.

CLI.

ANDRÉ DORIA, AMIRAL DE FRANÇOIS I^{er}, DISPERSE LA FLOTTE ESPAGNOLE DEVANT L'EMBOUCHURE DU VAR. — 1524.

Gudin. — 1839.

La rupture avait éclaté entre François I^{er} et Charles-Quint. Le connétable de Bourbon, poursuivi par la haine de Louise de Savoie, entra avec Henri VIII et l'empereur dans un odieux complot, dont le but était le démembrement de la France. Découvert, il se réfugia auprès de Charles-Quint, auquel il conseilla d'entrer en Provence. L'empereur lui associa le marquis de Pescaire, et leur fit passer le Var avec quinze mille hommes. Lannoy, vice-roi de Naples, devait bientôt les suivre avec six mille hommes d'armes, et Hugues de Moncade devait assurer les transports de vivres et d'artillerie, avec une flotte de seize galères. De son côté, le roi de France chargea le Génois André Doria, alors à son service, de veiller sur les côtes avec sa flotte, tandis qu'il rassem-

blait une armée pour venir délivrer la Provence envahie. La flottille de Doria rencontra, le 4 juillet, Philibert de Challon, prince d'Orange, l'un des seigneurs français qui avaient suivi la fortune du connétable, revenant de Barcelone avec deux vaisseaux. Ils furent capturés par l'amiral de François Ier. Le prince d'Orange, fait prisonnier avec plusieurs seigneurs espagnols, fut enfermé dans la tour de Bourges. La même flotte attaqua, le 7 juillet, devant l'embouchure du Var, la flotte espagnole de Hugues de Moncade; elle lui coula à fond trois galères, et força le reste à abandonner les côtes de Provence. Cet échec, joint à l'approche de François Ier, qui venait par terre avec trente mille hommes de troupes et quinze cents hommes d'armes, détermina le duc de Bourbon à lever le siége de Marseille qu'il avait entrepris : le sire de Chabannes le poursuivit dans sa retraite, et lui enleva une partie de ses équipages.

CLII.

ENTRÉE DES CHEVALIERS DE L'ORDRE DE SAINT-JEAN A VITERBE. — 1527.

.

Rhodes, arrachée à Mahomet II par l'intrépidité de Pierre d'Aubusson, était tombée aux mains de Soliman, malgré l'héroïsme du grand maître Villiers de l'Isle-Adam. Aussi illustre dans son malheur que son prédécesseur l'avait été dans sa victoire, l'Isle-Adam recueillit

avec une soigneuse humanité les débris de l'ordre et de la population rhodienne, puis il alla montrer à l'Europe sa grande infortune, et s'achemina vers Rome pour intéresser le pape au maintien d'un ordre qui avait rendu tant de services à la chrétienté. La querelle de François Ier et de Charles-Quint, qui tenait en suspens tous les intérêts de la politique européenne, ne laissait guère alors aux pontifes romains d'autre pensée que celle de l'indépendance du saint-siége et de l'Italie, et Clément VII, prisonnier de l'empereur, ne pouvait être qu'un bien faible médiateur auprès de ce puissant monarque, arbitre des destinées de l'ordre. C'est alors (1527) que Villiers de l'Isle-Adam réunit ses chevaliers à Viterbe en un chapitre général. Dispersés sur les divers points de l'Europe où la guerre était allumée, tous ne purent se rendre à la convocation du grand maître. Cependant ce fut à ce chapitre que fut remis le soin de décider si l'on courrait les chances d'une expédition pour reconquérir Rhodes, ou si l'on accepterait l'île de Malte, offerte à l'ordre par Charles-Quint. Ce dernier parti prévalut; mais l'Isle-Adam, gardien soigneux des hautes prérogatives qui lui étaient confiées, ne consentit à recevoir le don de l'empereur qu'à condition que la *religion* aurait l'entière souveraineté de l'île, sans autre charge que celle de faire dire une messe tous les ans en mémoire de ce bienfait.

CLIII.

L'ORDRE DE SAINT-JEAN PREND POSSESSION DE L'ILE DE MALTE. — 26 OCTOBRE 1530.

BERTHON. — 1839.

Ce fut avec une amère douleur que Villiers de l'Isle-Adam renonça à l'île de Rhodes, si riche et si florissante, pour le stérile rocher de Malte, à peine couvert de quelques cabanes de pêcheurs. Ses regards étaient toujours tournés vers l'Orient, et il y rêvait la conquête de la ville de Modon, en Morée, qui eût rapproché l'ordre de l'ancien théâtre de sa puissance, et lui eût fourni l'espoir d'y rentrer un jour. Mais l'acte de donation de l'empereur avait été revêtu des dernières formalités, et « il ne manquait plus, dit Vertot, pour l'entier établissement des chevaliers dans Malte, que le passage du grand maître, du conseil et de tous les chevaliers dans cette île. On embarqua d'abord sur cinq galères, deux grandes caraques et différents vaisseaux de transport, ce peuple de Rhodes, qui s'était attaché à la fortune et à la suite de la *religion*. On mit dans les vaisseaux les effets et les titres de l'ordre, avec des meubles, des vivres et des munitions de guerre et de bouche. Un grand nombre de chevaliers et de troupes qui étaient à leur solde passèrent sur cette petite flotte qui, avant d'arriver, essuya une furieuse tempête, dans laquelle une galère, qui échoua contre un écueil, fut entièrement brisée. Une des caraques pensa aussi périr en s'enfonçant dans le sable; mais un vent

contraire la releva, et on la remit à flot... Ceux qui tournent tout en augures ne manquèrent pas de publier que le ciel, par cet événement particulier, semblait désigner la destinée de l'ordre qui, après avoir essuyé tant d'orages et de périls, se fixerait enfin heureusement dans l'île de Malte.....

« Le grand maître, le conseil et les principaux commandeurs entrèrent dans le grand port le 26 octobre, et, après être débarqués, ils allèrent droit à l'église paroissiale de Saint-Laurent. Après y avoir rendu leurs premiers hommages à celui que l'ordre reconnaissait pour son unique souverain, on se rendit au bourg situé au pied du château Saint-Ange[1], etc... »

CLIV.

ENTREVUE DE FRANÇOIS Ier ET DU PAPE CLÉMENT VII A MARSEILLE. — 13 OCTOBRE 1533.

LARIVIÈRE et X. DUPRÉ. — 1837.

Clément VII, jaloux de rétablir en Italie l'équilibre violemment rompu par le traité de Cambrai, en 1529, songeait à s'allier le plus étroitement possible avec le roi de France. Il lui avait fait offrir sa nièce, la fameuse Catherine de Médicis, pour le jeune duc d'Orléans, depuis Henri II, et s'était engagé, malgré ses infirmités et son grand âge, à venir trouver François Ier à Marseille.

Cette entrevue eut lieu comme elle avait été conve-

[1] *Histoire de Malte*, liv. IX.

nue. François Iᵉʳ, en prodiguant au chef de l'église les plus humbles marques de respect, trompa l'espoir de Henri VIII, qui s'était flatté de l'entraîner dans sa révolte contre le saint-siége. Il resta fidèle en toute chose au titre de roi très-chrétien. Le mariage du duc d'Orléans avec Catherine fut conclu; seulement la dot de la jeune princesse se borna à cent mille écus en argent comptant, et les trois magnifiques joyaux que promettait d'y joindre la forfanterie de l'ambassadeur pontifical, Gênes, Milan et Naples, ne sortirent pas des mains de l'empereur.

CLV.

UNE FLOTTE ÉQUIPÉE PAR ANGO, ARMATEUR DIEPPOIS, BLOQUE LISBONNE. — 1535.

Gudin. — 1839.

Ango s'était enrichi par ses voyages et par d'heureuses spéculations, et était devenu le plus puissant armateur de Dieppe. Sa fortune était si considérable, son hôtel si magnifique, son train de vie si somptueux, qu'à l'époque de l'un des voyages de François Iᵉʳ sur les côtes de Normandie, ce prince logea dans l'hôtel d'Ango, et celui-ci se chargea seul de la réception du monarque. Pour prix de sa magnifique réception, il reçut la nomination de gouverneur de la ville et château de Dieppe. Cependant les Portugais avaient, en pleine paix, attaqué et pris un des vaisseaux de l'armateur dieppois. Sans s'effrayer de la grandeur de l'entreprise, Ango résolut de tirer vengeance

de cet acte déloyal, équipa dix-sept bâtiments, tant grands que petits, et fit bloquer le port de Lisbonne, pendant que les flottes portugaises étaient occupées dans les Indes. Parvenue à l'embouchure du Tage, l'escadre dieppoise s'empara d'une foule de petits bâtiments, fit une descente, ravagea la côte, et, se portant rapidement d'une rive à l'autre, déjoua toutes les opérations militaires d'un ennemi qui était loin de s'attendre à une telle activité. La rivalité entre les Dieppois et les Portugais venait de leurs expéditions dans l'Inde et l'Afrique, où, dès l'an 1364, les navigateurs dieppois avaient été chercher le poivre et l'ivoire dans des contrées jusqu'alors inconnues. Ango ne cessa ses hostilités que lorsque le roi de Portugal eut adressé un ambassadeur au roi de France, qui le renvoya à Dieppe pour qu'il entrât en négociation avec l'auteur de l'expédition.

CLVI.

JACQUES CARTIER, AVEC TROIS BATIMENTS, REMONTE LE FLEUVE SAINT-LAURENT QU'IL VIENT DE DÉCOUVRIR. — 1535.

Gudin. — 1839.

Jacques Cartier, navigateur de Saint-Malo, s'était proposé à Philippe de Chabot, grand amiral de France, pour aller visiter les terres de l'Amérique septentrionale désignées sous le nom de *Terre-Neuve*. Cette demande ayant été présentée au roi par le grand amiral, François Ier avait chargé Cartier lui-même d'exécuter ses projets; et dans un premier voyage, en 1534, il avait dé-

couvert le golfe Saint-Laurent et l'embouchure de ce fleuve. Mais l'approche de la mauvaise saison l'avait rappelé avant qu'il eût eu le temps de pousser plus loin ses découvertes. Sur le récit de son voyage, le roi ordonna un armement plus considérable que le premier : on équipa un bâtiment de cent vingt tonneaux, que Cartier commanda ; on en mit sous ses ordres un autre de soixante tonneaux, et un troisième de quarante, propre à entrer dans les rivières où il n'y aurait pas assez d'eau pour les deux autres. Plusieurs jeunes gens de distinction s'embarquèrent avec Jacques Cartier en qualité de volontaires. Cette campagne commença par un acte public de religion. Le jour de la Pentecôte les capitaines et les équipages firent ensemble leurs dévotions dans la cathédrale de Saint-Malo, et reçurent ensuite la bénédiction de l'évêque. Ils mirent à la voile le 19 mai 1535. Leur trajet pour se rendre à Terre-Neuve fut long et pénible; le mauvais temps sépara les bâtiments ; mais ils se réunirent dans le détroit de Belle-Isle, où l'on avait assigné un rendez-vous. Cartier, dans sa première campagne, avait prolongé les côtes du golfe Saint-Laurent qui sont au sud du détroit de Belle-Isle; dans celle-ci, il ne s'écarta pas de la côte septentrionale, et pénétra, presque en ligne droite, dans l'intérieur du fleuve. Il le visita avec soin, et s'avança à sept à huit lieues au delà de l'endroit où depuis la ville de Québec a été bâtie. La rivière près de laquelle la flotte mouilla reçut le nom de Sainte-Croix; mais la postérité lui a donné celui de Jacques Cartier. Cartier remonta avec ses canots jusqu'à

un village que les habitants appelaient *Hochelaga*, et sur les ruines duquel s'éleva plus tard la ville de Montréal, située à plus de cent cinquante lieues marines de l'embouchure du fleuve. Après un hiver rigoureux passé à Sainte-Croix, pendant lequel ses compagnons furent décimés par le scorbut, maladie encore inconnue aux navigateurs français, Cartier se rembarqua, le 6 mai 1536, avec deux bâtiments, n'ayant plus assez de monde pour manœuvrer le troisième, et sortit du fleuve par le canal qui est au sud de l'île d'Anticosti, et qu'il avait pris, en 1534, pour un golfe ; il vint ensuite chercher le passage qu'il avait supposé, à la même époque, devoir exister au sud de Terre-Neuve ; il le trouva, et compléta, par cette dernière découverte, celle du fleuve et du golfe Saint-Laurent. Les bâtiments arrivèrent à Saint-Malo le 16 juillet 1536. Jacques Cartier montra ainsi aux Français la route du Canada [1].

CLVII.

FONDATION DU COLLÉGE ROYAL PAR FRANÇOIS Ier. — 1539.

Delorme. — 1839.

François Ier a reçu de son siècle et de la postérité le surnom glorieux de *Restaurateur des lettres*. Non content, en effet, d'emprunter à l'Italie l'éclat des arts dont elle était revêtue, ce prince mit tous ses soins à faire fleurir en France l'étude des langues et des littératures

[1] *Biographie universelle*, t. VII, p. 233 et suiv.

de l'antiquité. C'est à cette pensée qu'est dû l'établissement du collége royal.

François I^er en conçut le projet dès les premières années de son règne. En 1517 il ordonna que sur le terrain de l'hôtel de Nesle s'élevât le *collége des trois langues*, ainsi nommé parce qu'il devait être spécialement consacré à l'enseignement de l'hébreu, du grec et du latin. Une rente annuelle de cinquante mille sous était allouée à cette grande fondation, et l'enceinte ne devait pas renfermer moins de six cents écoliers. C'était à Érasme, le plus renommé des savants de cette époque, que François I^er voulait confier la direction du nouvel établissement. Autour de lui devaient se ranger Guillaume Budé, Pierre Danès et quelques-uns de ces Grecs fugitifs qui, depuis le milieu du XV^e siècle, étaient venus apporter à l'Occident les trésors de la langue d'Homère et de Platon. Mais les grandes distractions de la guerre ne permirent pas à François de réaliser immédiatement et dans toute son étendue cette noble pensée. Il institua d'abord les trois chaires d'hébreu, de grec et de latin; quelques années après il y ajouta l'enseignement des mathématiques, de la philosophie grecque et de la médecine : ce ne fut que vers la fin de 1539 qu'il approuva les plans sur lesquels le collége devait être bâti.

CLVIII.

FRANÇOIS Ier ET CHARLES-QUINT VISITANT LES TOMBEAUX DE SAINT-DENIS. — JANVIER 1540.

NORBLIN (d'après le tableau de GROS). — 1837.

Charles-Quint, ayant à punir les Gantois depuis trois ans révoltés contre lui, s'empressa d'agréer l'invitation que lui fit le roi de France de traverser son royaume. De la frontière d'Espagne à celle de Flandre l'accueil qu'il reçut fut partout magnifique, et la France sembla se plaire à étaler devant son puissant ennemi tout ce qu'elle avait de grandeur et de richesse. François Ier s'avança au-devant de lui jusqu'à Châtellerault, et le conduisit à Paris au milieu d'une succession pompeuse de réjouissances et de fêtes. Sa courtoisie envers son hôte égala sa magnificence : partout on le vit à côté de l'empereur prendre le second rang, et lorsque en témoignage d'allégresse les prisons furent ouvertes, la liberté fut rendue aux captifs au nom de sa majesté impériale. Charles-Quint passa huit jours à Paris. C'est alors que, suivant les traditions de l'abbaye de Saint-Denis, les deux monarques visitèrent ensemble l'ancienne basilique où étaient déposés les restes des rois de France.

CLIX.

BATAILLE DE CERISOLES. — 14 AVRIL 1544.

SCHNETZ. — 1837.

Le marquis del Guasto, qui commandait en Italie les troupes impériales, avait conçu le hardi projet de se jeter sur Lyon par la Savoie, et ses premiers succès semblaient lui en promettre le facile accomplissement. C'est alors que François Ier mit à la tête de son armée de Piémont le comte d'Enghien, jeune prince de la maison de Bourbon, dont la bouillante ardeur rendit bientôt l'offensive aux Français.

Montluc raconte comment ce fut lui qui, par l'entraînement de sa vivacité gasconne, obtint du roi, que ses revers avaient rendu timide, la permission de livrer la bataille. Ce qu'il y a de certain, c'est que cette permission apportée par lui dans le camp, près de Cerisola, y fut accueillie avec enthousiasme. L'armée française était un peu inférieure par le nombre, et, ce qui était pis, le comte d'Enghien, en quittant imprudemment une position qu'il occupait la veille, avait laissé à l'ennemi l'avantage du terrain. Au point où en étaient les choses, il crut qu'il n'en devait pas moins donner la bataille.

Elle fut livrée le lundi de Pâques, 14 avril 1544. Del Guasto restait immobile dans sa forte position, sans que les Français se hasardassent à l'attaquer: quelques arque-

busiers escarmouchaient seulement dans la plaine. Enfin un mouvement du sire de Taïs attire les lansquenets de l'armée impériale, qui se lancent contre les Suisses. Le choc de cette pesante masse d'infanterie fut vaillamment soutenu ; les gendarmes du sire de Boutières, par une charge heureuse, achèvent de la rompre, et le marquis del Guasto lui-même fut entraîné dans la déroute. Cependant à son aile gauche ses vieilles bandes espagnoles n'avaient point perdu l'avantage : l'infanterie italienne et provençale de l'armée française avait fui devant elles, et tout l'effort du comte d'Enghien s'était porté dès lors de ce côté. Deux fois, emporté par son impétueuse valeur, il avait traversé de part en part ces épais bataillons ; mais, dans ces deux charges, l'élite de sa chevalerie était tombée à ses côtés. Les plis du terrain lui dérobant le reste de son armée, il la croyait tout entière en fuite, et ne songeait plus, avec la poignée de braves gens qui l'entouraient, qu'à vendre chèrement sa vie, lorsque parut le corps de bataille victorieux des lansquenets. L'infanterie espagnole recula à ce coup, et le comte d'Enghien se lança à sa poursuite. Le carnage fut épouvantable : les Suisses, qui avaient à exercer contre les Espagnols de sanglantes représailles, ne firent aucun quartier. Du Bellay porte à douze mille hommes le nombre des morts de l'armée ennemie. La victoire de Cerisoles facilita quelques mois plus tard la conclusion de la paix de Crépy en Valois.

CLX.

LEVÉE DU SIÉGE DE METZ. — JANVIER 1553.

Eug. Deveria. — 1837.

Henri II, allié à l'électeur Maurice de Saxe, qui venait de relever en Allemagne le drapeau de la réforme, avait déclaré la guerre à Charles-Quint, et dès le début les hostilités s'était emparé de Metz par surprise. Charles-Quint, menacé d'un double péril, pourvut au plus pressé en concluant à Passau la paix de religion, et, tournant alors toutes ses forces contre la France, il marcha sur Metz pour rendre à l'empire cette place si importante. Mais François de Lorraine, duc de Guise, s'y était enfermé avec des ingénieurs italiens pour la défendre; il avait donné lui-même à la jeune noblesse qui l'entourait l'exemple de prendre la hotte et de porter de la terre aux bastions; et en peu de temps Metz avec sa garnison était devenue une place imprenable.

Aussi ce fut vainement que Charles-Quint vint l'attaquer avec soixante mille hommes et une redoutable artillerie (31 octobre 1552); son génie opiniâtre s'y fatigua. Depuis quelque temps les forces de son corps ne suffisaient plus à l'activité de sa pensée : on le vit, au bout de peu de jours, incapable de supporter les travaux du siége, se faire transporter à Thionville, et laisser la conduite des opérations au duc d'Albe. Mais cette autre volonté de fer se brisa contre l'héroïque résistance

de la noblesse française. Chaque brèche ouverte laissait voir une nouvelle muraille élevée par derrière ; chaque assaut était repoussé par une jeunesse ardente à se jeter au-devant du péril ; enfin il était devenu impossible de ramener à l'attaque les impériaux découragés. Charles-Quint voulut essayer encore une fois sur ses soldats le magique effet de sa présence. Il se fit porter au milieu du camp : leur courage en fut ranimé ; mais des renforts étaient arrivés à la garnison française, et ce dernier effort fut encore impuissant. Cependant l'armée espagnole commençait à être atteinte par les maladies ; les hommes, enfoncés dans une fange glacée, y périssaient par milliers ; Charles-Quint reconnut l'arrêt de la fortune, *qui n'aime point les vieillards,* et se décida à lever le siége vers la mi-janvier 1553. Il avait tiré onze mille coups de canon et perdu trente mille soldats.

Il laissait derrière lui un nombre considérable de malades, victimes abandonnées à une mort certaine, si l'on eût suivi à leur égard le triste droit de la guerre à cette époque. Mais le duc de Guise donna l'exemple de l'humanité comme il avait donné celui du courage : « Nous trouvions, dit Vieilleville, des soldats par grands troupeaux de diverses nations, malades à la mort, qui étaient renversés sur la boue ; d'autres assis sur de grosses pierres, ayant les jambes dans les fanges, gelées jusques aux genoux, qu'ils ne pourraient ravoir, criant miséricorde, et nous priant de les achever de tuer. En quoi M. de Guise exerça grandement la charité, car il en fit porter plus de soixante à l'hôpital pour les faire traiter

et guérir; et, à son exemple, les princes et les seigneurs firent de semblable. Si bien qu'il en fut tiré plus de trois cents de cette horrible misère; mais à la plupart il fallait couper les jambes, car elles étaient mortes et gelées. »

CLXI.

NAISSANCE DE HENRI IV. — 13 DÉCEMBRE 1553.

RÉVOIL. — 1817.

Henri IV naquit à Pau, le 13 décembre 1553. « Avant cela, dit Péréfixe, le roi Henri d'Albret avait fait son testament, que sa fille avait grande envie de voir... Elle n'osait lui en parler; mais, étant averti de son désir, il lui promit qu'il le lui mettrait entre les mains lorsqu'elle lui aurait montré ce qu'elle portait dans ses flancs; mais à condition que dans l'enfantement elle chanterait une chanson, *afin*, lui dit-il, *que tu ne me fasses pas un enfant pleureux et rechigné*. La princesse le lui promit, et eut tant de courage que, malgré les grandes douleurs qu'elle souffrait, elle lui tint parole, et en chanta une en son langage béarnais aussitôt qu'elle l'entendit entrer dans sa chambre. L'on remarqua que l'enfant, contre l'ordre commun de la nature, vint au monde sans pleurer et sans crier.....

« Sitôt qu'il fut né, le grand-père l'emporta dans le pan de sa robe de chambre, et donna son testament, qui était dans une boîte d'or, à sa fille, en lui disant : *Ma fille, voilà qui est à vous, et ceci est à moi*. Quand il

tint l'enfant, il frotta ses petites lèvres d'une gousse d'ail, et lui fit sucer une goutte de vin dans sa coupe d'or, afin de lui rendre le tempérament plus mâle et plus vigoureux[1]. »

CLXII.

COMBAT DE RENTY. — 13 AOUT 1554.

HENRI II DONNE LE COLLIER DE SON ORDRE AU MARÉCHAL DE TAVANNES.

BRENET. — 1789.

La guerre continuait, mais faiblement soutenue par les deux monarques, dont le trésor était également épuisé. Charles-Quint, porté en litière avec huit mille hommes pour cortége plutôt que pour armée, manœuvrait le long de sa frontière des Pays-Bas, couvrant ses places les unes après les autres. Henri II, de son côté, suivait une marche parallèle à celle de l'empereur, se jetant sur toutes les villes qu'il pouvait surprendre, et mettant une triste gloire à « laisser toujours après lui, pour ses brisées, feux, flammes, fumées et toute calamité. » L'armée française avait ainsi marqué son passage depuis la frontière du pays de Liége jusqu'au cœur de l'Artois, à quelques lieues de la mer, lorsqu'elle arriva devant Renty, petite forteresse qu'elle entreprit d'assiéger. L'empereur, retranché dans ses positions, demeura d'abord spectateur immobile de ce siége ; « mais à la fin le regret et honte

[1] *Histoire de Henri le Grand*, par Hardouin de Péréfixe, Ire partie, année 1553.

qu'il avoit de laisser ainsi destruire et ruiner son païs, et devant ses yeux prendre et forcer cette place, se mêlèrent tellement ensemble que, se fesant ennemy de sa peur, résolut tenter fortune et faire tous ses efforts, quoi qu'il en peust advenir, pour la secourir et garder[1]. »

Il fit donc un mouvement en avant pour s'emparer d'un petit bois qu'occupaient les Français, et d'où il se flattait de détruire les batteries qu'ils dirigeaient contre la place. La cavalerie légère du duc de Savoie, et les reîtres du comte Volrad de Schwartzemberg, « tous noirs comme beaux diables, afin de mieux intimider l'ennemi, » donnèrent dans le bois avec une telle impétuosité, qu'en un moment les arquebusiers français en furent délogés, et la gendarmerie qui les soutenait dispersée ou couchée par terre. Mais le duc de Guise, avec le sire de Tavannes, rallie sur-le-champ les fuyards, appelle à lui la cavalerie légère du duc d'Aumale, et, chargeant à son tour les impériaux, rejette leurs pistoliers en désordre sur le bataillon de leurs lansquenets qui les débandent. Au même moment le duc de Nevers, avec son régiment, s'était jeté « au travers de l'arquebuserie espagnole qu'il avait toute renversée et mise à vau de route. » On ne laissa pas aux impériaux le temps de se rallier. L'amiral de Coligny, habile à saisir l'instant décisif, lance à leur poursuite une partie de sa troupe, pendant que Tavannes, à la tête de ses gendarmes, achevait, comme il avait commencé, la victoire. Henri II récompensa sa vaillance sur le champ de bataille même, en

[1] *Mémoires de F. de Rabutin*, liv. VI, p. 283.

détachant de son cou le collier de son ordre pour l'en décorer. Le combat de Renty coûta près de deux mille hommes à l'armée espagnole.

CLXIII.

D'ESPINEVILLE, DE HARFLEUR, BRULE UNE FLOTTE HOLLANDAISE DE VINGT-DEUX VAISSEAUX SUR LES COTES D'ANGLETERRE. — AOUT 1555.

<div align="right">Gudin. — 1839.</div>

Au milieu de cette guerre, dont les succès étaient depuis trois ans si incertains, un trait d'audace, qui fit l'admiration de tous les gens de mer de la France et de l'Europe, vint porter un rude coup au commerce si prospère des Pays-Bas. C'était en l'année 1555. La gouvernante des Pays-Bas, au mépris du droit des gens, venait de saisir et de confisquer à son profit tous les navires français trafiquant dans les ports de la Flandre. Il fallait tirer prompte vengeance de cet affront. Henri II donna l'ordre à Coligny, son amiral, de mettre une flotte en mer. Malheureusement les ports étaient vides; la France n'avait de vaisseaux que sur les chantiers. «Je ne connais, dit l'amiral, que les bourgeois et les marchands de Dieppe qui puissent fournir une flotte à votre majesté.» Il fallut donc avoir recours aux Dieppois : ceux-ci, fiers de cet honneur, répondirent qu'ils ne demandaient au roi que la moitié des frais de l'armement, faisant du reste leur affaire. La seule condition qu'ils mettaient à leur offre, c'était que les capitaines de vais-

seaux seraient tous enfants de la ville, afin que, s'il y avait de l'honneur à conquérir, il ne revînt qu'à eux. Les choses ainsi conclues, dix-neuf navires, ou plutôt dix-neuf bateaux pêcheurs, dont les plus forts n'étaient que de cent vingt tonneaux, furent équipés et armés en guerre. On conserve à Dieppe le nom de ces illustres bateaux pêcheurs, c'étaient : *le Saint-Nicolas, l'Émérillon, le Faucon, l'Ange, la Barbe, la Lévrière, la Palme, le Soleil, le Saint-Jean, l'Once, la Belette, la Comtesse, la Gentille, le Petit-Coq, le Petit-Dragon, le Redouté, le Riars*, et deux petites goëlettes ou barques dont on ne dit pas les noms. Les capitaines élurent pour chef de cette petite escadre Louis de Bures, sieur d'Espineville, qui montait *le Saint-Nicolas*. Coligny lui envoya une commission signée du roi, en le remerciant, au nom de sa majesté, de ce que lui et les siens entreprenaient pour l'honneur du royaume.

Le 5 août 1555 la flottille sort du port par une belle matinée, et va mouiller sur une ligne au milieu de la Manche, en vue de Douvres et de Boulogne, attendant qu'il vînt à passer quelques vaisseaux sous pavillon de Flandre. Le 11 août, au point du jour, vingt-quatre grandes voiles furent signalées au sud-ouest : c'était une flotte flamande, toute composée de hourques, espèces de grands vaisseaux élevés et fort longs, bien armés de canons, et du port de quatre à cinq cents tonneaux. Ces vingt-quatre navires arrivaient d'Espagne, chargés d'épices et de marchandises pour les Pays-Bas. Se reposant sur la force et le nombre de ses embarcations,

l'ennemi s'avançait à pleines voiles, sans daigner donner la moindre attention aux barques qu'il apercevait devant lui. Cependant les Dieppois, jugeant que c'était jouer gros jeu, mais ne voulant à aucun prix gagner le large, s'étaient déjà rangés en bataille. Aidés par la marée, et cinglant avec adresse, ils se trouvèrent tout à coup et comme à l'improviste au milieu de l'escadre ennemie. Les Flamands, lourds de leur naturel, et rendus plus pesants par la confiance en leurs forces, avaient à peine eu le temps de lâcher une bordée de leur formidable artillerie, que déjà le harpon était lancé sur leurs navires. Les Dieppois, la hache et la pique à la main, s'élançaient à l'abordage; ce n'était déjà plus un combat, c'était un assaut. Les Flamands, quittant leurs canons, se défendirent en gens de cœur, à coups d'arquebuse, de grenades et de lance. La mêlée devint furieuse, et le brave chef des Dieppois, le capitaine d'Espineville, fut blessé mortellement. On se battait avec tant de rage que personne ne s'en aperçut; mais tout à coup des torrents de flammes et de fumée s'élèvent d'une des hourques, et au même instant *la Palme*, montée par le capitaine dieppois Beaucousin, paraît aussi toute en feu. Beaucousin, sur le point d'être accablé, avait fait jeter sur cette hourque, qu'il tenait harponnée, des lances à feu et des matières combustibles; mais, n'ayant pu se dégager assez vite, son propre vaisseau avait été atteint par les flammes. Aussitôt tout change de face : il ne s'agit plus de se battre, mais d'éviter l'incendie, de s'isoler de ces deux malheureux navires enflammés. Dans cette hor-

rible confusion, trois vaisseaux dieppois sont écrasés entre deux hourques énormes et coulés bas, corps et biens. Par bonheur, les autres parviennent à se dégager et à gagner le haut du vent. Les Flamands, au contraire, moins alertes à la manœuvre, ne peuvent manier leurs gros et lourds bâtiments; on en voit jusqu'à douze s'engloutir à demi consumés dans les flots. Ceux qui s'échappent sont assaillis par les Dieppois, qui leur font la chasse, les entourent, les attaquent de nouveau à l'abordage, et finissent par s'en emparer. Le lendemain, 12 août, dès le matin, la flottille, veuve de son capitaine, et réduite à quatorze ou quinze voiles, mais victorieuse, et traînant à la remorque six de ces grandes hourques flamandes chargées de poivre, d'alun, de riches denrées, rentra dans son port de Dieppe, en présence de toute la population répandue sur le rivage, au bruit des cloches et de toute l'artillerie des remparts.

CLXIV.

LE CHEVALIER DE LA VILLEGAGNON ENTRE DANS LE RIO-JANEIRO. — 10 NOVEMBRE 1555.

Gudin. — 1839.

Le chevalier de la Villegagnon, nommé vice-amiral de Bretagne par Henri II, sollicita la permission d'aller former un établissement en Amérique, pour détourner de ce côté l'attention des Espagnols, et affaiblir ainsi leurs forces. Villegagnon s'assura la protection de l'amiral de

Coligny, en faisant entendre que son projet était d'ouvrir aux protestants un asile contre les persécutions ; il obtint ainsi une somme de dix mille livres pour les premiers besoins de la colonie, avec deux vaisseaux de deux cents tonneaux, abondamment pourvus, bien armés, et sur lesquels on embarqua une compagnie d'artificiers, de soldats et de nobles aventuriers. Le 12 juillet 1555 il partit du Havre, qui portait à cette époque le nom de Franciscopole. La tempête et une voie d'eau forcèrent le vaisseau qu'il montait à se réfugier à Dieppe pour se réparer. Une partie des artificiers et des nobles aventuriers, que la mer avait rendus malades, profitèrent de cette relâche pour abandonner l'expédition ; cette désertion réduisit les forces de Villegagnon, mais ne l'arrêta point. Après une navigation pénible, il arriva, le 10 novembre, à l'embouchure du fleuve Ganabara (le Rio-Janeiro). Il avait songé d'abord à former son établissement en terre ferme ; mais diverses raisons l'ayant fait changer d'avis, il se décida à bâtir un fort en bois sur un rocher de cent pieds de long et soixante de large, situé au milieu du détroit que forme l'entrée du fleuve. Il comptait se rendre ainsi maître de la passe ; mais il ne tarda pas à reconnaître que les eaux, à marée haute, couvraient ses constructions, et il se réfugia alors dans une île d'un mille de circonférence, placée une lieue plus haut et entourée de rochers. Cette île n'avait qu'un seul port, commandé par deux éminences qu'il fortifia. Il fixa sa résidence au centre de l'île, sur un rocher de cinquante pieds de haut, sous lequel il creusa des magasins, et

qu'il nomma fort Coligny, en l'honneur de son protecteur[1].

CLXV.

ÉTATS GÉNÉRAUX DE PARIS. — 6 JANVIER 1558.

.

Henri II, à qui de nouvelles ressources étaient nécessaires pour soutenir le fardeau d'une guerre si longue et si ruineuse, résolut, après une interruption de près de cinquante ans, de convoquer les états généraux. L'autorité royale domina sans contrôle dans cette assemblée, où elle fit siéger la magistrature comme un quatrième ordre, avec une représentation séparée de celle du tiers état.

La réunion eut lieu le 6 janvier 1558, au Palais, dans la chambre de Saint-Louis. « La salle était ornée avec magnificence ; le roi était sur son trône, et les plus grands seigneurs l'entouraient ou siégeaient au-dessous de lui. Henri II adressa un discours à ses sujets, dans lequel il leur rendait compte de ses efforts pour tenir tête à la maison d'Autriche, et de ses besoins. Le cardinal de Lorraine prit ensuite la parole au nom du clergé : son discours fut long et diffus, plein d'éloges de lui-même et de flatteries adressées au roi ; il promit que l'église contribuerait pour des sommes considérables. Le duc de Nevers parla ensuite au nom de la noblesse, et en peu de mots : il dit qu'elle était toujours

[1] *Biographie universelle*, t. XLIX.

prête à prodiguer son sang et ses biens pour la défense du royaume. Jean de Saint-André parla au nom du parlement, mais à genoux, à la différence des deux autres orateurs ; il remercia le roi d'avoir formé un ordre nouveau de la magistrature, et il lui offrit en retour les biens et la vie de ceux pour lesquels il parlait. André Guillart du Mortier enfin, l'orateur du tiers état, se jeta aussi à genoux, et, après avoir loué le roi de la générosité avec laquelle il repoussait une paix qui ne serait pas glorieuse, il déclara que le peuple, quoique accablé d'impôts, sentait qu'il devait tout au roi, et lui fournirait encore de grosses sommes pour mener à fin la guerre... Le garde des sceaux, Bertrandi, qui avait été fait récemment cardinal, vint ensuite prendre, de même à genoux, les ordres du roi, puis il répondit à tous. Il promit en particulier au tiers état que le roi recevrait avec bonté un cahier de ses doléances [1]. »

CLXVI.

PRISE DE CALAIS PAR LE DUC DE GUISE. — 9 JANVIER 1558.

Picot. — 1837.

La bataille de Saint-Quentin avait porté un coup terrible à la France : le connétable de Montmorency, le maréchal de Saint-André, l'amiral de Coligny étaient prisonniers aux mains des Espagnols. On appela d'Italie

[1] *Histoire des Français*, par Sismondi, t. XVIII, ch. xiv.

le duc de Guise, François de Lorraine, comme seul capable de soutenir la fortune chancelante du royaume. Ce grand homme comprit qu'il fallait au plus tôt, par un coup d'éclat, relever la renommée des armes françaises. Sans attendre le printemps, époque ordinaire du renouvellement des hostilités, il résolut de surprendre Calais au cœur même de l'hiver.

Plusieurs plans avaient été formés déjà pour s'emparer de cette place, et le maréchal de Strozzi avait eu la hardiesse d'y pénétrer sous un déguisement pour en reconnaître les fortifications. Il avait trouvé la garnison faible et la ville entièrement délaissée par la reine Marie, dont l'attention était toute à la grande querelle de religion qu'elle soutenait en Angleterre. Mais le succès dépendait surtout du secret et de la promptitude. L'armée française, rassemblée à la frontière du nord, semblait n'être là que pour faire face à un ennemi victorieux. Une manœuvre hardie la transporte tout à coup sous les murs de Calais, et le duc de Guise arrive de la cour le 1er janvier 1558 pour en prendre le commandement. Dès le premier jour, deux forts qui défendaient la ville sont emportés. Trois jours après la brèche était ouverte et la citadelle prise d'assaut. Lord Wentworth, qui commandait les Anglais, réduit à une garnison de huit ou neuf cents hommes, comprit qu'une plus longue résistance était inutile; il demanda à capituler, et, le 9 janvier, la ville fut remise aux Français. Il y avait un peu plus de deux cent dix ans (1347) qu'Édouard III l'avait enlevée à Philippe de Valois. Guines se rendit onze jours

après, et ainsi furent effacées les dernières traces de la domination anglaise dans le royaume.

CLXVII.

PRISE DE THIONVILLE. — 23 JUIN 1558.

M^{me} Haudebourt. — 1837.

La prise de Thionville par le duc de Guise suivit de six mois celle de Calais. Les Espagnols ne s'attendaient pas à être attaqués, et la garnison de la place était faible. Elle fit cependant une courageuse résistance, qui força les Français à changer leurs batteries. C'est au milieu de cette opération que fut tué le maréchal de Strozzi, le plus illustre de ces patriotes florentins qui étaient venus dans les armées françaises poursuivre contre l'Espagne la vengeance de leur patrie asservie. Le lendemain 22 juin Thionville capitula. Cet avantage, quoique peu important, ajouta au renom du duc de Guise, environné déjà de la faveur publique, et élevé au faîte de la puissance par le mariage de sa nièce, Marie Stuart, avec le dauphin, fils de Henri II.

CLXVIII.

LEVÉE DU SIÉGE DE MALTE. — SEPTEMBRE 1565.

Larivière. — 1839.

Les chevaliers de Saint-Jean, chassés de Rhodes en 1522, et établis par Charles-Quint dans l'île de

Malte, n'avaient pas cessé de faire une guerre opiniâtre à la puissance ottomane. Soliman, irrité des échecs dont chaque jour ils humiliaient son orgueil, résolut d'en tirer une éclatante vengeance. Il crut que la fortune réserverait à sa vieillesse les mêmes faveurs qu'elle lui avait accordées au début de son règne, et il entreprit une expédition contre Malte.

Le 18 mai 1565 parut à la hauteur de cette île une flotte turque de cent cinquante-neuf bâtiments de guerre, chargée de trente mille soldats. Un nombre considérable de transports la suivait, et plus tard les galères du fameux Dragut, pacha de Tripoli, ainsi que celles d'Hascen, vice-roi d'Alger, vinrent s'y joindre avec cinq mille combattants. A ce menaçant appareil le grand maître, Jean de la Valette, n'avait à opposer que sept cents chevaliers et huit mille soldats enrôlés sous la bannière de l'ordre. Mais le noble vieillard unissait à la sainte intrépidité des martyrs tous les talents d'un homme de guerre, et il sut inspirer à ses frères d'armes l'héroïque résolution de s'ensevelir avec lui sous les ruines de Malte plutôt que de la livrer aux infidèles.

Le siége dura cinq mois. Mustapha, général des armées de Soliman, et Piali, amiral de sa flotte, rivalisèrent d'ardeur et d'opiniâtreté dans les attaques qu'ils livrèrent à l'île sur tous les points. Dragut, le successeur et l'émule des deux Barberousse, y laissa la vie. Le premier effort des Turcs s'était porté sur le fort Saint-Elme, et ils s'en emparèrent après avoir égorgé jusqu'au dernier des chevaliers qui le défendaient. Ils restèrent

ainsi maîtres du port appelé *Marza Musciet*. Mais ce fut là le terme de leurs succès : leurs formidables assauts contre le *Borgo*, le fort Saint-Michel et la *cité notable*, furent tous repoussés. Un jour cependant la situation des chevaliers parut désespérée : au milieu des débris fumants du *Borgo* et des cadavres amoncelés de leurs compagnons d'armes, tous les grands-croix de l'ordre supplièrent la Valette d'abandonner des ruines impossibles à défendre, et de se retirer au château Saint-Ange. « Non, mes frères, non, leur répondit le héros : c'est ici qu'il faut que nous mourions ensemble, ou que nous en chassions les ennemis [1]. » Et par un nouveau prodige de vaillance les Turcs furent chassés du poste qui semblait livrer la place à leurs coups.

Toute l'audace et l'habileté des deux lieutenants de Soliman, tout l'art de leurs ingénieurs étaient épuisés : seize mille hommes étaient le reste unique de la puissante armée qu'ils avaient amenée des ports de Turquie, et la crainte seule du courroux de leur maître les empêchait de renoncer à une entreprise désespérée, lorsque le vice-roi de Sicile, don Garcie de Tolède, jusqu'alors vainement appelé par les vœux impatients du grand maître, débarqua enfin des troupes qui firent lever le siége. Mais la gloire d'avoir sauvé Malte ne resta pas à Philippe II, dont la lâche prudence avait fait attendre pendant cinq mois ses secours. Ce fut à la Valette que s'adressèrent les cris d'enthousiasme et de reconnaissance de toute la chrétienté.

[1] *Histoire de Malte*, par Vertot.

CLXIX.

INSTITUTION DE L'ORDRE DU SAINT-ESPRIT. —
1ᵉʳ JANVIER 1579.

JEAN-BAPTISTE VANLOO.

« Le jeudy premier jour de l'an 1579 le roy (Henri III) établit et solemnisa, en l'église des Augustins de Paris, son nouvelle ordre des chevaliers du Saint-Esprit en grande magnificence, et les deux jours suivans traita à dîner audit lieu des nouveaux chevaliers, et l'après-dîner tint conseil avec eux. Ils étoient vêtus de barrettes de velours noir, chausses et pourpoint de toile d'argent, souliers et foureaux d'épée de velours blanc, le grand manteau de velours noir bordé à l'entour de fleurs de lys d'or et langues de feu entremêlées de mêmes broderies et de chiffres du roy de fil d'argent et tout doublé de satin orangé; et un autre mantelet de drap d'or en lieu de chaperon par-dessus le grand manteau, lequel mantelet étoit enrichi comme le grand manteau de fleurs de lys, langues de feu et chiffres; leur grand collier entrelacé des chiffres du roy, fleurs de lys et langues de feu, auquel pendoit une croix d'or industrieusement élabourée et émaillée, au milieu de laquelle étoit une colombe d'argent. Ils s'appellent chevaliers-commandeurs du Saint-Esprit, et portent journellement sur leurs cappes et manteaux une grande croix de velours orangé, bordé d'un passement d'argent, ayant quatre fleurs de

lys d'argent aux quatre coins du croisen, et le petit ordre pendu à leur col avec un ruban bleu.

« On disoit que le roy avoit institué cet ordre pour joindre à soy d'un nouvel et plus étroit lien ceux qu'il y vouloit nommer, à cause de l'effréné nombre de chevaliers de l'ordre de Saint-Michel, qui étoit tellement avili qu'on n'en fesoit non plus de compte que de simples aubereaux ou gentillâtres, et appeloit-on dès pièça le collier de cet ordre le collier à toutes bêtes[1]. »

CLXX.

ACHILLE DE HARLAY DANS LA JOURNÉE DES BARRICADES. — 12 MAI 1588.

ABEL DE PUJOL. — 1839.

La ligue venait de remporter dans Paris un triomphe éclatant. Les troupes royales avaient reculé devant les compagnies bourgeoises, et les barricades, poussées jusqu'aux portes du Louvre, tenaient Henri III prisonnier dans son palais. Le roi, sans autre ressource que la fuite pour sauver les restes de son autorité, courut au galop vers Chartres, et laissa les ligueurs maîtres de sa capitale. Le duc de Guise (Henri de Lorraine), qui avait, dans cette journée, dirigé les mouvements de la multitude, resta chargé de tous les embarras de la victoire populaire. Il avait compté gouverner avec la signature du roi captif. Déchu de cet espoir, il sentit que la loi, par ses organes réguliers, pouvait seule sanctionner

[1] *Journal de l'Étoile*, année 1579.

la rébellion victorieuse. Il se rendit, avec une suite nombreuse, chez le premier président du parlement, Achille de Harlay.

« Il le trouva qui se pourmenoit dans son jardin, lequel s'étonna si peu de leur venue, qu'il ne daigna seulement pas tourner la tête, ni discontinuer sa pourmenade commencée, laquelle achevée qu'elle fut, étant au bout de son allée, il retourna, et en retournant il vit le duc de Guise qui venoit à lui. Alors ce grave magistrat, haussant la voix, lui dit : « C'est grand pitié quand « le valet chasse le maître. Au reste, mon âme est à Dieu, « mon cœur est à mon roi, et mon corps est entre les « mains des méchans : qu'on en fasse ce qu'on voudra[1]. »

CLXXI.

ÉTATS GÉNÉRAUX DE BLOIS. — 16 OCTOBRE 1588.

(HENRI III.)

ALAUX. — 1837.

Après la journée des barricades, Henri III, dans sa détresse, consentit à associer les états généraux à la tâche difficile de guérir les plaies du royaume. Il les convoqua donc à Blois pour le 15 septembre 1588; mais, quelle que fût alors l'ardeur des passions politiques, les députés mirent fort peu de hâte à répondre à la sommation royale, et ce ne fut qu'un mois après, le 16 octobre, que Henri III put ouvrir solennellement l'assemblée.

[1] *Discours sur la vie et la mort du président de Harlay*, par Jacques Lavallée, 1616.

« Sur les deux heures de relevée, dit M. Vitet dans son introduction au drame des États de Blois, la séance fut ouverte. La salle où elle se tenait est immense : six grosses colonnes à chapiteaux romans surmontés d'arcs en ogive la séparent par le milieu. Toutes les murailles avaient été recouvertes de tapisseries à personnages, rehaussées de riches galons, et les piliers étaient entourés de tapis de velours violet, semés de fleurs de lis d'or. Entre les troisième et quatrième piliers on avait dressé une sorte d'estrade élevée de trois marches et couronnée par un grand dais : c'était sur cette estrade qu'était placé le fauteuil du roi; à droite celui de la reine mère; à gauche celui de la reine régnante. Tous les gentilshommes de la maison du roi, au nombre de deux à trois cents, devaient se tenir debout sur l'estrade derrière le fauteuil du roi.

« Au bas de l'estrade, et toujours sous le grand dais, on voyait un siége à bras sans dossier, couvert de velours violet, qui était destiné à M. de Guise, en sa qualité de grand maître de France. Enfin tout autour de la salle on avait réservé un passage défendu par de fortes barrières hautes de trois à quatre pieds, et derrière ces barrières on avait permis à quelques bourgeois et personnes notables de la ville de prendre place. Le légat, les ambassadeurs, les seigneurs et dames de la cour étaient dans les galeries supérieures cachées par des jalousies.

« Un huissier, placé à une fenêtre qui avait vue dans la cour du château, appelait à haute voix les députés,

suivant l'ordre qui avait été arrêté. Ceux qui étaient présents répondaient, et aussitôt ils étaient reçus par quatre hérauts et conduits à MM. de Rhodes et de Marle, maîtres des cérémonies, qui leur désignaient la place qu'ils devaient prendre. Les archevêques et évêques étaient vêtus de leurs rochets et surplis; les gentilshommes avaient la toque de velours et la cape; et quant aux députés du tiers, ceux de la justice portaient la robe longue et le bonnet carré, et ceux de robe courte le petit bonnet et la robe de marchand.

« Tous les députés étant entrés dans la salle et assis, selon leur rang et dignité, M. de Guise, habillé d'un pourpoint de satin blanc, la cape retroussée, et *perçant de ses yeux*, dit un écrit du temps, *toute l'épaisseur de l'assemblée, pour connaître et distinguer ses serviteurs, et d'un seul élancement de sa vue les fortifier dans leurs espérances, et leur dire, sans parler, Je vous vois;* M. de Guise se leva de son siége de grand maître, et, ayant fait une révérence à toute l'assemblée, suivi des capitaines des gardes et des gentilshommes tenant à la main leur hache à bec de corbin, alla chercher le roi.

« Aussitôt sa majesté en grand costume, et portant son grand ordre au col, parut sur l'escalier qui descend de ses appartements : toute l'assemblée se leva, et chacun demeura la tête nue.

« Le roi, s'étant assis, prit la parole, et prononça une très-longue et très-grave harangue... »

CLXXII.

BATAILLE D'IVRY. — 14 MARS 1590.

<div style="text-align:right">Steuben.</div>

Le dernier des Valois venait de tomber sous le conteau de Jacques Clément, et la couronne de France était passée à l'aîné de la maison de Bourbon. Mais Henri IV, délaissé de presque tous les seigneurs catholiques, était serré de près par le duc de Mayenne. Ce chef de la ligue, moins populaire, mais non moins habile que son frère, s'était vanté d'amener aux Parisiens le Béarnais pieds et poings liés. Déjà même on louait des fenêtres pour le voir passer. Henri, dans ses retranchements d'Arques, où avec une poignée de soldats il soutint l'effort de trente mille ligueurs, prouva à Mayenne qu'il n'était point si facile à prendre, et l'année suivante il lui donna près d'Ivry, sur l'Eure, une leçon plus forte encore.

Mayenne, à la tête de vingt-quatre mille combattants, dont un grand nombre Flamands, Espagnols, Suisses, Allemands, s'avançait pour faire lever au roi le siége de Dreux. On conseillait à Henri, qui avait à peine onze mille hommes, de se retirer encore une fois sur la Normandie. Il ne voulut pas montrer un roi de France reculant toujours devant des rebelles, et résolut d'attendre l'ennemi de pied ferme, et dans une position qui lui laisserait tous ses avantages. On connaît les belles

paroles que, le matin de la bataille, en mettant son casque, il adressa à ses compagnons d'armes : « Mes compagnons, Dieu est pour nous; voici ses ennemis et les nôtres; voici votre roi; donnons à eux. Si vos cornettes vous manquent, ralliez-vous à mon panache blanc : vous le trouverez au chemin de l'honneur et de la victoire [1]. » L'armée répondit à ce noble langage par le cri de *vive le roi!* et la bataille commença.

L'artillerie du roi, grâce à l'avantage de sa position, portait en plein dans les rangs ennemis, tandis que celle des ligueurs tirait toujours sans atteindre. L'impatience prit au jeune comte d'Egmont, et, sans attendre la troisième décharge, il se lança avec sa cavalerie flamande contre les batteries de l'armée royale. Là, par une folle bravade, il tourne contre la bouche même des canons la croupe de son cheval, et donne à ses gendarmes l'exemple de cette bizarre insulte à une arme qu'il appelle celle des « hérétiques et des lâches. » Biron, le maréchal d'Aumont et le grand-prieur eurent bon marché d'une cavalerie ainsi désordonnée, et l'imprudent Egmont resta sur le champ de bataille. Un autre accident mettait en même temps le désordre dans les reîtres de l'armée de la ligue. On laissait d'ordinaire à ces escadrons irréguliers un espace ménagé entre les rangs de l'infanterie pour se reformer après chacune de leurs charges. Cet espace leur manque par la faute du vicomte de Tavannes, et ils donnent de toute la vitesse de leurs chevaux contre les lanciers du duc de Mayenne. Vainement

[1] D'Aubigné, liv. III, chap. v, p. 231.

celui-ci s'efforce-t-il de remettre l'ordre dans cette mêlée; le roi, qui a vu le trouble des escadrons ennemis, les charge à la tête de sa noblesse, et chefs et soldats ne savent plus que fuir. L'infanterie de la ligue restait ainsi seule dans la plaine, exposée à tous les coups de l'armée royale; les Suisses, sans attendre les premières attaques de l'ennemi, livrent leurs armes pour signifier qu'ils demandent à se rendre : on les reçoit à merci. Les lansquenets en voulaient faire autant; mais le roi fut forcé de les abandonner à la vengeance de ses soldats, qui se souvenaient de leur trahison dans les retranchements d'Arques, et tout ce que put l'âme généreuse d'Henri IV fut de faire entendre ce cri : « Sauvez les Français, et main basse sur l'étranger! » En effet, dès ce moment il ne périt pas un Français de plus. Davila porte à six mille hommes la perte de l'armée de la ligue. C'était la plus belle victoire remportée depuis le commencement des guerres religieuses.

CLXXIII.

HENRI IV DEVANT PARIS. — AOUT 1590.

Rouget. — 1824.

Des plaines d'Ivry, Henri IV avait marché sur la capitale pour l'assiéger. Paris, depuis la journée des barricades, était le principal théâtre de la puissance de la ligue et de ses fureurs; c'était à Paris qu'il importait de la frapper d'abord, pour l'anéantir ensuite dans le reste

du royaume. Pendant près de quatre mois le roi tint cette grande ville emprisonnée dans un étroit blocus (7 mai au 30 août 1590); la famine ne tarda pas à y faire sentir toutes ses horreurs, et sans l'affreuse tyrannie des Seize et l'appui que leur prêtaient les soldats espagnols, la ville affamée se fût jetée dès lors aux bras de son roi. Mais il fallut endurer le mal dans ses dernières extrémités; il fallut que l'on vît les ossements des morts changés en pain et les enfants servant de nourriture à leurs mères. Les Parisiens, ainsi opprimés par leurs défenseurs, ne trouvèrent de pitié que dans le cœur du prince qui les assiégeait. Il laissa sortir une grande partie des bouches inutiles : « Faudra-t-il donc, disait-il, que ce soit moi qui les nourrisse ? Il ne faut point que Paris soit un cimetière ; je ne veux point régner sur des morts. » Et encore : « Je ressemble à la vraie mère de Salomon : j'aimerais mieux n'avoir point de Paris que de l'avoir déchiré en lambeaux. » Henri fit plus encore ; il laissa d'abord ses capitaines et puis les soldats eux-mêmes introduire des vivres dans la ville assiégée. « Et cela, dit Péréfixe, fit subsister Paris plus d'un mois plus qu'il n'eût fait. » Mais ce que Henri IV perdit alors, il le recueillit plus tard par la reconnaissance et l'admiration qu'excita sa clémence.

CLXXIV.

ENTRÉE D'HENRI IV A PARIS. — 22 MARS 1594.

Le baron GÉRARD. — 1817.

Henri IV avait abjuré la religion protestante dans l'église de Saint-Denis le 25 juillet 1593, et le 27 février de l'année suivante il avait été sacré dans la cathédrale de Chartres. Il n'y avait plus désormais d'obstacle entre lui et le cœur de ses sujets. Ce ne fut donc plus les armes à la main, mais par voie d'accommodement qu'il travailla cette fois à entrer dans Paris. Les portes lui en furent ouvertes par le comte de Brissac qui y commandait.

Le 22 mars 1594, à sept heures du matin, Henri IV entra dans la capitale, par la porte Neuve, près des Tuileries : c'était par cette même porte qu'en était sorti Henri III, six ans auparavant, après la fatale journée des barricades. Les troupes de la ligue occupaient encore la ville : les Espagnols étaient au faubourg Saint-Antoine, le régiment napolitain au faubourg Saint-Germain, les Allemands au faubourg Saint-Honoré. Aussi le roi fit-il son entrée en grand appareil de guerre, le casque en tête, la cuirasse sur la poitrine et son cheval bardé de fer ; sa noblesse, qui l'entourait, était, comme lui, en tenue de bataille, et des lansquenets, l'arquebuse sur l'épaule, éclairaient sa marche. Mais Henri reconnut bientôt qu'il n'y avait point d'ennemis accourus sur ses pas, et que tout ce qui l'entourait était un peuple enivré

du bonheur de le voir et de le posséder; dès lors son âme noble et confiante s'abandonna avec une entière effusion aux impressions de cette heureuse journée.

« Estant arrivé sur le pont Nostre-Dame, dit l'Estoile, et oïant tout le peuple crier si alaigrement *vive le Roy*, dit ces mots : « Je voy bien que ce pauvre peuple a été tyrannisé. » Puis, ayant mis pied à terre devant l'église Nostre-Dame, estant porté de la foule, ses capitaines des gardes voulant faire retirer le peuple, il les en garda, disant qu'il aimoit mieux avoir plus de peine, et qu'ils le vissent à leur aise; car ils sont, dit-il, affamés de voir un roy. »

Pendant ce temps on publiait une déclaration du roi, datée de Senlis, qui pardonnait à tout le monde, même aux Seize. On connaît l'innocente vengeance tirée par Henri de son implacable ennemie, la duchesse de Montpensier, et comment le soir de cette belle journée il s'en alla voir à la porte Saint-Denis passer les Espagnols qui sortaient de la ville. « Ils le saluaient tous, dit Péréfixe, le chapeau fort bas et avec une profonde inclination. Il rendit le salut à tous les chefs avec grande courtoisie, ajoutant ces paroles : « Recommandez-moi bien à votre maître; allez-vous-en, à la bonne heure; mais n'y revenez plus. » Henri IV se trouva alors vraiment maître au sein de sa capitale heureuse et libre.

CLXXV.

HENRI IV REÇOIT DES CHEVALIERS DE L'ORDRE DU SAINT-ESPRIT. — 8 JANVIER 1595.

JEAN-FRANÇOIS DETROY.

Le dimanche 8 janvier 1595 Henri IV tint pour la première fois le chapitre de l'ordre du Saint-Esprit. C'était onze jours après qu'il eut été atteint du couteau de Jean Chastel, et cette circonstance ajoutait à l'intérêt toujours si vivement excité par une aussi brillante cérémonie. « Après que le roy eut ouï vêpres (dans l'église des Augustins, à Paris), il partit de son siége, tous les officiers de l'ordre marchant devant lui, et s'en alla près de l'autel s'asseoir dans une chaire préparée à cest effet, ayant à sa dextre M. le chancelier de France, chancelier de l'ordre, M. de Beaulieu-Ruzé, grand trésorier de l'ordre, et M. l'évêque de Bourges, comme grand aumosnier de l'ordre, et à sa gauche le sieur de l'Aubespine, greffier de l'ordre. » Les deux prélats élus furent reçus d'abord ; et alors « M. de Rhodes, maistre des cérémonies, accompagné de l'huissier et du hérault, alla advertir MM. le prince de Conty et le duc de Nevers, commandeur et chevalier dudit ordre, d'aller prendre MM. les ducs de Montpensier, duc de Longueville et comte de Saint-Paul, princes élus et reçus pour entrer audit ordre, lesquels ils amenèrent aussi l'un après l'autre au roy. Après que M. le duc de Mont-

pensier eut de genoux, les deux mains posées sur le livre des Évangiles que tenoit M. le chancelier, leu à haute voix le vœu du serment que lui bailla le greffier de l'ordre, lequel il signa de sa main, le prévost et maistre des cérémonies baillèrent à sa majesté le manteau et le mantelet dont il vestit le duc, en lui disant : « L'ordre « vous revest et vous recouvre du manteau de son amiable « compagnie et union fraternelle; à l'exaltation de nostre « foy et religion catholique, au nom du Père, du Fils et « du Saint-Esprit; » et fit sur lui le signe de la croix : puis le grand trésorier de l'ordre présenta le collier de l'ordre au roi, lequel le mit au cou dudit sieur duc, et lui dit : « Recevez de nostre main le collier de nostre « ordre du bénoît Saint-Esprit, auquel nous, comme « souverain grand maistre, vous recevons... Et Dieu vous « face la grâce de ne contrevenir jamais aux vœux et « sermens que venez de faire... » A quoy ledit sieur duc luy répondit : « Sire, Dieu m'en donne la grâce, et plus- « tost la mort que jamais y faillir, remerciant très-hum- « blement vostre majesté de l'honneur et bien qu'il vous « a pleu me faire; » et en achevant il lui baisa la main : autant en firent lesdits sieurs ducs de Longueville et comte de Saint-Paul l'un après l'autre... Aux autres chevaliers sa majesté vestit et donna le collier de l'ordre après qu'ils eurent fait le vœu et serment en la même façon qu'avoit fait ledit sieur duc de Montpensier[1]. »

[1] *Chronologie novenaire de Palma Cayet*, année 1595.

CLXXVI.

COMBAT DE FONTAINE-FRANÇAISE. — JUIN 1595.

EUGÈNE DEVÉRIA. — 1837.

Henri IV avait déclaré la guerre à l'Espagne : il avait ainsi enlevé à Philippe II son beau titre de défenseur de la foi catholique, pour ne plus lui laisser que celui d'ennemi de la France. Cependant quelques chefs de la ligue tenaient encore, Mercœur en Bretagne, d'Aumale en Picardie, Mayenne en Bourgogne, et à chacun le monarque espagnol avait envoyé des troupes auxiliaires.

On annonce à Henri IV, qui vient à peine d'entrer à Troyes, que Dijon, ville fidèle et dévouée, est devenue un champ de bataille entre le maréchal de Biron et le vicomte de Tavannes, et que l'armée du connétable de Castille s'avance pour donner la victoire au parti de la ligue. Henri ne prend pas le temps de rassembler une armée : il part avec quelques centaines de gendarmes et d'arquebusiers à cheval, et se flatte par une brillante escarmouche d'arrêter la marche du général espagnol. Mais, en faisant une reconnaissance au delà de Fontaine-Française, quelques-uns de ses cavaliers vont donner étourdiment dans les avant-postes espagnols, qui arrivaient à l'instant même à Saint-Seine; le baron de Lux, le marquis de Mirebeau et le maréchal de Biron lui-même courent en toute hâte pour les dégager. Leur attaque im-

pétueuse fait un moment reculer l'ennemi ; mais, cédant bientôt au nombre, ils reculent à leur tour, et Biron arrive devant le roi, entouré des débris de sa troupe en désordre, et tout sanglant d'une blessure qu'il vient de recevoir à la tête. Il fallut que Henri IV recommençât alors les exploits aventureux du roi de Navarre. « Messieurs, dit-il à ses gentilshommes qui se pressaient autour de lui; à quartier, ne m'offusquez pas, je veux paraître. » Et on le vit le front nu, l'épée à la main, courir de tous côtés pour arrêter les fuyards et les ramener à la charge contre un ennemi dix fois plus nombreux; on le vit, se multipliant à force de vaillance, forcer à la retraite son prudent ennemi, qui croyait avoir affaire à toute une armée, et dans cette retraite même oser le poursuivre pour mieux lui cacher sa faiblesse. Henri IV disait avoir combattu cette fois non pour la victoire, mais pour la vie. « En cette rencontre, écrivait-il à sa sœur, j'ai eu affaire de tous mes bons amis, et vous ai veu bien près d'être mon héritière. »

CLXXVII.

ASSEMBLÉE DES NOTABLES A ROUEN. — 4 NOVEMBRE 1596.

ROUGET. — 1823.

Trente années de guerres civiles avaient épuisé la France. Les peuples y étaient écrasés sous le poids des impôts, et cependant le trésor était vide, et, outre les dépenses ordinaires de l'état, Henri IV avait encore à

payer plus de cent millions, au prix desquels il avait racheté sa couronne. Pour remédier à cette grande plaie, l'habile monarque n'hésita pas sur le parti qu'il avait à prendre : il appela Rosny aux finances, et puis se jeta loyalement entre les bras de la nation.

Une assemblée de notables fut convoquée à Rouen : c'était le roi lui-même qui en avait choisi les membres parmi le clergé, la noblesse et le tiers état. Il en fit l'ouverture le 4 novembre 1596, dans la grande salle de l'abbaye de Saint-Ouen. Autour de lui étaient les ducs de Montpensier et de Nemours, le connétable de Montmorency, les ducs d'Épernon et de Retz, le maréchal de Matignon, les quatre secrétaires d'état, le cardinal légat, les cardinaux de Gondi et de Givry, et les présidents des parlements de Paris, de Bordeaux et de Toulouse. On connaît la harangue prononcée par Henri IV dans cette circonstance. Elle a toujours été citée comme un modèle de cette vive éloquence du cœur, si puissante sur les hommes assemblés. Nous n'en citerons que les dernières paroles :

« Je ne vous ai point appelés, comme faisaient mes prédécesseurs, pour vous faire approuver mes volontés; je vous ai assemblés pour recevoir vos conseils, pour les suivre, bref, pour me mettre en tutelle entre vos mains, envie qui ne prend guère aux rois, aux barbes grises et aux victorieux. Mais la violente amour que je porte à mes sujets, et l'extrême envie que j'ai d'ajouter ces deux titres, de libérateur et restaurateur de cet état, à celui de roi, me font trouver tout aisé et honorable... »

CLXXVIII.

SIGNATURE DU TRAITÉ DE PAIX DE VERVINS. — 2 MAI 1598.

Saint-Èvre. — 1837.

Le cardinal de Médicis fut accueilli en France comme un messager de paix, et en effet tous ses soins, d'après l'ordre de Clément VIII, tendirent à ménager la réconciliation des deux couronnes de France et d'Espagne. Philippe II, âgé de soixante et onze ans, commençait à reconnaître la longue illusion de ses projets ambitieux, et il craignait de léguer à son fils encore jeune un héritage aussi troublé que celui qu'il avait recueilli lui-même. Il souhaitait d'ailleurs qu'un acte conclu à la face de l'Europe confirmât l'abandon qu'il voulait faire à sa fille chérie, l'infante Isabelle-Claire-Eugénie, de l'ancien patrimoine de la maison de Bourgogne. Il écouta donc volontiers les conseils de paix du frère Bonaventure Catalagirone, général de l'ordre des franciscains, qui lui était envoyé par le pape, pendant que Henri IV se rendait plus aisément encore aux persuasions du cardinal de Médicis.

Par suite de ces dispositions réciproques, un congrès s'ouvrit dans la petite ville de Vervins, à la frontière de la Picardie et de l'Artois. Au commencement du mois de février 1598, les sieurs de Bellièvre et de Sillery s'y rendirent au nom du roi Henri IV; le président Richardot, J. B. Taxis et Louis de Verrières, au nom du roi catholique. On y admit le marquis de Lullin comme

représentant du duc de Savoie ; mais Henri IV ne voulut à aucun prix permettre l'entrée du congrès à l'envoyé du duc de Mercœur, lequel n'était pour lui qu'un sujet rebelle. Les deux médiateurs pontificaux apportèrent dans ces conférences leur pacifique intervention : il y manqua les ambassadeurs d'Élisabeth et des Provinces-Unies, dont Henri IV sacrifiait alors l'alliance à la loi suprême de l'intérêt de son royaume.

Les négociations durèrent trois mois. Au bout de ce temps (2 mai 1598) un traité fut conclu, qui, adoptant pour bases celles du traité de Cateau-Cambrésis, en 1558, rendait à la France les places de la Picardie qui étaient aux mains des troupes espagnoles, au roi d'Espagne le comté de Charolais, dépendance de la Franche-Comté ; au duc de Savoie les forteresses que lui avaient enlevées les armes françaises. A ces conditions, non-seulement la paix, mais « une confédération et perpétuelle alliance et amitié, avec promesse de s'entr'aimer comme frères, » fut rétablie entre Philippe II et Henri IV, et le repos fut rendu à la France après quarante années de troubles et de guerres.

CLXXIX.

PRISE DU FORT DE MONTMÉLIAN. — 16 NOVEMBRE 1600.

Édouard Odier. — 1837.

Le duc de Savoie refusait de rendre à Henri IV le marquisat de Saluces, fief mouvant du Dauphiné, qu'il

avait envahi en 1588, à la faveur des troubles qui agitaient alors la France. Las d'être joué par des délais et des subterfuges sans terme, le roi prit enfin le parti de déclarer la guerre au duc de Savoie (11 août 1600), et il envahit aussitôt ses états. Celui-ci, confiant dans la force de ses places et dans les intrigues qu'il avait ourdies aux côtés mêmes du roi, restait à Turin dans une immobilité affectée, « chassant et dansant, dit Péréfixe, tandis qu'on le dépouillait de ses provinces. » Il avait vu sans émotion Chambéry, sa capitale, occupée par les Français ; mais sa tranquille insouciance cessa quand il apprit que la forteresse de Montmélian venait de capituler.

C'était Sully qui, avec sa redoutable artillerie, avait amené la reddition de cette place. En établissant ses batteries, il avait failli deux fois être atteint par celles de l'ennemi ; et c'est alors que Henri IV lui écrivit d'un ton touchant de reproche la lettre *demi-colère* qui finit par ces mots : « Adieu, mon amy que j'ayme bien, continuez à me bien servir, mais non pas à faire le fol et le simple soldat. » Cependant le roi, si avare des jours de son ami, voulut risquer les siens pour voir *l'estat du siége*. Il imposa silence aux alarmes de Sully, et consentit à se couvrir d'un *meschant manteau*, ainsi que le comte de Soissons, le duc d'Épernon et Bellegarde « pour cacher leurs clinquants et leurs bonnes mines. » Comme ils passaient dans un champ tout à découvert, on tira sur eux de telle force, « que le roi en fut tout couvert de terre et de cailloux qui l'égratignèrent, et qu'il com-

mença à faire le signe de la croix; à quoi Sully lui dit : « Vrayement, sire, c'est à ce coup que je vous recognois « bon catholique, car c'est de bon cœur que vous faites « ces croix.—Allons, allons, dit-il, car le séjour ne vaut « rien icy[1]. »

Cependant le tonnerre de l'artillerie française, qui causait un si terrible étonnement au légat du pape, arrivé là comme médiateur, n'étonnait guère moins l'ennemi, malgré ses fortes murailles. La comtesse de Brandis, femme du gouverneur de la place, entra en échange de politesses avec la duchesse de Sully, et de proche en proche les deux dames négocièrent un accommodement en vertu duquel la place, si elle n'était point secourue, se rendrait au bout d'un mois. Elle ne fut point secourue, et Créquy en prit possession au nom de Henri IV. La guerre finit peu après par l'échange de la Bresse et du pays de Gex contre le marquisat de Saluces.

CLXXX.

LES PLANS DU LOUVRE DÉPLOYÉS DEVANT HENRI IV PAR SON ARCHITECTE. — VERS 1609.

Garnier. — 1818.

Nul roi n'était mieux fait que Henri IV pour rendre les bienfaits de la paix fructueux à la France. On sait tout ce qu'il fit pour l'agriculture, pour le commerce, pour l'industrie même, dont il encouragea les premiers

[1] *Économies royales*, t. III, p. 382.

essais à Tours et à Lyon. On sait aussi tous les grands travaux d'architecture qui furent son ouvrage. « Henri, pour nous servir des belles paroles de Voltaire, fait creuser le canal de Briare, par lequel on a joint la Seine et la Loire. Paris est agrandi et embelli : il forme la place Royale, il restaure tous les ponts. Le faubourg Saint-Germain ne tenait point à la ville, il n'était point pavé; le roi se charge de tout. Il fait construire ce beau pont où les peuples regardent aujourd'hui sa statue avec tendresse. Saint-Germain, Monceaux, Fontainebleau, et surtout le Louvre, sont augmentés et presque entièrement bâtis. Il donne des logements dans le Louvre, sous cette longue galerie qui est son ouvrage, à des artistes en tout genre, qu'il encourageait souvent de ses regards comme par des récompenses... »

Le peintre a représenté ici Henri IV recevant des mains d'Étienne Dupérac, son architecte, les plans d'après lesquels furent donnés au Louvre ces importants accroissements.

CLXXXI.

ÉTATS GÉNÉRAUX DE PARIS. — 27 OCTOBRE 1614.

<div style="text-align:right">Alaux. — 1837.</div>

Les princes, dans leur jalousie contre l'autorité de Marie de Médicis et contre la faveur du maréchal d'Ancre, avaient demandé la convocation des états généraux. La régente déféra à leur vœu, ou plutôt, comptant que cette assemblée prêterait un utile appui à son pouvoir,

elle tourna contre eux la mesure qu'ils avaient sollicitée. Louis XIII venait d'être déclaré majeur par le parlement, réuni en lit de justice, le 2 octobre 1614; vingt-cinq jours après il alla ouvrir les états généraux, convoqués d'abord à Sens et puis à Paris.

La séance royale eut lieu le 27 octobre dans la salle du Louvre dite du Petit-Bourbon. « Il s'émut, disent les Mémoires du cardinal de Richelieu, en l'ordre ecclésiastique une dispute pour les rangs, les abbés prétendant devoir précéder les doyens et autres dignités de chapitres. Il fut ordonné qu'ils se rangeraient et opineraient tous confusément, mais que les abbés de Cîteaux et de Clairvaux, comme étant chefs d'ordre et titulaires, auraient néanmoins la préférence.

« Les hérauts ayant imposé silence, le roi dit à l'assemblée qu'il avait convoqué les états pour recevoir leur plainte et y pourvoir. Ensuite le chancelier prit la parole, et conclut que sa majesté permettait aux trois ordres de dresser leur cahier, et leur y promettait une réponse favorable.

« L'archevêque de Lyon, le baron de Pont-Saint-Pierre et le président Miron firent l'un après l'autre pour l'église, la noblesse et le tiers état, les très-humbles remercîments au roi de sa bonté et du soin qu'il témoignait avoir de ses sujets, de l'obéissance et fidélité inviolable desquels ils assuraient sa majesté, à laquelle ils présenteraient leur cahier de remontrances le plus tôt qu'ils pourraient [1]. »

[1] *Mémoires du cardinal de Richelieu*, t. 1er, p. 210.

CLXXXII.

MARIAGE DE LOUIS XIII ET D'ANNE D'AUTRICHE. — 25 NOVEMBRE 1615.

ALAUX et LAFAYE. — 1835.

Marie de Médicis avait toujours désiré pour son fils l'alliance de l'Espagne. Ce projet, d'abord conçu et ensuite abandonné du vivant de Henri IV, fut repris après sa mort, et les efforts de la reine, pendant les années de sa régence, parvinrent à en amener l'accomplissement. Il fut convenu que Louis XIII et l'infant d'Espagne, depuis Philippe IV, épouseraient les filles aînées des deux maisons d'Espagne et de France, et que le même jour, 18 octobre 1615, aurait lieu la célébration du double mariage. En conséquence le duc d'Uceda, fils du duc de Lerme, investi de la procuration du roi de France, épousa en son nom, dans la ville de Burgos, l'infante d'Espagne Anne d'Autriche, pendant que le duc de Guise épousait à Bordeaux, au nom de l'infant D. Philippe, madame Élisabeth de France, sœur de Louis XIII. Le cardinal de Sourdis, archevêque de Bordeaux, et l'archevêque de Burgos célébrèrent chacun dans leur église la cérémonie des épousailles.

L'échange des deux princesses se fit le 6 novembre sur la rivière de la Bidassoa, entre les ducs d'Uceda et de Guise. L'étiquette la plus rigoureuse présida à cette cérémonie. Le 21 Anne d'Autriche fit son entrée so-

lennelle à Bordeaux, où elle fut reçue par la reine mère et le roi Louis XIII. Quatre jours après, la bénédiction nuptiale fut donnée aux deux époux dans l'église de Saint-André.

Le Mercure français nous a conservé jusqu'aux plus minutieux détails du cérémonial, tel qu'il eut lieu dans cette circonstance [1].

CLXXXIII.

FONDATION DE LA COLONIE DE SAINT-CHRISTOPHE ET DE LA MARTINIQUE. — 1625-1635.

Gudin. — 1839.

Vandrosques Diel d'Énambuc, bon pilote, homme de résolution et d'honneur, courait les mers depuis son jeune âge, et s'était rendu fameux dans maints combats. Vers 1625 l'envie lui vint de ne plus s'en tenir à la course, et de tenter quelque exploit plus hardi. Ayant choisi quarante marins intrépides, il monte un brigantin de huit canons, construit à Dieppe de ses propres deniers, et s'en va dans la mer des Caraïbes, avec dessein de s'emparer de quelque coin de terre, et d'y établir un port, une station pour les vaisseaux français trafiquant dans ces parages. Après s'être vaillamment défendu contre un galion espagnol de trente-cinq canons, il aborde à l'île Saint-Christophe; ce lieu lui semble dans une situation favorable, et il en prend possession. Après huit mois de séjour dans cette contrée fertile, d'Énambuc

[1] *Mercure français*. 1615, p. 338.

revint en France avec son navire richement chargé. Il fut présenté au cardinal de Richelieu, et lui mit sous les yeux un projet d'association pour le commerce des Antilles. Le ministre, ayant goûté les plans d'Énambuc, lui délivra une patente pour fonder sa colonie, et signa le premier l'acte d'association. Quelque temps après, voulant rendre sa protection plus efficace, il lui donna des secours en hommes et en argent, à l'aide desquels d'Énambuc sut garantir de la jalousie des Espagnols son établissement naissant, et le faire respecter de ses voisins les Anglais. Quand la colonie de Saint-Christophe ne réclama plus sa présence, d'Énambuc passa, en 1635, à la Martinique, suivi de cent hommes, demi soldats, demi cultivateurs, qui l'aidèrent à bâtir le fort de Saint-Pierre. Il travaillait avec une ardeur infatigable à la prospérité de cette nouvelle colonie, lorsque la mort le surprit en 1636. Le cardinal, en apprenant cette nouvelle, dit au roi : « Votre majesté vient de perdre un de ses plus utiles serviteurs. »

CLXXXIV.

LEVÉE DU SIÈGE DE L'ILE DE RHÉ. — 8 NOVEMBRE 1627.

Tableau du temps commandé par le cardinal de Richelieu pour son château de Richelieu, et exécuté sur les dessins de CALLOT.

Tous les récits du temps parlent de la passion romanesque du duc de Buckingham pour la reine Anne d'Autriche, et des folies qu'elle lui inspira. La plus grande

de toutes fut de jeter son pays dans une guerre contre la France.

Louis XIII, qui n'ignorait pas les audacieuses galanteries de sa première ambassade, refusa de le recevoir une seconde fois à Paris avec le même titre. L'orgueilleux favori jura, dit-on, d'y revenir si bien accompagné qu'on ne pourrait lui en refuser l'entrée; et, prenant aussitôt en main la cause des protestants français menacés par Richelieu, il obtint du parlement anglais des subsides, et de Charles Ier un manifeste de guerre contre le roi de France. Le 20 juillet 1627 une flotte anglaise parut sur les côtes de Bretagne, et le 22 elle était maîtresse de l'île de Rhé, malgré l'héroïque résistance du gouverneur Toiras, qui fut obligé de se retirer dans le fort Saint-Martin.

Ce vaillant capitaine y soutint avec une poignée de soldats un siége de plus de trois mois. Buckingham, impatient d'être si longtemps arrêté devant une petite forteresse, offrit aux assiégés une capitulation honorable : elle fut rejetée. Il leur livra un furieux assaut : il fut repoussé. Enfin arriva le maréchal de Schomberg avec des renforts considérables, et les Anglais furent forcés de lever le siége. La flotte et l'armée françaises les poursuivirent dans leur retraite.

« A un endroit nommé *la Coharde*, les Français firent mine de vouloir charger ; mais la contenance des Anglais fut si bonne que l'ennemi s'arrêta tout à coup, quoique le lieu lui donnât de l'avantage. On continue la marche de part et d'autre. Les Anglais tiennent la

plaine, et les Français les dunes qui bordent la mer. Quand ceux-là furent arrivés à une digue qui, traversant les marais, aboutit au pont appelé de l'*Oye*, leurs bataillons commencèrent à se presser et à prendre leur défense : l'avant-garde et le corps de bataille enfilent le chemin étroit ; mais l'arrière-garde, chargée par le maréchal de Schomberg, fut aisément défaite. Les Anglais perdirent sept ou huit cents hommes ; le duc de Buckingham et quelques seigneurs de sa nation se battirent bravement en cette rencontre. Puysegur était sur le point de faire Buckingham prisonnier. Mais les soldats anglais l'enlevèrent promptement en l'air, et le passèrent de main en main au delà du pont de l'Oye. Milord Mountjoy, colonel de la cavalerie ; Grey, lieutenant général de l'artillerie ; cinq colonels et plusieurs officiers demeurèrent entre les mains des Français. Le roi paya leur rançon à ceux dont ils étaient prisonniers, et les renvoya peu de jours après à la reine d'Angleterre, sa sœur [1]. »

CLXXXV.

PRISE DE LA ROCHELLE. — 28 OCTOBRE 1628.

Tableau du temps commandé par le cardinal de Richelieu pour son château de Richelieu.

Le cardinal de Richelieu avait apporté dans les conseils de Louis XIII deux grandes pensées : il voulait rendre au dehors la France prépondérante, et au dedans

[1] *Histoire de Louis XIII*, par Levassor, liv. XXIV, p. 757.

la royauté absolue. L'organisation politique du parti protestant en France mettait un égal obstacle à ces deux projets. Le corps de la monarchie ne pouvait ni se constituer dans toute sa force, ni se mouvoir dans toute son indépendance, tant que subsisterait au sein du royaume cette confédération de petites républiques, armées de toutes pièces pour la révolte, et toujours prêtes à unir leur cause aux prétentions féodales des seigneurs mécontents qu'elles s'étaient donnés pour chefs. Ruiner la puissance politique du parti réformé était donc pour Richelieu le préliminaire indispensable de tout ce qu'il méditait de grand pour la royauté et pour la France.

Avec ce ferme génie qui toujours abordait de front les plus redoutables difficultés, il résolut de détruire du premier coup « le nid d'où avoient accoutumé d'éclore tous les desseins de rébellion, » la ville de la Rochelle. Les Rochellois, tenus en bride par le fort Louis, qu'on leur promettait de démolir et qu'on ne démolissait pas, s'en étaient vengés en faisant au commerce du royaume une guerre de pirates, et en appelant les Anglais dans l'île de Rhé. Mais une fois l'armée et la flotte anglaises éloignées des côtes, le cardinal se mit aussitôt à l'œuvre pour abattre ce vieux boulevard du protestantisme.

Le siége de la Rochelle, commencé le 10 août 1627, dura jusqu'au 28 octobre de l'année suivante. La résistance des habitants fut héroïque. Mais la détermination du cardinal était plus forte que la leur, et l'on sait par quel prodige de persévérance il construisit cette fameuse digue qui fermait le port et tenait la ville comme em-

prisonnée dans son isolement. Louis XIII l'avait nommé lieutenant général de ses armées et de ses flottes, et tout marchait à son absolu commandement. Aussi le roi, qui lui-même à deux reprises vint prendre part aux opérations du siége, n'hésita-t-il pas à proclamer, dans la déclaration qu'il publia après la soumission de la ville, « que le succès de l'entreprise était dû au cardinal. » La Rochelle, vaincue, perdit avec ses priviléges tout ce qui pouvait lui fournir les moyens de troubler la paix du royaume. Mais le cardinal se garda d'ensanglanter sa victoire par d'inutiles rigueurs.

CLXXXVI.

COMBAT DU PAS DE SUZE. — 6 MARS 1629.

Tableau du temps commandé par le cardinal de Richelieu pour son château de Richelieu.

CLXXXVII.

COMBAT DU PAS DE SUZE. — 6 MARS 1629.

Hippolyte Lecomte (d'après un tableau de Claude Lorrain).

Vincent de Gonzague, deuxième de ce nom, duc de Mantoue, était mort en 1627, sans postérité, appelant à lui succéder le duc de Nevers, qu'il avait marié à sa nièce, Marie de Gonzague, fille de François IV, son frère aîné. Un sujet du roi de France, devenu prince souverain en Italie, portait ombrage à l'ambitieuse mai-

son d'Autriche. Elle lui suscita un compétiteur; et comme de son côté le duc de Savoie élevait des prétentions sur l'héritage de Mantoue, pour mieux assurer la ruine du duc de Nevers, un partage à l'amiable divisa d'avance ses dépouilles entre les deux princes ses rivaux. Charles-Emmanuel, avec l'assistance des troupes espagnoles, eut bientôt saisi le Montferrat, qui formait son lot, et il assiégeait la ville de Casal, lorsque le duc de Nevers, trop faible pour résister à d'aussi puissantes attaques, réclama la protection de la France; Louis XIII s'empressa de lui envoyer des secours. Une expédition commandée par le maréchal d'Uxelles ayant échoué, le roi, malgré les rigueurs de l'hiver, s'achemina lui-même vers les Alpes avec une nouvelle armée.

Les Français, animés par la présence de leur roi, « forcèrent, selon l'expression d'un contemporain, des lieux où la nature défend même aux ours de passer. » Arrivé en face des barricades du pas de Suze, Louis XIII somme, d'après le titre des traités, le duc de Savoie de lui en livrer le passage. Charles-Emmanuel lui fait répondre qu'il n'est plus temps de parler de traités; que l'armée française est venue en ennemie, et que désormais c'est aux armes seules à vider le différend. Louis XIII ordonne aussitôt l'attaque. Elle fut si impétueuse, que les hommes qui défendaient les barricades, après leur première décharge, n'eurent que le temps de prendre la fuite. « J'ai ouï dire à mon père, qui fut toujours auprès du roi, dit le duc de Saint-Simon, qu'il mena lui-même les troupes aux retranchements, et qu'il les escalada à

leur tête, l'épée à la main, et poussé par les épaules pour escalader sur les rochers et sur les tonneaux et parapets. Sa victoire fut complète : Suze fut emportée après, ne pouvant se soutenir devant le vainqueur... Le duc de Savoie, éperdu, ajoute Saint-Simon, toujours d'après le récit de son père, vint à la rencontre du roi, mit pied à terre, lui embrassa la botte, et lui demanda grâce et pardon. Le roi, sans faire aucune mine de mettre pied à terre, le lui accorda en considération de son fils, et plus encore de sa sœur qu'il avait eu l'honneur d'épouser. »

CLXXXVIII.

PRISE DE CASAL. — 16 MARS 1629.

Tableau du temps commandé par le cardinal de
Richelieu pour son château de Richelieu.

Charles-Emmanuel vaincu devant Suze fut contraint d'ouvrir ses états à l'armée française, et d'approvisionner la ville de Casal, que naguère il assiégeait avec les Espagnols. Ceux-ci ne restèrent pas longtemps après lui sous les murs de cette place, et telle fut la frayeur que leur inspira la subite arrivée des Français, qu'ils évacuèrent précipitammment le Montferrat tout entier. Le duc de Nevers était rétabli dans la possession de son héritage. Louis XIII, pour l'y maintenir, lui laissa, en partant, une armée sous les ordres du brave Toiras, déjà connu par sa belle défense de l'île de Rhé.

CLXXXIX.

SIÉGE DE PRIVAS. — MAI 1629.

.

CXC.

PRISE DE NIMES. — JUILLET 1629.

.

CXCI.

PRISE DE MONTAUBAN. — AOUT 1629.

<p style="text-align:center">Ces trois tableaux du temps ont été commandés par le cardinal de Richelieu pour son château de Richelieu.</p>

Aussitôt après le traité de Suze, Louis XIII alla poursuivre contre les villes protestantes du Languedoc l'œuvre commencée à la Rochelle. Le 21 mai 1639 il somma Privas de se rendre. Le gouverneur Saint-André Montbrun, ayant rejeté les offres de la clémence royale, la ville fut investie et le siége commença. La première attaque fut si vive qu'elle découragea les assiégés : ils abandonnèrent précipitamment leurs remparts pour se réfugier dans les montagnes, et le lendemain, 28 mai, les troupes royales, trouvant les portes ouvertes, prirent possession de la place sans coup férir.

La soumission de Privas entraîna celle de presque toutes les villes des Cévennes, où la réforme était comme cantonnée depuis un siècle. Nîmes même se rendit, et

ce fut aux yeux du duc de Savoie le plus éclatant témoignage de l'anéantissement du parti huguenot, que l'entrée solennelle du roi dans cette grande cité. Montauban fut de toutes les villes réformées la dernière à se soumettre. Elle s'obstinait à garder ses fortifications, comme une garantie de sa sûreté : c'était là ce que Richelieu tenait à lui enlever; le jour même où il sortit de cette ville, après y avoir rétabli l'autorité souveraine du roi, la démolition de ses remparts fut commencée.

CXCII.

PRISE DE PIGNEROL. — 30 MARS 1630.

Tableau du temps commandé par le cardinal de Richelieu pour son château de Richelieu.

CXCIII.

PRISE DE PIGNEROL. — 30 MARS 1630.

Hipp. Lecomte. — 1836.

Le duc de Savoie n'exécutait pas le traité de Suze ; l'empereur refusait toujours au duc de Nevers l'investiture du duché de Milan, et le marquis de Spinola, à la tête d'une armée espagnole, était rentré dans le Montferrat. La guerre devenant imminente, Louis XIII nomma le cardinal de Richelieu généralissime des troupes françaises en Italie.

Le cardinal quitta Paris en grand appareil, ayant à l'une des portières de son carrosse le cardinal de la Va-

lette et le duc de Montmorency; à l'autre, les maréchaux de Schomberg et de Bassompierre. Le duc de Savoie, effrayé de l'approche des troupes françaises, envoya au pont de Beauvoisin son fils, le prince de Piémont, pour ouvrir avec le cardinal de nouvelles négociations. Mais le fier génie de Richelieu ne s'accommodait pas de ces lenteurs; il marcha rapidement devant lui, entra dans le Piémont, et fut bientôt sous les murs de Pignerol. Au bout de deux jours la ville demanda à capituler.

« Mais le comte Urbain de l'Escalange et ses gens de guerre, au nombre de huit cents, se jetèrent dans la citadelle, qui fut assiégée; les tranchées furent ouvertes le 23 mars, et les travaux avancés en telle diligence que la veille de Pâques on fut attaché à l'un des bastions de la citadelle, auquel on commença à faire deux mines. Les assiégés se sentant pressés, voyant aussi une circonvallation parfaite de la citadelle, et en outre un camp retranché avec des lignes, redoutes et forts, en sorte que les puissances d'Espagne, de l'empire et du duc de Savoie, qui estoient jointes ensemble, n'eussent pu le secourir, aimèrent mieux se rendre par capitulation que d'attendre la rigueur des armées du roi, qui leur estoit inévitable... Ainsi le siége finit le propre jour de Pâques, jour heureux en Italie pour y avoir gagné la bataille de Cerisoles et de Ravenne. »

[1] *Mercure français*, année 1630, p. 81.

CXCIV.

COMBAT DE VEILLANE. — 10 JUILLET 1630.

<div style="text-align:center"><small>Tableau du temps commandé par le cardinal de Richelieu pour son château de Richelieu.</small></div>

La prise de Pignerol n'avait pu ouvrir à l'armée française le chemin de Mantoue. Le duc de Nevers y était plus que jamais menacé par ses ennemis, et Toiras, assiégé dans Casal, n'y tenait qu'à force de persévérance et de courage. Il fallait agir plus puissamment en Italie. Louis XIII, toujours heureux d'échapper par la guerre aux intrigues de sa cour, se rendit à l'armée. On résolut de conquérir et l'on conquit en effet la Savoie, pour effrayer le duc, qui venait de se rattacher à l'alliance espagnole. Mais, au moment de pénétrer dans le Montferrat, le roi tomba dangereusement malade à Saint-Jean de Maurienne; l'intrigue recommença de s'agiter autour de son lit; on se préparait à un nouveau règne, et la guerre était abandonnée aux soins du brave duc de Montmorency, amiral de France, et petit-fils du grand connétable.

Il la soutint dignement. Ayant appris que le duc de Savoie a réuni près de Veillane une armée deux fois plus puissante que la sienne, et jaloux cependant d'obéir aux ordres du roi qui lui a commandé de conquérir, s'il est possible, la paix par une victoire, il manœuvre pour se joindre au maréchal de la Force, et donner la bataille

avec des chances moins inégales. Il n'y peut parvenir, et est forcé d'accepter seul le combat. L'historien de sa vie raconte des merveilles sur la bravoure qu'il y déploya, plus dignes d'un guerrier des temps de la chevalerie que d'un capitaine contemporain de Gustave-Adolphe. Seul, il se lança au milieu des ennemis, abattit à ses pieds Pagano Doria, frère du commandant de l'armée espagnole, pénétra jusqu'au cinquième rang de l'escadron que son impétuosité avait rompu ; puis, se jetant au milieu du gros bataillon des Allemands, « il l'enfonça avec une adresse accompagnée d'un bonheur inconcevable. Les ennemis croyaient l'avoir tué ; mais, le voyant tout couvert de feu de leurs mousquetades, rompre leurs rangs et jeter leurs soldats par terre, ils sont tellement effrayés qu'ils prennent la fuite, sans regarder si le duc est suivi ou non..... C'est une merveille qu'aucun des coups qu'il reçut en si grand nombre ne fut sanglant, excepté une égratignure à la lèvre. Son cheval était blessé en trois endroits, la garde de son épée et les tassettes de sa cuirasse emportées par des mousquetades ; son habillement de tête enfoncé, la branche de fer qui lui défendait le visage à demi coupée, et ses bras tellement meurtris que la noirceur y parut plus de trois semaines. »

Le combat de Veillane fut un des plus beaux faits d'armes de la campagne de 1630 : sept cents hommes de l'armée réunie de l'empereur et du duc de Savoie y périrent ; six cents demeurèrent prisonniers avec Doria leur général.

CXCV.

TRAITÉ DE RATISBONNE. — 13 OCTOBRE 1630.

<div style="text-align:center">ALAUX et HIPP. LECOMTE. — 1836.</div>

Depuis douze ans l'Allemagne avait vu s'allumer dans son sein cette longue et terrible guerre entre les puissances catholiques et protestantes, connue dans l'histoire sous le nom de *guerre de trente ans*. Jusque-là la prépondérance de l'autorité impériale et le génie de Waldstein avaient fait triompher la cause catholique, lorsque les protestants appelèrent à la tête de leur ligue le roi de Suède, Gustave-Adolphe. Ce grand guerrier changea bientôt la face des choses; ce fut l'empire qui trembla à son tour, et, au bruit de ses premiers succès (1630), Ferdinand II comprit bien vite qu'il ne fallait pas avoir à la fois Gustave et Richelieu sur les bras. Il convoqua à Ratisbonne une diète où devaient être portées toutes les réclamations élevées contre l'empire. Léon Brûlart y fut reçu en qualité d'ambassadeur du roi de France : il était accompagné du fameux père Joseph, confesseur et confident du cardinal de Richelieu. Les envoyés de Louis XIII firent valoir auprès de la diète les droits du duc de Nevers, et réclamèrent en sa faveur l'investiture du duché de Mantoue et de Montferrat. La cour impériale cédait dès qu'elle avait consenti à négocier : le 13 octobre fut conclu le traité de Ratisbonne, qui remettait en paix la

France avec l'empire, et assurait au duc de Nevers l'héritage de la maison de Gonzague.

CXCVI.
LEVÉE DU SIÉGE DE CASAL. — 26 OCTOBRE 1630.

Tableau du temps, commandé par le cardinal de Richelieu pour son château de Richelieu.

La guerre aurait dû finir en Italie au moment de la conclusion du traité de Ratisbonne; mais ce traité n'avait pas été ratifié par Philippe III; aucun envoyé de ce prince ne s'était présenté à la diète, et l'armée espagnole tenait toujours Toiras étroitement assiégé dans Casal. Aussi l'armée française, sous les maréchaux de Schomberg, de la Force et de Marillac, refusa-t-elle de suspendre sa marche. Elle fut bientôt sous les murs de Casal, et l'on était au moment d'en venir aux mains lorsque Mazarin, depuis cardinal, et alors gentilhomme du pape, chargé d'interposer sa médiation pontificale entre les puissances belligérantes, parvint, à force de courage et au péril de sa vie, à arrêter les combattants et à faire reconnaître le traité par le général espagnol. Toiras fut ainsi délivré après sept mois d'une belle défense.

« Dès que le traité fut signé, il demanda au marquis de Santa-Cruz la permission de passer au travers de son camp pour aller faire la révérence aux maréchaux de France. On la lui accorda volontiers. Il fut reçu par les Espagnols au bruit du canon, de la mousqueterie, et avec

les mêmes honneurs qu'ils auraient pu rendre à leur roi. Les Français applaudirent peut-être plus à la valeur et à l'habileté de cet excellent officier; mais les Espagnols n'admirèrent pas moins ses rares qualités. « Hé bien! monsieur, lui dit Schomberg en l'abordant, c'est pour la seconde fois. » Le maréchal voulait dire qu'il avait déjà délivré Toiras assiégé par le duc de Buckingham dans le fort de l'île de Rhé. — « Monsieur, répliqua civilement Toiras, j'en suis redevable aux armes du roi et à votre bonne conduite aussi[1]. »

CXCVII.

RÉCEPTION DES CHEVALIERS DU SAINT-ESPRIT A FONTAINEBLEAU. — 5 MAI 1633.

ALAUX et LAFAYE. — 1835.

« Le roi, chef et souverain grand maître de l'ordre du Saint-Esprit, désirant faire des chevaliers, commanda au sieur président de Chauny, secrétaire de l'ordre, de faire savoir à tous les chevaliers, commandeurs, tant cardinaux, prélats, qu'autres, et aussi à tous les officiers d'iceluy ordre, de se trouver à Fontainebleau le cinquième jour de may, pour y tenir le chapitre général, où sa majesté se trouva deux jours auparavant[2]... »

« La chambre de la belle cheminée, fort grande et spa-

[1] *Histoire de Louis XIII*, par Levassor, liv. XXIX, p. 517.
[2] *Mercure français*, année 1633.

cieuse, estant destinée pour cette action notable, fut ornée en la sorte qui suit :

« Elle estoit magnifiquement tapissée avec les armes des chevaliers tout autour. A l'un des bouts il y avoit un autel avec un grand-dais au-dessus, le tout orné de riches paremens de l'ordre. Près de cet austel estoit la chaire du roi, couverte d'un dais, et pas loin de là, du même costé, se voyoit le banc de messeigneurs les cardinaux, et derrière eux, celui destiné pour les archevêques de l'ordre.....

« Après que chacun eut pris place selon son rang, à savoir tous les chevaliers novices tout d'un même costé, sur un banc à main gauche, et les anciens chevaliers sur les hauts siéges à droite et à gauche au-dessous de l'escu de leurs armes, les cardinaux et archevêques en leurs bancs, et le roi sous son dais, en sa chaire, puis l'on commença vespres.

« Le *magnificat* estant achevé, les chevaliers novices se vinrent présenter l'un après l'autre devant sa majesté, et firent chacun le serment ; ensuite de quoi le roi leur mit le cordon bleu et la croix de l'ordre ; puis changèrent leurs cappes en longs manteaux de l'ordre, à fond de velours noir, couverts de flammes en broderies d'or et d'argent, et sur iceux le mantelet de toile d'or à fond vert, brodé de colombes d'argent, le tout doublé de satin jaune orangé [1]. »

[1] Tiré du Trésor des merveilles de la maison royale de Fontainebleau, p. 321.

CXCVIII.

FONDATION DE L'ACADÉMIE FRANÇAISE. — 1634.

ALAUX et HIPP. LECOMTE. — 1837.

Depuis l'année 1629 plusieurs beaux esprits se réunissaient toutes les semaines chez Valentin Conrart pour s'y entretenir de littérature. Ils se lisaient leurs ouvrages et se donnaient mutuellement des conseils. Godeau, depuis évêque de Grasse, Gombault, Chapelain, Serisy, Desmaretz et Boisrobert, étaient les principaux membres de cette petite société, destinée plus tard à une si haute illustration.

Le cardinal de Richelieu, passionné pour les lettres, mais voulant les gouverner comme tout le reste en souverain maître, apprit par Boisrobert l'existence de cette réunion de beaux esprits, et tout aussitôt il s'avisa du parti qu'il pouvait en tirer. Il leur fit offrir de se former en une compagnie régulière et placée sous sa protection. On hésita quelques instants si l'on échangerait contre ce glorieux patronage la douce liberté d'une obscure association; mais Chapelain fit comprendre que les désirs du cardinal étaient des ordres, et sa protection fut acceptée. Richelieu les engagea alors à agrandir leur compagnie, et à lui donner les statuts qu'ils croiraient les plus convenables. Ainsi naquit l'Académie française. Ses députés allèrent présenter solennellement au cardinal-ministre les règlements d'après lesquels elle devait

se gouverner, et celui-ci, après les avoir revus et corrigés en quelques parties, les approuva, puis expédia les lettres patentes qui la constituaient (1635). Le parlement sembla d'abord ne pas comprendre la haute pensée de Richelieu, et ce ne fut qu'après deux ans et avec restriction qu'il enregistra les lettres patentes. L'Académie s'éleva alors, comme un témoignage de ce que les plus petites choses peuvent devenir sous la main d'un grand homme.

CXCIX.

BATAILLE D'AVEIN. — 20 MAI 1635.

Tableau du temps, commandé par le cardinal de Richelieu pour son château de Richelieu.

Gustave-Adolphe était mort victorieux à Lutzen, et dès ce moment la fortune du parti protestant avait commencé à décroître en Allemagne. La bataille de Nordlingen (1634), gagnée sur les Suédois par le comte de Gallas, venait surtout de rendre à la maison d'Autriche un ascendant menaçant pour la France. Richelieu n'hésita pas à faire descendre alors dans la lice les armées françaises, et ici s'ouvre cette longue guerre contre l'Espagne, où se formèrent les premiers capitaines du siècle de Louis XIV, et qui ne devait se terminer qu'après vingt-cinq ans, à la paix des Pyrénées.

Les Espagnols avaient pris Trèves et son électeur, prince allié de la France. Louis XIII envoya réclamer contre cette infraction des traités, et n'obtint qu'un refus.

Ce refus fournit à Richelieu le prétexte qu'il cherchait. « Un héraut fut envoyé, dit le marquis de Montglat, pour déclarer la guerre au cardinal-infant, au nom du roi d'Espagne. Ce héraut ne put avoir audience, de sorte qu'il fut obligé d'afficher sur la grande place de Bruxelles et sur la frontière cette déclaration. »

Quatre armées sont mises à la fois sur pied ; les deux premières vont attaquer les Espagnols au pied des Alpes, dans la Valteline et le Milanais ; la troisième, sous le cardinal de la Valette, marche en Allemagne ; la dernière, commandée par les maréchaux de Chastillon et de Brezé, se rassemble à la frontière des Pays-Bas. Celle-ci doit combiner ses mouvements avec les Hollandais, engagés contre l'Espagne dans la longue guerre de leur indépendance.

Elle entre avant toutes les autres en campagne, et son premier effort est de se porter sur la Meuse pour se joindre, si elle le peut, au prince d'Orange, qui s'avance à la tête de l'armée des Provinces-Unies ; mais le prince Thomas de Savoie, général des troupes espagnoles, manœuvre de son côté pour empêcher cette réunion, et, n'ayant que des forces inférieures pour fermer aux Français le passage, il prend près le village d'Avein, au pays de Liége, une forte position, et y attend la bataille.

« Le combat, selon le récit de Sirot, vieux capitaine qui plus tard commanda la cavalerie à la bataille de Rocroy, fut rude et opiniâtre. Les ennemis à l'abord mirent notre aile droite en désordre ; mais l'aile gauche l'ayant soutenue, les Français qui ployaient prirent tant de

force et de vigueur qu'ils enfoncèrent tout ce qui se présenta devant eux, et il n'y eut plus qu'à poursuivre et à tuer. Il demeura des ennemis morts sur le champ de bataille et sur le chemin de leur fuite au moins quatre mille hommes, et l'on fit plusieurs prisonniers de considération; mais le prince Thomas s'étant sauvé de bonne heure, le comte de Bucquoy soutint tout l'effort et se retira enfin à Namur, lui quatorzième. La plaine où se donna le combat s'appelle Avein, et il dura depuis midi jusqu'à cinq heures du soir. »

CC.

PRISE DE SAVERNE. — 19 JUIN 1636.

Eug. Devéria. — 1837.

Le 19 juin 1636 la ville de Saverne se rendit au duc Bernard de Saxe-Weimar, illustre aventurier qui avait engagé son épée au service de la France. « Le duc avait voulu avoir seul l'honneur de la prise de cette place. Mais voyant qu'il n'en pouvait venir à bout, il pria le cardinal de la Valette de faire entrer à la garde de la tranchée les troupes qu'il commandait pour relever les siennes [1]. » Une portion de ce succès appartint donc aux armes françaises. Le vicomte de Turenne y commença sa renommée, qui plus tard devait s'élever si haut.

[1] *Mémoires de Richelieu.*

CCI.

PRISE DE LANDRECIES. — 26 JUILLET 1637.

HIPP. LECOMTE. — 1836.

Malgré les heureux auspices sous lesquels s'était ouverte la campagne de 1635, les armes françaises avaient fait peu de progrès. « Le cardinal de Richelieu, selon la remarque d'un contemporain, avait reconnu qu'il n'était pas aussi aisé de ruiner la maison d'Autriche qu'il se l'était imaginé; » et l'année suivante (1636), moins heureuse encore, avait été marquée par une suite de revers qui avaient amené les Espagnols à vingt lieues de Paris. Mais l'énergie de Richelieu s'était communiquée à toute la noblesse et à la bourgeoisie elle-même. Les Espagnols furent repoussés, et l'on reprit bientôt l'offensive. Au printemps de l'année 1637 deux armées assaillirent à la fois les Pays-Bas, celle du maréchal de Chastillon par la Champagne, celle du cardinal de la Valette par la Picardie.

Après avoir pris le Cateau-Cambrésis, le cardinal de la Valette « investit Landrecies le 19 de juin, et prit son quartier à Longfaveril. Les deux autres corps, commandés par le duc de Candale et la Meilleraye, arrivèrent le jour même devant la place. Cette ville est composée de cinq bastions revêtus de briques, le fossé plein d'eau, avec une bonne contrescarpe. Le cardinal de la Valette ouvrit la tranchée le 10 de juillet par un

côté, et la Meilleraye par l'autre, et l'attaque fut menée si vivement que la mine joua le 23, laquelle, ayant fait brèche, donna lieu au régiment de Longueval de se loger dessus. Le colonel Hainin, se voyant ainsi pressé, demanda composition, et remit le 26 Landrecies entre les mains des Français, lesquels le firent conduire avec sûreté jusqu'à Valenciennes[1]. »

CCII.

PRISE DU CATELET. — 8 SEPTEMBRE 1638.

HIPP. LECOMTE. — 1836.

Les grands événements de la campagne de 1638 se passèrent sur le Rhin. C'est là que l'élève de Gustave-Adolphe, le duc Bernard de Saxe-Weimar, remportait sur les impériaux ses deux victoires de Rheinfeld et de Rheinau; c'est là que, sous les yeux de toute l'Europe attentive, il s'emparait de Brisach, après neuf mois de siége, et du même coup enlevait l'Alsace à la maison d'Autriche; c'est là enfin que Turenne, Guébriant et d'autres capitaines français se formaient sous ce maître fameux au grand art de la guerre.

Pendant ce temps il ne se faisait rien de grand à la frontière des Pays-Bas. Le maréchal de Chastillon échouait au siége de Saint-Omer; le marquis de Brezé quittait son armée pour chercher le repos dans ses terres d'Anjou. C'étaient deux nouveaux capitaines qui soutenaient l'hon-

[1] *Mémoires du marquis de Montglat*, t. I, p. 178.

neur des armes françaises : Gassion, qui n'était que colonel, et à qui Piccolomini demandait un rendez-vous pour lui dire combien il admirait sa bravoure ; et du Hallier qui terminait la campagne par la prise du Catelet.

Cette place fut investie le 25 août, « et la circonvallation ne fut pas plus tôt fermée, qu'on ouvrit la tranchée. Les batteries furent dressées si promptement et si bien servies, que, le 8 septembre, du Hallier fut maître de la contrescarpe et fit sa descente dans le fossé, qui est sec et défendu par des flancs bas, qui n'empêchèrent pas d'attacher le mineur au bastion. La première mine fit peu d'effet, à cause des casemates qui sont dans les quatre bastions de cette place, qui donnèrent évent à la mine. Pour remédier à ce mal on alla par fourneaux, lesquels firent grandes brèches qui furent jugées raisonnables pour donner. Le régiment des gardes fut commandé d'un côté, et le régiment de Picardie de l'autre : ils montèrent tous deux à l'assaut, à la faveur des batteries qui tiraient incessamment sur le haut de la brèche, pour empêcher personne de paraître. La résistance fut médiocre et le Catelet fut emporté d'assaut. Toute la garnison fut prise ou tuée, et Gabriel de Las Torres, gouverneur, fut pris [1]. »

[1] *Mémoires de Montglat*, p. 207.

CCIII.

SIÉGE D'ARRAS. — 13 MAI 1640.

INVESTISSEMENT DE LA PLACE.

Tableau du temps.

Les mécontentements fomentés en Catalogne par le cardinal de Richelieu étaient venus augmenter les embarras de la cour de Madrid. Louis XIII saisit cette occasion pour exécuter le projet qu'il avait conçu depuis longtemps de s'emparer des Pays-Bas. Il se rendit à Soissons pour y diriger les opérations de la guerre : deux armées, l'une, sous les ordres du maréchal de la Meilleraye, et l'autre commandée par les maréchaux de Chastillon et de Chaunes, avaient été rassemblées sur les frontières du nord de la France.

Puysegur rapporte dans ses Mémoires qu'il fut envoyé près du roi pour recevoir ses ordres. « Le conseil se tint à Soissons dans le cabinet de l'évêché. Il n'y avoit que le roi, M. le cardinal et M. Des-Noïers. J'étois dans la chambre auprès de la porte ; un quart d'heure après qu'ils furent entrez, M. Des-Noïers m'appela et me fit passer dans le cabinet. « Nous venons de résoudre le siége d'Arras, me « dit le roi ; il faut tenir la chose secrète. Dites seulement « à M. de Chastillon d'en faire autant. Je vas dépêcher un « courrier au maréchal de la Meilleraye, afin qu'il prenne « le temps qu'il faut pour s'y rendre du côté de deçà la « Scarpe. Le maréchal de Chastillon saura aussi le jour

« qu'il doit passer la Somme pour entrer dans le pays en-
« nemi et pour donner la jalousie aux autres places. J'irai
« à Amiens et ferai venir les troupes que du Hallier com-
« mande vers la frontière de Champagne. » M. le cardinal
m'ordonna de dire à M. de Chastillon que le projet
était digne d'un aussi grand capitaine que lui.

« Le cardinal commence incontinent de donner tous
ses soins et toute son application au succès de l'entre-
prise... Et la marche des deux armées fut si bien con-
certée, qu'elles arrivèrent en même temps devant Arras.
Le nombre des assiégeants montait à vingt-cinq mille
hommes de pied et neuf mille de cavalerie, selon la re-
lation publiée par ordre du roi après la prise de la ville. »

« Le 13 de ce mois, écrit le maréchal de Chastillon,
M. de Chaunes et moi sommes venus ici du côté de Bé-
thune, pour investir Arras. M. de la Meilleraye, ayant passé
entre Cambrai et Bapaume, est arrivé le même jour et a
investi la ville de l'autre côté, de manière que les habitants
et la garnison se trouvèrent environnés de deux grandes
armées en même jour et presqu'à la même heure. »

Le duc d'Enghien (depuis le grand Condé) était au
siége comme volontaire, avec les ducs de Nemours, de
Luines, etc. Un officier irlandais, nommé Eugène O-Néal,
commandait la garnison d'Arras, qui se composait d'Es-
pagnols, Napolitains, Wallons et Allemands.

« Le siége d'Arras, commencé le 13 juin, dit le ma-
réchal de Bassompierre, causa de l'inquiétude aux deux
partis. Les uns craignaient que leur ville ne fût empor-
tée, et les autres que leur entreprise n'échouât. Les

assiégés se préparent donc à une brave défense; les assiégeants à de vigoureuses attaques, et les Espagnols à un prompt secours de la place[1]. »

Le cardinal-infant, gouverneur des Pays-Bas, employa tous les moyens dont il put disposer pour faire lever le siége; il fit passer dans la place de puissants secours, vint lui-même à la tête d'une nombreuse armée attaquer les lignes françaises, et les maréchaux se trouvèrent un moment placés dans la position la plus critique. Pendant qu'ils interdisaient aux assiégés toute communication avec le dehors de la place, eux-mêmes étaient enveloppés de tous côtés par l'armée espagnole, qui ne laissait parvenir dans leur camp aucun convoi. L'armée française manquait de tout, et le découragement était à son comble, lorsque du Hallier, chargé de la conduite d'un convoi considérable, parvint à le faire entrer dans le camp. Le siége reprit avec la plus grande vigueur, et la ville, réduite aux dernières extrémités, se rendit enfin le 9 août.

CCIV.

LE POUSSIN PRÉSENTÉ A LOUIS XIII. — 1640.

LAFAYE (d'après un plafond du Louvre par M. ALAUX). — 1837.

Richelieu, jaloux de tout ce qui pouvait accroître la gloire de la France, ne laissait aucune occasion d'encourager par son appui et ses récompenses les savants et les artistes les plus distingués de son temps. La renommée

[1] *Histoire de Louis XIII*, par Levassor, t. X, p. 115 à 120.

dont le Poussin jouissait en Italie était dès longtemps parvenue au cardinal. Par ses ordres ce grand peintre fut appelé en France, et chargé de contribuer par son génie à l'embellissement des galeries du Louvre.

Le Poussin, ainsi qu'il nous l'apprend lui-même dans ses lettres, arriva à Paris dans le courant de l'année 1640. Conduit d'abord chez le cardinal-ministre, il fut ensuite présenté à Louis XIII, qui l'accueillit avec bonté.

CCV.

COMBAT NAVAL DE SAINT-VINCENT. — 22 JUILLET 1640.

Gudin. — 1839.

« Le marquis de Brezé ayant rencontré entre le cap de Saint-Vincent et Cadix la flotte des Indes, commandée par le marquis de Castignosa de la maison de Zapata, l'avait attaquée et contrainte à se retirer dans la baie de Cadix, après avoir perdu six galions brûlés ou coulés à fond, tués, ou noyés, entre lesquels on compte avec un grand nombre de marchandises et d'hommes Castignosa. Plein d'ardeur et de courage, Brezé voulait poursuivre sa victoire et entrer dans la baie; mais les plus habiles officiers le retinrent, et lui remontrèrent que ce serait exposer la flotte à un trop grand danger, et qu'il fallait se contenter d'avoir tellement incommodé l'ennemi, qu'il ne pût envoyer cette année aux Indes, ni par conséquent recevoir le secours d'argent qu'il en attendait[1]. »

[1] *Histoire de Louis XIII*, par Levassor, t. X, p. 152.

CCVI.

SOURDIS, ARCHEVÊQUE DE BORDEAUX, CHASSE LES ESPAGNOLS DU PORT DE ROZES. — 26 MARS 1641.

GUDIN. — 1839.

Les succès de la marine française continuèrent dans l'année 1641.

Le cardinal-ministre avait mis à la tête de l'armée navale Sourdis, archevêque de Bordeaux, qualifié général des armées navales du Levant, avec ordre de se préparer à faire voile vers les côtes de Catalogne avec les vaisseaux et les galères de la Méditerranée. «Le prélat, dit Levassor dans son Histoire de Louis XIII, qui étudiait plus assidûment le cérémonial de la mer que les rubriques de son bréviaire et de son missel, et auquel le bruit du canon plaisait beaucoup plus que la musique et le son des orgues de son église, exécuta promptement l'ordre qu'on lui avait donné de se mettre en mer avec les vaisseaux et les galères, et de se rendre maître du cap de Quiers. Le 15 février il y envoie trois vaisseaux avec quatre cents hommes, qui s'emparent de la ville et de trois tours sur les éminences; fait partir ensuite dix vaisseaux de guerre avec des munitions et huit cents hommes de pied, qui arrivent le 12 mars. Le prélat-général d'armée vient enfin lui-même le 26 avec douze galères, chasse celles des Espagnols et leurs vaisseaux du port de Rozes et des autres qu'ils avaient encore, et leur

prend quelques vaisseaux et quelques galères. De manière que le duc de Ferrandin, général des galères d'Espagne, ou trop faible, ou effrayé, n'ose sortir du port de Gênes pour s'opposer à ce premier feu de l'archevêque[1]. »

CCVII.

SIÉGE D'AIRE. — 1641.

INVESTISSEMENT DE LA PLACE.

Tableau du temps.

La ville d'Aire fut assiégée par l'armée française que commandait le maréchal de la Meilleraye, ayant sous ses ordres le comte de Guiche et le maréchal de camp Gassion.

« La garnison, forte de deux mille hommes, se défendit bravement, dit Levassor, depuis la fin de mai jusqu'à celle de juillet, sous la conduite de Bernovite, qui s'était déjà signalé à la bataille d'Hesdin et d'Arras. »

Gassion acquit beaucoup de gloire dans cette entreprise. « Le roi apprend tous les jours de nouveaux exploits de Gassion, dit le cardinal Richelieu dans une de ses lettres; il en aura toute la reconnaissance possible. Pour moi, qui ne suis pas moins intentionné pour lui, j'en suis ravi[2]. »

Le cardinal-infant chercha inutilement à faire lever le siège d'Aire : le maréchal de la Meilleraye était trop

[1] Levassor, t. X, p. 145.
[2] *Idem*, p. 99.

fortement retranché pour que le prince espagnol pût tenter de forcer ses lignes; « et toutes ses tentatives n'aboutirent qu'à jeter cinq cents hommes dans la place, qui fut contrainte de se rendre le 26 juillet[1]. »

CCVIII.

COMBAT NAVAL DEVANT TARRAGONE. — 20 AOUT 1641.

Gudin. — 1839.

Le théâtre de la guerre s'était agrandi : on se battait au pied des Pyrénées. C'était Richelieu qui, pour être plus fort contre l'Espagne, lui avait suscité une révolution en Portugal et une révolte en Catalogne. Un vice-roi français, le maréchal de Brezé, siégeait à Barcelone, et y commandait au nom du roi de France.

Le comte-duc d'Olivarez se faisait un point d'honneur de secourir Tarragone, assiégée par le comte de la Mothe-Houdancourt et de repousser ensuite les Français au delà des Pyrénées. Toutes les forces navales d'Espagne ramassées s'avançaient sous la conduite du duc de Mequada, général des galions; de don Melchior de Borgia, général des galères d'Espagne, et du duc de Ferrandin, général de celles de Naples. Le duc de Laurenzana, le ministre d'Inojosa et plusieurs autres personnes distinguées servaient sur la flotte en qualité de volontaires. L'archevêque de Bordeaux était bien inférieur en forces à une flotte si nombreuse et si puissante,

[1] *Histoire de Louis XIII*, par Levassor, t. X, p. 99.

où l'on comptait soixante-et-dix gros bâtiments. Les détails du combat sont empruntés à lui-même, sur la relation qu'il envoya au roi, signée de tous les capitaines des vaisseaux et des galères.

« Le 20, à la pointe du jour, les galères ennemies parurent au nombre de vingt-neuf, avec leur secours, à trois ou quatre milles de notre armée. On se met incontinent sous les voiles, on prend les postes les plus propres à leur empêcher l'entrée. Après avoir observé notre contenance, les galères espagnoles se retirent vers leurs vaisseaux. Là tous se mettent en corps, courent quelque temps ensemble tenant le vent, et s'abattent toujours sur notre armée, qui, nonobstant le vent contraire, était tantôt sur un bord, tantôt sur l'autre au-devant des ennemis pour empêcher le secours. Voyant enfin que tout favorise leur dessein, et que l'avantage du vent est le gain de la partie, ils séparent leurs vaisseaux de leurs galères, et celles-ci se vont joindre à trente ou quarante brigantins. Notre armée, qui courait vers les vaisseaux ennemis, revire en même temps de bord sur les galères espagnoles, afin de s'opposer au passage du secours. Mais à l'heure même les vaisseaux des ennemis, au nombre de trente-cinq, et leurs galères, s'abattent, le vent en poupe, sur notre armée : de manière qu'il ne fut plus question de s'opposer au secours, mais aux grandes forces des Espagnols, et telles que, sans le courage et la valeur extraordinaire des capitaines des vaisseaux et des galères, nous devions succomber en cette occasion. Car enfin, les vaisseaux ennemis nous

battaient en flanc et les galères par derrière, sans que nous pussions nous servir que d'une partie de notre artillerie. Cependant nous leur témoignâmes qu'il ne faisait pas bon s'approcher si près de nous. Après un combat de quatre heures que la nuit termina, nous les contraignîmes à se retirer avec force mâts et cordages coupés, sans compter la perte des hommes qu'ils ont faite. Nous ne la savons pas exactement. Elle doit être fort grande par la quantité de coups de canon et de mousquet que nous leur avons tirés, presqu'à bout touchant, et par le nombre de soldats qu'ils avaient sur leurs vaisseaux. Les nôtres ont été aussi fort fracassés. Tel a reçu jusqu'à cent coups de canon. Il n'y a point de galères qui ne soit beaucoup endommagée, et qui n'ait perdu soldats et chiourmes[1]. »

CCIX.

PRISE DE COLLIOURE. — 13 AVRIL 1642.

Hipp. Lecomte. — 1836.

Le Roussillon, placé entre le Languedoc et la Catalogne, appartenait encore à la couronne d'Espagne, et gênait les communications de Louis XIII avec sa nouvelle province. Il fallut en entreprendre la conquête. Le roi, malgré le déclin de sa santé, voulut conduire l'expédition lui-même, et le cardinal se fit traîner à sa suite, la mort déjà sur le front, mais ayant encore la

[1] Levassor, t. X, p. 167.

force de porter aux conspirateurs du dedans et aux ennemis du dehors des coups également terribles.

Le roi arriva le 10 mars à Narbonne, et le 16 il investit Collioure, dont la prise devait lui faciliter celle de Perpignan; la ville était forte, et fut vigoureusement défendue. Dès les premiers jours du siége, les Espagnols firent trois sorties; toutes furent repoussées, mais la dernière, après que l'ennemi eut pénétré dans la tranchée et en eut détruit les travaux. Cependant le marquis de Povar, à la tête de trois mille chevaux, avait reçu l'ordre inexécutable de traverser toute la Catalogne en armes, et d'aller au secours de la place assiégée. La Mothe-Houdancourt lui ferma le passage, le battit et le fit prisonnier; il y gagna le bâton de maréchal. Dès lors le siége fut poursuivi sans obstacle. Un premier assaut livra la ville aux Français; on attaqua alors la citadelle. « La nuit du 2 au 3 avril, dit le marquis de Montglat, dont nous aimons à emprunter l'exacte et judicieuse narration, les assiégés firent une sortie qui fut vertement repoussée par le régiment de Champagne, lequel ne les chassa pas seulement de la tranchée, mais aussi de l'esplanade qui est entre la ville et le château. Le 4 on fit la descente dans le fossé; les mineurs s'attachèrent le 6, et mirent le 9 le feu à leur mine, laquelle fit grande brèche, et les Suisses se logèrent dessus. Aussitôt on entendit la chamade pour parlementer, et le 10 la capitulation fut signée, selon laquelle le marquis de Mortare remit ce château entre les mains des Français, le 13, avec le fort Saint-Elme, et fut conduit à Pampelune. »

CCX.

SIÉGE DE PERPIGNAN. — 1642.

INVESTISSEMENT DE LA PLACE.

<div align="right">Tableau du temps.</div>

CCXI.

PRISE DE PERPIGNAN. — 5 SEPTEMBRE 1642.

<div align="right">Tableau du temps, commandé par le cardinal de
Richelieu pour son château de Richelieu.</div>

CCXII.

PRISE DE PERPIGNAN. — 5 SEPTEMBRE 1642.

<div align="right">Alaux et Hipp. Lecomte. — 1836.</div>

Dix jours après la prise de Collioure (23 avril), Louis XIII alla investir Perpignan. Il présida lui-même aux premières opérations du siége, « montant à cheval tous les jours pour ordonner les travaux, et faisant le tour des lignes pour voir si tout allait bien. Le marquis de Florez d'Avila, qui commandait la place, envoya savoir où logeait le roi, afin d'empêcher qu'on tirât de ce côté; ce qu'il observa ponctuellement, pour faire voir le respect qui était dû à la majesté royale, même par les ennemis. » Mais une fois les lignes achevées et le blocus établi autour de la ville, qu'on voulait réduire par la famine, Louis XIII malade se sentit hors d'état de

rester plus longtemps sous les murs de Perpignan, et laissa le soin du siége aux maréchaux de Schomberg et de la Meilleraye. « Ceux-ci gardèrent si bien leurs lignes, que rien n'entrait dans la ville; tellement qu'après avoir duré cinq mois et consumé tous les vivres qui étaient dedans, jusqu'aux chevaux, mulets, ânes, chiens et chats, même cuirs, le marquis de Florez d'Avila capitula, et rendit la ville et la citadelle de Perpignan, le 5 septembre [1]. » Perpignan passait alors pour le plus fort boulevard de la frontière espagnole.

« Sire, vos armes sont dans Perpignan et vos ennemis sont morts, » écrivait Richelieu à Louis XIII, lui annonçant cette belle conquête et le supplice de Cinq-Mars, son favori, comme deux succès d'une égale importance.

CCXIII.

BATAILLE DE LÉRIDA. — 7 OCTOBRE 1642.

Hipp. Lecomte. — 1836.

Le Roussillon était perdu pour l'Espagne, et toutes les forces rassemblées par le comte-duc d'Olivarès arrivaient trop tard pour sauver cette province. Le ministre de Philippe III voulut du moins réparer par quelque action d'éclat une perte aussi considérable, et il donna l'ordre au marquis de Leganez de s'emparer de Lérida, ville forte de la Catalogne, sur la Sègre. Le maréchal de la Mothe-Houdancourt se porte aussitôt au secours de cette

[1] *Mémoires de Montglat*, p. 366.

place, et, informé que le général espagnol a réuni ses troupes à celles du marquis de Tarracuse, défenseur malheureux du Roussillon, il les attend de pied ferme, malgré la supériorité de leurs forces, sous les murs de la ville qu'ils viennent assiéger.

« Les deux armées furent, le 7 octobre, en vue l'une de l'autre, et à dix heures du matin la bataille commença, dans laquelle les Français furent chargés d'abord si vigoureusement par les régiments du prince d'Espagne et du comte-duc, qu'ils furent mis en désordre; mais le baron d'Alais et le comte des Roches-Baritaut les soutinrent si hardiment que la chance tourna, et les Espagnols furent rompus et tellement mis en déroute qu'ils prirent la fuite, et se sauvèrent en grande confusion à Fragues. Le champ de bataille demeura aux Français avec tout le canon... Les Espagnols laissèrent deux mille morts sur la place, et la ville de Lérida fut sauvée, ce qui causa une grande joie dans la Catalogne [1]. »

CCXIV.

LE CARDINAL DE RICHELIEU FAIT DON DU PALAIS-ROYAL A LOUIS XIII. — 2 DÉCEMBRE 1642.

HIPP. LECOMTE (d'après le tableau original de DROLLING, fait en 1823, et placé dans la galerie du Palais-Royal).

Richelieu voyait approcher sa dernière heure. Louis XIII, languissant lui-même et atteint du mal qui

[1] Montglat, t. I, p. 568.

devait bientôt finir ses jours, voulut voir son grand ministre au lit de mort. Il se rendit chez lui, accompagné du marquis de Villequier, capitaine de ses gardes. « Sire, lui dit le cardinal, voici le dernier adieu. En prenant congé de votre majesté, j'ai la consolation de laisser son royaume plus puissant qu'il n'a jamais été, et ses ennemis abattus. La seule récompense de mes peines et de mes services que j'ose demander à votre majesté c'est la continuation de sa protection et de sa bienveillance à mes neveux et à mes parents. Je ne leur donnerai ma bénédiction qu'à condition qu'ils serviront votre majesté avec une fidélité inviolable. Votre majesté a dans son conseil plusieurs personnes capables de la servir utilement; je lui conseille de les retenir auprès d'elle. » C'est alors, ajoutent quelques historiens, que Richelieu désigna au roi le cardinal Mazarin comme le ministre le plus digne de le remplacer. Après quoi il remit aux mains de Louis XIII l'acte de donation du Palais-Cardinal.

Cette donation, faite à la couronne dès l'année 1636, avait été renouvelée par le cardinal de Richelieu dans son testament *passé à Narbonne, en l'hôtel de la Vicomté*, le 23 mai 1642. En voici les propres termes :

« Je déclare que, par contrat du 6 juin 1636, devant Guerreau et Pargue, j'ai donné à la couronne mon grand hôtel que j'ai bâti sous le nom de Palais-Cardinal, ma chapelle d'or enrichie de diamants, mon grand buffet d'argent ciselé, et un grand diamant que j'ai acheté de Lopez. Toutes lesquelles choses le roi a eu agréable

par sa bonté d'accepter, à ma très-humble et très-instante supplication, que je lui fais encore par ce présent testament, et d'ordonner que le contrat soit exécuté dans tous ses points. »

Dans un autre article du testament le cardinal recommande qu'une somme de 1,500,000 francs, prise sur sa succession, soit remise *entre les mains de sa majesté.*

CCXV.

PIERRE LEGRAND S'EMPARE D'UN GALION ESPAGNOL. — 1643.

Gudin. — 1839.

Richelieu venait de mourir (4 décembre 1642), et la protection qu'il accordait aux colonies ne lui avait pas survécu. Ces milliers de Français transportés au bout des mers se virent alors abandonnés, en butte à la jalousie et à la cupidité des autres nations, des Espagnols surtout, qui regardaient le moindre établissement sur un monde découvert par eux comme une usurpation de leurs droits. La manière barbare dont avaient été écrasées par ces avides dominateurs plusieurs colonies naissantes avertissait les Français que le droit du premier occupant avait besoin d'être soutenu par le droit du plus fort; ils quittèrent donc la charrue, abandonnèrent leurs habitations, impuissantes à les protéger contre les ravages de la guerre, et vinrent se réfugier dans la partie septentrionale de l'île de Saint-Domingue, se cachant dans les forêts qui la couvrent, et faisant

pour se nourrir la chasse aux bœufs sauvages, ce qui leur fit donner le nom de boucaniers. Bientôt, leur nombre croissant chaque jour et la chasse ne suffisant plus à leurs besoins, la plupart se résolurent à revenir à leur première profession, et se lancèrent sur l'Océan. Ils s'établirent d'abord en confrérie, sous le nom de *frères de la côte*, mettant leurs biens en commun, et ne reconnaissant d'autre supériorité entre eux que celle de la force et de l'adresse. Subdivisés en petites sociétés de cinquante ou cent hommes au plus, ils se mirent à voguer nuit et jour dans de grandes barques découvertes, comme des sauvages, l'œil toujours fixé sur l'horizon, et firent plus d'une fois expier aux Espagnols leurs cruautés envers leurs devanciers, et la vie précaire et aventureuse à laquelle ils les réduisaient. Bientôt de nouveaux aventuriers se joignirent à eux, et abandonnèrent la mère patrie pour aller aux Antilles partager les périls et les prises de ces hardis marins; Dieppe en fournit un grand nombre, qui s'illustrèrent par des traits de bravoure héroïques et presque fabuleux.

Parmi les flibustiers dieppois, Pierre Legrand est un des plus célèbres. Voici comment il débuta dans la carrière. Il croisait depuis quinze jours au débouquement de Bahama, lorsqu'il vit venir à lui un grand galion espagnol avec un pavillon de vice-amiral. Legrand montait un bateau de quatre canons, et n'avait avec lui que vingt-huit hommes, mais tous braves et décidés comme lui. Forçant aussitôt de voiles et de rames, il

court au-devant du galion, le joint, s'élance sur son bord et en même temps coule à fond son propre navire. Cette audace désespérée étourdit le capitaine espagnol; son équipage stupéfait ne songe pas même à se défendre. Legrand, maître du galion, dépose une partie de ses prisonniers sur le rivage, et n'emmenant avec lui que le capitaine et ses officiers, s'en retourne fièrement à Dieppe, sa patrie, faire admirer sa prise, et en recueillir les immenses profits.

FIN DU PREMIER VOLUME.

TABLE INDICATIVE

DES SALLES

OU SONT PLACÉS LES TABLEAUX HISTORIQUES

DONT LES SUJETS SONT COMPRIS DANS LE PREMIER VOLUME.

		Pages.
1.	Pharamond élevé par les Francs sur le pavois............	3
	Aile du nord; rez-de-chaussée, salle n° 6.	
2.	Bataille de Tolbiac..................................	4
	Aile du midi; 1er étage, galerie des Batailles, n° 137.	
3.	Baptême de Clovis...................................	5
	Aile du nord; pavillon du Roi, 1er étage.	
4.	Baptême de Clovis...................................	Ibid.
	Aile du nord; rez-de-chaussée, salle n° 5.	
5.	Entrée triomphale de Clovis à Tours...................	6
	Aile du nord; rez-de-chaussée, salle n° 5.	
6.	Champ de mars......................................	7
	Partie centrale; 1er étage, salle des États Généraux, n° 129.	
7.	Funérailles de Dagobert à Saint-Denis.................	8
	Aile du nord; rez-de-chaussée, salle n° 5.	
8.	Bataille de Tours....................................	10
	Aile du midi; 1er étage, galerie des Batailles, n° 137.	
9.	Sacre de Pepin le Bref...............................	11
	Aile du nord; pavillon du Roi, 1er étage.	
10.	Sacre de Pepin le Bref...............................	Ibid.
	Aile du nord; rez-de-chaussée, salle n° 5.	
11.	Champ de mai.......................................	12
	Partie centrale; 1er étage, salle des États Généraux, n° 129.	
12.	Charlemagne traverse les Alpes.......................	13
	Aile du nord; pavillon du Roi, 1er étage.	

TABLE.

Pages.

13. Charlemagne traverse les Alpes.................. 13
 Aile du nord; rez-de-chaussée, salle n° 5.

14. Charlemagne couronné roi d'Italie................ 14
 Aile du nord; rez-de-chaussée, salle n° 5.

15. Charlemagne dicte les Capitulaires............... Ibid.
 Aile du nord; rez-de-chaussée, salle n° 5.

16. Alcuin présenté à Charlemagne.................. 15
 Aile du nord; rez-de-chaussée, salle n° 5.

17. Charlemagne reçoit à Paderborn la soumission de Witikind.. 16
 Aile du midi; 1er étage, galerie des Batailles, n° 137.

18. Charlemagne est couronné à Rome empereur d'Occident.... 18
 Aile du nord, pavillon du Roi, 1er étage.

19. Charlemagne associe à l'empire son fils Louis le Débonnaire.. 19
 Partie centrale; 1er étage, salle des États Généraux, n° 129.

20. Bataille de Fontenay en Auxerrois................ 20
 Aile du nord; rez-de-chaussée, salle n° 5.

21. Combat de Brissarthe........................... 22
 Aile du nord; rez-de-chaussée, salle n° 5.

22. Bataille de Saucourt en Vimeu................... 24
 Aile du nord; rez-de-chaussée, salle n° 5.

23. Eudes, comte de Paris, fait lever le siége de Paris......... 25
 Aile du midi, 1er étage, galerie des Batailles, n° 137.

24. Lothaire défait l'empereur Othon II sur les bords de l'Aisne.. 27
 Aile du nord; rez-de-chaussée, salle n° 5.

25. Hugues Capet proclamé roi de France par les grands du royaume.. 29
 Partie centrale; 1er étage, salle des États Généraux, n° 129.

26. Levée du siége de Salerne....................... 30
 Partie centrale; 1er étage, salle des Croisades, n° 128.

27. Bataille de Civitella............................ 31
 Partie centrale; 1er étage, salle des Croisades, n° 128.

TABLE.

	Pages.
28. Combat de Céramo.	33
Partie centrale; 1ᵉʳ étage, salle des Croisades, n° 128.	
29. Départ de Guillaume le Conquérant.	34
Aile du nord; pavillon du Roi, rez-de-chaussée.	
30. Henri de Bourgogne reçoit l'investiture du comté de Portugal.	36
Partie centrale; 1ᵉʳ étage, salle des Croisades, n° 128.	
31. Prédication de la première croisade, à Clermont en Auvergne.	37
Aile du nord; pavillon du Roi, rez-de-chaussée.	
32. L'empereur Alexis Comnène reçoit à Constantinople l'ermite Pierre à la tête des premiers croisés.	39
Partie centrale; 1ᵉʳ étage, salle des Croisades, n° 128.	
33. Adoption de Godefroy de Bouillon par l'empereur Alexis Comnène.	40
Partie centrale; 1ᵉʳ étage, salle des Croisades, n° 128.	
34. Bataille sous les murs de Nicée.	42
Partie centrale; 1ᵉʳ étage, salle des Croisades, n° 128.	
35. Baudouin s'empare de la ville d'Édesse.	44
Partie centrale; 1ᵉʳ étage, salle des Croisades, n° 128.	
36. Prise d'Antioche par les croisés.	45
Partie centrale; 1ᵉʳ étage, salle des Croisades, n° 128.	
37. Bataille sous les murs d'Antioche.	46
Partie centrale; 1ᵉʳ étage, salle des Croisades, n° 128.	
38. Combat singulier de Robert, duc de Normandie, avec un guerrier sarrasin sous les murs d'Antioche.	47
Aile du nord; pavillon du Roi, rez-de-chaussée.	
39. Tancrède prend possession de Bethléem.	Ibid.
Aile du nord; pavillon du Roi, rez-de-chaussée.	
40. Tancrède au mont des Oliviers.	48
Aile du nord; pavillon du Roi, rez-de-chaussée.	
41. Arrivée des croisés devant Jérusalem.	49
Aile du nord; pavillon du Roi, rez-de-chaussée.	
42. Prise de Jérusalem par les croisés.	50
Aile du nord; pavillon du Roi, rez-de-chaussée.	

43. Godefroy de Bouillon élu roi de Jérusalem.............. 52
 Partie centrale; 1er étage, salle des Croisades, n° 128.

44. Bataille d'Ascalon...................................... 53
 Partie centrale; 1er étage, salle des Croisades, n° 128.

45. Godefroy de Bouillon suspend aux voûtes de l'église du Saint Sépulcre les trophées d'Ascalon....................... Ibid.
 Partie centrale, 1er étage, salle des Coisades, n° 128.

46. Godefroy tient les premières assises du royaume de Jérusalem. 54
 Aile du nord; pavillon du Roi, rez-de-chaussée.

47. Funérailles de Godefroy de Bouillon sur le Calvaire....... 55
 Aile du nord; pavillon du Roi, rez-de-chaussée.

48. Prise de Tripoli....................................... 56
 Aile du nord; pavillon du Roi, rez-de-chaussée.

49. Affranchissement des communes......................... 57
 Partie centrale; 1er étage, salle des États Généraux, n° 129.

50. Institution de l'ordre de Saint-Jean de Jérusalem......... 58
 Aile du nord; pavillon du Roi, rez-de-chaussée.

51. Louis le Gros prend l'oriflamme à Saint-Denis............ 59
 Aile du nord; rez-de-chaussée, salle n° 5.

52. Prise de Tyr par les croisés............................ 60
 Aile du nord; pavillon du Roi, rez-de-chaussée.

53. Institution de l'ordre du Temple........................ 61
 Aile du nord; pavillon du Roi, rez-de-chaussée.

54. Le pape Eugène III reçoit les ambassadeurs du roi de Jérusalem.. 62
 Aile du nord; pavillon du Roi, rez-de-chaussée.

55. Prédication de la deuxième croisade à Vezelay en Bourgogne. Ibid.
 Aile du nord; pavillon du Roi, rez-de-chaussée.

56. Éléonore de Guyenne prend la croix avec les dames de sa cour. 64
 Partie centrale; 1er étage, salle des Croisades, n° 128.

57. Louis VII va prendre l'oriflamme à Saint-Denis........... 65
 Aile du nord; pavillon du Roi, rez-de-chaussée.

TABLE. 287

		Pages.
58.	Prise de Lisbonne par les croisés....................	65
	Aile du nord; pavillon du Roi, rez-de-chaussée.	
59.	Louis VII force le passage du Méandre............	66
	Aile du nord; pavillon du Roi, rez-de-chaussée.	
60.	Louis VII se défend contre sept Sarrasins..............	67
	Aile du nord; pavillon du Roi, rez-de-chaussée.	
61.	Louis VII, l'empereur Conrad et Baudouin III, roi de Jérusalem, délibèrent à Ptolémaïs sur la conduite de la guerre sainte.................................	68
	Aile du nord; pavillon du Roi, rez-de-chaussée.	
62.	Prise d'Ascalon par le roi Baudouin III..................	69
	Aile du nord; pavillon du Roi, rez-de-chaussée.	
63.	Bataille de Putaha.......................	70
	Aile du nord; pavillon du Roi, rez-de-chaussée	
64.	Combat près de Nazareth......................	71
	Aile du nord; pavillon du Roi, rez-de-chaussée.	
65.	Entrevue de Philippe-Auguste avec Henri II à Gisors.......	73
	Aile du nord; pavillon du Roi, rez-de-chaussée.	
66.	Philippe-Auguste prend l'oriflamme à Saint-Denis.........	Ibid.
	Partie centrale; 1ᵉʳ étage, salle des Croisades, n° 128.	
67.	Siége de Ptolémaïs........................	75
	Partie centrale; 1ᵉʳ étage, salle des Croisades, n° 128.	
68.	Ptolémaïs remise à Philippe-Auguste et à Richard Cœur-de-Lion................................	77
	Aile du nord; pavillon du Roi, rez-de-chaussée.	
69.	Tournoi sous les murs de Ptolémaïs....................	78
	Aile du nord; pavillon du Roi, rez-de-chaussée.	
70.	Bataille d'Arsur.......................	Ibid.
	Aile du nord; pavillon du Roi, rez-de-chaussée.	
71.	Marguerite de France, sœur de Philippe-Auguste et reine de Hongrie, mène les Hongrois à la croisade.............	80
	Aile du nord; pavillon du Roi, rez-de-chaussée.	

		Pages.
72.	Geoffroy de Villehardouin demande des vaisseaux à Venise..	81
	Aile du nord; pavillon du Roi, rez-de-chaussée.	
73.	Philippe-Auguste cite le roi Jean devant la Cour des Pairs...	83
	Partie centrale; 1er étage, salle des États Généraux, n° 129.	
74.	Prise de Constantinople par les croisés..................	84
	Aile du nord; pavillon du Roi, rez-de-chaussée.	
75.	Baudouin, comte de Flandre, couronné empereur de Constantinople.................................	86
	Partie centrale; 1er étage, salle des Croisades, n° 128.	
76.	Bataille de Bouvines........................	87
	Aile du midi; 1er étage, galerie des Batailles, n° 137.	
77.	Entrée triomphale de Philippe-Auguste à Paris après la bataille de Bouvines..........................	Ibid.
	Aile du nord; pavillon du Roi, 1er étage.	
78.	Louis de France, fils de Philippe-Auguste, appelé au trône par les barons anglais, débarque dans l'île de Thanet.....	90
	Aile du nord; pavillon du Roi, rez-de-chaussée.	
79.	Louis de France entre triomphalement à Londres..........	Ibid.
80.	Prise de Damiette par les croisés........................	92
	Aile du nord; pavillon du Roi, 1er étage.	
81.	Bataille de Taillebourg..............................	93
	Aile du midi; 1er étage, galerie des Batailles, n° 137.	
82.	Saint Louis, au moment de partir pour la croisade, remet la régence à la reine Blanche, sa mère..................	95
	Aile du nord; pavillon du Roi, 1er étage.	
83.	Débarquement de saint Louis en Égypte..................	96
	Partie centrale; 1er étage, salle des Croisades, n° 128.	
84.	Saint Louis reçoit à Ptolémaïs les envoyés du Vieux de la Montagne................................	97
	Aile du nord; rez-de-chaussée, salle n° 5.	

TABLE.

	Pages.
85. Saint Louis rendant la justice sous le chêne de Vincennes....	99

Aile du nord; rez-de-chaussée, salle n° 5.

86. Saint Louis médiateur entre le roi d'Angleterre et ses barons. 100

Aile du nord; rez-de-chaussée, salle n° 5.

87. Débarquement de saint Louis à Carthage............... 102

Aile du nord; pavillon du Roi, 1ᵉʳ étage.

88. Mort de saint Louis................................. 103

Aile du nord; rez-de-chaussée, salle n° 5.

89. Prise du château de Foix........................... 104

Aile du nord; rez-de-chaussée, salle n° 5.

90. États Généraux de Paris............................ 105

Partie centrale; 1ᵉʳ étage, salle des États Généraux, n° 129.

91. Parlement rendu sédentaire à Paris................. 106

Partie centrale; 1ᵉʳ étage, salle des États Généraux, n° 129.

92. Bataille de Mons-en-Puelle......................... 107

Aile du midi; 1ᵉʳ étage, galerie des Batailles, n° 137.

93. Prise de Rhodes par les chevaliers de Saint-Jean........... 108

Aile du nord; pavillon du Roi, 1ᵉʳ étage.

94. Affranchissement des serfs......................... 110

Partie centrale; 1ᵉʳ étage, salle des États Généraux, n° 129.

95. Bataille navale gagnée par les chevaliers de Saint-Jean; prise de l'île d'Épiscopia sur les Turcs ottomans.............. *Ibid.*

Partie centrale; 1ᵉʳ étage, salle des Croisades, n° 128.

96. États Généraux de Paris............................ 112

Partie centrale; 1ᵉʳ étage, salle des États Généraux, n° 129.

97. Bataille de Cassel................................. 113

Aile du midi; 1ᵉʳ étage, galerie des Batailles, n° 137.

98. La flotte de Philippe de Valois pille et brûle Southampton... 115

Aile du nord; pavillon du Roi, rez-de-chaussée.

99. Prise de Smyrne par les chevaliers de Rhodes............ 116

Partie centrale; 1ᵉʳ étage, salle des Croisades, n° 128.

	Pages.

100. Bataille navale d'Embro, gagnée par les chevaliers de Rhodes sur les Turcs.................................... 117
Partie centrale; 1ᵉʳ étage, salle des Croisades, n° 128.

101. Combat de trente Bretons contre trente Anglais au chêne de Mi-Voye... 118

102. Le dauphin Charles (depuis Charles V) rassemble à Compiègne les États Généraux du royaume............... 119
Partie centrale; 1ᵉʳ étage, salle des États Généraux, n° 129.

103. Bataille de Cocherel....................................... 121
Aile du midi; 1ᵉʳ étage, galerie des Batailles, n° 137.

104. États Généraux de Paris................................... 122
Partie centrale; 1ᵉʳ étage, salle des États Généraux, n° 129.

105. Les flottes française et castillane se rendent maîtresses de l'île de Wight.. 124
Aile du nord; pavillon du Roi, rez-de-chaussée.

106. Fondation de la Bibliothèque du roi à Paris................ 125
Aile du nord; rez-de-chaussée, salle n° 6.

107. Prise de Châteauneuf de Randon et mort de du Guesclin.... 126
Aile du nord; rez-de-chaussée, salle n° 6.

108. Bataille de Rosebecque.................................... 127
Aile du nord; rez-de-chaussée, salle n° 6.

109. Le maréchal de Boucicault fait lever au sultan Bajazet le siége de Constantinople...................................... 130
Partie centrale; 1ᵉʳ étage, salle des Croisades, n° 128.

110. Les Bretons se rendent maîtres devant Saint-Mahé de quarante et un vaisseaux anglais......................... 131
Aile du nord; pavillon du Roi, rez-de-chaussée.

111. Bataille de Beaugé.. 132
Aile du nord; rez-de-chaussée, salle n° 6.

112. Jeanne d'Arc présentée à Charles VII...................... 134
Aile du nord; rez-de-chaussée, salle n° 6.

TABLE.

		Pages.
113.	Levée du siége d'Orléans	135

Aile du midi ; 1er étage, galerie des Batailles, n° 137.

114. Prise de Jargeau.. 137

115. Bataille de Patai.. 138

116. Entrée de Charles VII à Reims......................... 140

Aile du nord ; pavillon du Roi, 1er étage.

117. Sacre de Charles VII à Reims.......................... Ibid.

Aile du nord ; rez-de-chaussée, salle n° 6.

118. Entrée de l'armée française à Paris................... 141

Aile du nord ; rez-de-chaussée, salle n° 6.

119. Retour du parlement à Paris........................... 142

Partie centrale ; 1er étage, salle des États Généraux, n° 129.

120. Bataille de Bratelen ou de Saint-Jacques............. 143

Aile du nord ; rez-de-chaussée, salle n° 6.

121. Entrée de Charles VII à Rouen........................ 145

Aile du nord ; rez-de-chaussée, salle n° 6.

122. Bataille de Formigny................................... 147

Aile du nord ; rez-de-chaussée, salle n° 6.

123. Entrée des Français à Bordeaux....................... 148

Aile du nord ; rez-de-chaussée, salle n° 7.

124. Bataille de Castillon................................... 151

Aile du midi ; 1er étage, galerie des Batailles, n° 137.

125. Défense de Beauvais................................... 153

Aile du nord ; rez-de-chaussée, salle n° 7.

126. Levée du siége de Rhodes.............................. 155

Aile du nord ; pavillon du Roi, 1er étage.

127. États Généraux de Tours............................... 157

Partie centrale ; 1er étage, salle des États Généraux, n° 129.

128. Mariage de Charles VIII et d'Anne de Bretagne...... 160

Aile du nord ; rez-de-chaussée, salle n° 7.

129. Le duc d'Orléans (Louis XII) force don Frédéric de se retirer, et débarque ses troupes à Rapallo.................. 161
 Aile du nord; pavillon du Roi, rez-de-chaussée.

130. Isabelle d'Aragon implore Charles VIII en faveur de sa famille... 163
 Aile du nord; rez-de-chaussée, salle n° 7.

131. Entrée de Charles VIII dans Acquapendente............. 164
 Aile du nord; rez-de-chaussée, salle n° 7.

132. Entrée de Charles VIII à Naples...................... 165
 Aile du midi; 1er étage, galerie des Batailles, n° 137.

133. Bataille de Séminara................................ 167
 Aile du nord; rez-de-chaussée, salle n° 7.

134. Bataille de Fornoue................................. 168
 Aile du nord; rez-de-chaussée, salle n° 7.

135. Clémence de Louis XII............................... 170
 Aile du nord; rez-de-chaussée, salle n° 7.

136. Bayard sur le pont de Garigliano.................... 171

137. États Généraux de Tours............................. 172
 Partie centrale; 1er étage, salle des États Généraux, n° 129.

138. Entrée de Louis XII à Gênes......................... 173
 Aile du nord; pavillon du Roi, 1er étage.

139. Bataille d'Agnadel.................................. 175
 Aile du nord; rez-de-chaussée, salle n° 7.

140. Prise de Bologne.................................... 176
 Aile du nord; rez-de-chaussée, salle n° 7.

141. Prise de Brescia par Gaston de Foix.................. 178
 Aile du nord; rez-de-chaussée, salle n° 8.

142. Bataille de Ravenne................................. 180
 Aile du nord; rez-de-chaussée, salle n° 8.

143. Victoire des Français sur la flotte anglaise devant Brest...... 181
 Aile du nord; pavillon du Roi, rez-de-chaussée.

144. Combat de *la Cordelière* et de *la Régente* devant Saint-Mathieu. 181
Aile du nord; pavillon du Roi, rez-de-chaussée.

145. Chapitre général de l'ordre de Saint-Jean, à Rhodes, convoqué par le grand maitre Fabrice Carette............. 182
Aile du nord; 1er étage, pavillon du Roi.

146. François Ier traverse les Alpes....................... 183
Aile du nord; rez-de-chaussée, salle n° 8.

147. François Ier la veille de la bataille de Marignan........... 184
Aile du nord; rez-de-chaussée, salle n° 8.

148. Bataille de Marignan............................... 186
Aile du midi; 1er étage, galerie des Batailles, n° 137.

149. François Ier armé chevalier par Bayard................ 187
Aile du nord; rez-de-chaussée, salle n° 8.

150. Entrevue du camp du drap d'Or...................... *Ibid.*
Aile du nord; rez-de-chaussée, salle n° 8.

51. André Doria, amiral de François Ier, disperse la flotte espagnole devant l'embouchure du Var................ 190
Aile du nord; pavillon du Roi, rez-de-chaussée.

152. Entrée des chevaliers de l'ordre de Saint-Jean à Viterbe..... 191
Aile du nord; pavillon du Roi, 1er étage.

153. L'ordre de Saint-Jean prend possession de l'île de Malte.... 193
Aile du nord; pavillon du Roi, 1er étage.

154. Entrevue de François Ier et du pape Clément VII à Marseille... 194
Aile du nord; rez-de-chaussée, salle n° 8.

155. Une flotte équipée par Ango, armateur dieppois, bloque Lisbonne... 195
Aile du nord; pavillon du Roi, rez-de-chaussée.

156. Jacques Cartier, avec trois bâtiments, remonte le fleuve Saint-Laurent qu'il vient de découvrir................... 196
Aile du nord; pavillon du Roi, rez-de-chaussée.

TABLE.

157. Fondation du Collége royal par François I^{er}............... 198
　　　Aile du nord; pavillon du Roi, 1^{er} étage.

158. François I^{er} et Charles-Quint visitant les tombeaux de Saint-Denis... 200
　　　Aile du nord; rez-de-chaussée, salle n° 8.

159. Bataille de Cerisoles............................... 201
　　　Aile du nord; rez-de-chaussée, salle n° 8.

160. Levée du siége de Metz............................ 203
　　　Aile du nord; rez-de-chaussée, salle n° 9.

161. Naissance de Henri IV............................. 205
　　　.........

162. Combat de Renty................................. 206
　　　Aile du nord; rez-de-chaussée, salle n° 9.

163. D'Espineville, de Harfleur, brûle une flotte hollandaise de vingt-deux vaisseaux sur les côtes d'Angleterre............... 208
　　　Aile du nord : pavillon du Roi, rez-de-chaussée.

164. Le chevalier de la Villegagnon entre dans le Rio-Janeiro.... 211
　　　Aile du nord; pavillon du Roi, rez-de-chaussée.

165. États Généraux de Paris............................ 213
　　　.........

166. Prise de Calais par le duc de Guise................... 214
　　　Aile du midi; 1^{er} étage, galerie des Batailles, n° 137.

167. Prise de Thionville................................ 216
　　　Aile du nord; rez-de-chaussée, salle n° 9.

168. Levée du siége de Malte........................... Ibid.
　　　Aile du nord; pavillon du Roi, 1^{er} étage.

169. Institution de l'ordre du Saint-Esprit................. 219
　　　Aile du nord; rez-de-chaussée, salle n° 9.

170. Achille de Harlay dans la journée des barricades.......... 220
　　　Aile du nord; pavillon du Roi, 1^{er} étage.

171. États Généraux de Blois............................ 221
　　　Partie centrale; 1^{er} étage, salle des États Généraux, n° 129.

TABLE.

	Pages.
172. Bataille d'Ivry...................................	224

Aile du nord; pavillon du Roi, 1er étage.

173. Henri IV devant Paris......................... 226

Aile du nord; rez-de-chaussée, salle n° 9.

174. Entrée d'Henri IV à Paris...................... 228

Aile du midi; 1er étage, galerie des Batailles, n° 137.

175. Henri IV reçoit des chevaliers de l'ordre du Saint-Esprit..... 230

Aile du nord; rez-de-chaussée, salle n° 9.

176. Combat de Fontaine-Française................... 232

Aile du nord; rez-de-chaussée, salle n° 9.

177. Assemblée des notables à Rouen................. 233

Partie centrale; 1er étage, salle des États Généraux, n° 129.

178. Signature du traité de paix de Vervins............ 235

Aile du nord; rez-de-chaussée, salle n° 9.

179. Prise du fort de Montmélian.................... 236

Aile du nord; rez-de-chaussée, salle n° 9.

180. Les plans du Louvre déployés devant Henri IV par son architecte.. 238

Aile du nord; rez-de-chaussée, salle n° 9.

181. États Généraux de Paris........................ 239

Partie centrale; 1er étage, salle des États Généraux, n° 129.

182. Mariage de Louis XIII et d'Anne d'Autriche........ 241

Partie centrale; rez-de-chaussée, galerie Louis XIII, n° 50.

183. Fondation de la colonie de Saint-Christophe et de la Martinique. 242

Aile du nord; pavillon du Roi, rez-de-chaussée.

184. Levée du siège de l'île de Rhé................... 243

Partie centrale; rez-de-chaussée, salle n° 27.

185. Prise de la Rochelle............................ 245

Partie centrale; rez-de-chaussée, salle n° 27.

186. Combat du pas de Suze........................ 247

Partie centrale; rez-de-chaussée, salle n° 27.

187. Combat du pas de Suze........................... 247
 Partie centrale; rez-de-chaussée, galerie Louis XIII, n° 50.

188. Prise de Casal................................. 249
 Partie centrale; rez-de-chaussée, salle n° 27.

189. Siége de Privas............................... 250
 Partie centrale; rez-de-chaussée, salle n° 27.

190. Prise de Nîmes................................ Ibid.
 Partie centrale; rez-de-chaussée, salle n° 27.

191. Prise de Montauban........................... Ibid.
 Partie centrale; rez-de-chaussée, salle n° 27.

192. Prise de Pignerol............................. 251
 Partie centrale; rez-de-chaussée, salle n° 27.

193. Prise de Pignerol............................. Ibid.
 Aile du nord; rez-de-chaussée, salle n° 10.

194. Combat de Veillane........................... 253
 Partie centrale; rez-de-chaussée, salle n° 27.

195. Traité de Ratisbonne......................... 255
 Partie centrale; rez-de-chaussée, galerie Louis XIII, n° 50.

196. Levée du siége de Casal...................... 256
 Partie centrale; rez-de-chaussée, salle n° 27.

197. Réception des chevaliers du Saint-Esprit à Fontainebleau... 257
 Partie centrale; rez-de-chaussée, galerie Louis XIII, n° 50.

198. Fondation de l'Académie française............ 259
 Partie centrale; rez-de-chaussée, galerie Louis XIII, n° 50.

199. Bataille d'Avein.............................. 260
 Partie centrale; rez-de-chaussée, galerie Louis XIII, n° 50.

200. Prise de Saverne.............................. 262
 Aile du nord; rez-de-chaussée, salle n° 10.

201. Prise de Landrecies........................... 263
 Aile du nord; rez-de-chaussée, salle n° 10.

		Pages.

202. Prise du Catelet.................................... 264
 Aile du nord; rez-de-chaussée, salle n° 10.

203. Siége d'Arras..................................... 266
 Partie centrale; rez-de-chaussée, salle n° 26.

204. Le Poussin présenté à Louis XIII..................... 268
 Partie centrale; rez-de-chaussée, galerie Louis XIII, n° 50.

205. Combat naval de Saint-Vincent....................... 269
 Aile du nord; pavillon du Roi, rez-de-chaussée.

206. Sourdis, archevêque de Bordeaux, chasse les Espagnols du port de Roses............................... 270
 Aile du nord; pavillon du Roi, rez-de-chaussée.

207. Siége d'Aire..................................... 271
 Partie centrale; rez-de-chaussée, salle n° 26.

208. Combat naval devant Tarragone....................... 272
 Aile du nord; pavillon du Roi, rez-de-chaussée.

209. Prise de Collioure................................. 274
 Aile du nord; rez-de-chaussée, salle n° 10.

210. Siége de Perpignan................................ 276
 Partie centrale; rez-de-chaussée, salle n° 26.

211. Prise de Perpignan................................ Ibid.
 Partie centrale; rez-de-chaussée, salle n° 27.

212. Prise de Perpignan................................ Ibid.
 Aile du nord; rez-de-chaussée, salle n° 10.

213. Bataille de Lérida................................ 277
 Aile du nord; rez-de-chaussée, salle n° 10.

214. Le cardinal de Richelieu fait don du Palais-Royal à Louis XIII. 278
 Partie centrale; rez-de-chaussée, galerie Louis XIII, n° 50.

215. Pierre Legrand s'empare d'un galion espagnol............ 280
 Aile du nord; pavillon du Roi, rez-de-chaussée.

FIN DE LA TABLE DU PREMIER VOLUME.

www.ingramcontent.com/pod-product-compliance
Lightning Source LLC
Chambersburg PA
CBHW071624220526
45469CB00002B/471